問答中國古建築

張馭寰—著

目錄

四
其他類型

五　結構裝飾

一 建築綜述

I 最早的建築是怎樣的？

"建築"是一個外來詞。而用中國人現在的習慣說法，建築本身就是"房屋"，也就是蓋的房子。

一般認為，原始時期的人們為躲避野獸及洪水的侵襲，多採用"構木為巢"（《韓非子》）的居住方式。"巢"，甲骨文寫作"𣐁"，下面從木，上半部分狀如三隻小鳥。"巢"的本義就是鳥窩。當時的人不會造房屋，居住在樹上，在樹杈上"構木為巢"，即"橧巢"（橧，古人用柴薪架成的住處），以避風雨。據相關文獻考證，如今安徽巢湖流域，地名中多帶有"巢"字，是上古先民巢居的舊地。

橧巢空間難以擴大，以及單一住所難以適應氣候變化的原因，需要另外的居所。據《禮記‧禮運》記載，"冬則居營窟，夏則居橧巢"。《孟子‧滕文公》說得更為具體，"當堯之時，水逆行，氾濫於中國，蛇龍居之，民無所定，下者為巢，上者為營窟"。久而久之，上下不便，又不可能擴大空間，也不能分居，於是人們從樹上搬下來，尋找自然山洞。例如，周口店人、曲江人、馬壩人的住所便是山洞，也就是我們今天常見的大岩洞。

我們可以想象，在岩洞裏居住，空間那麼大，地勢不平，

又沒有隔牆，陰冷潮濕，會是一種什麼樣的滋味？人們在那種情況下，是難以忍受的。於是，從山洞裏走出來尋找安適居處，開始挖穴而居。穴居生活出入不便，沒有陽光，甚至想要通風也是困難的。

我們華夏祖先穴居時間甚久，古人居住的"穴"是怎樣的？──"穴"的本義即地穴。甲骨文裏的"穴"寫作"冗"，大致可作為上古先民所居地穴的縱向剖面圖，其上左右兩角處，有斜木支撐，應經過了簡單加工。小篆體的"穴"寫作"宀"，上有一點，大約表示屋蓋。古人的穴居生活幾乎涵蓋了原始人群、母系氏族、父系氏族三個發展階段。

但不論什麼歷史階段，各式穴居都是極不舒服的。中國東北地區的人們穴居延至很久，到南北朝時期，吉林、遼寧一些少數民族仍住穴居。當地還有一種房屋，名曰"地窨子"，這便是穴居的繼續，不過多少有一些變化而已。後來，我們的祖先從穴居逐步地升至地面，成為半穴居。直到想出了辦法將房屋造在了地面上，從此可以採光、通風，滿足了人們基本的生活需求。

今天，在中國陝西西安半坡博物館展出的原始社會的圓形房屋、方形房屋，基本上都是半穴居，從中可以看出半穴居是我們的祖先擬將房屋升至地上的開始。

仰韶文化是黃河中游地區重要的新石器時代文化。現從中分析當時房屋的做法和式樣，同時說明有關建築方面的一些問題。

有簷頂陶倉，下部做出簡明的台基，使房屋增強穩定性。圓形屋身，壁面開圓窗。屋頂也做成圓形，簷子向外伸出成為挑簷式，屋頂坡度陡直，屋面上做出筒瓦的象徵，因為是倉房，所以在屋頂上開窗子，如同今天的天窗。通過這件陶製模型可以說明台基、圓窗、天窗、挑簷、瓦頂這五項的做法和式樣，在當時已開始運用了。

無簷頂陶倉，屋身外牆牆體向外傾斜，屋簷和牆身結合在一起，做成防火簷。屋頂為圓形攢尖頂，坡度陡直，屋面苫草，為草屋頂，窗子開在簷部。通過這件鐵陶製模型圖，我們可以看出當時建築已有向外傾的牆面，以防雨水。防火簷開口靠上，這些建築做法在當時都已經形成了。

河姆渡文化是中國長江流域下游地區的新石器時代文化，因第一次發現於浙江餘姚河姆渡氏族遺址而得名。從遺址出土的房屋構件看，我們不難了解當時房屋為干欄式，並具備了一定的建造技術。

龍山文化分佈在中國黃河中下游地區，其時代相當於4000多年前的父系氏族公社。龍山文化穴居屬於新石器時代晚期的一種建築遺存。

龍山文化穴居特點：平面呈圓形，半地下式屋，屋內地面用火燒烤後塗抹一層白灰面。陝西周原地區的半穴居，平面呈正圓形，直徑4.4米，屋內有火竈，向下挖入，上部開口以備上下的出入。屋高1.8米，與仰韶時期的穴居比較，體量很小，這和小家庭的生活需要是一致的。

圖1　遠古巢居式樣外觀　　　　　　　　　圖2　仰韶時代有簷陶屋和無簷陶屋

圖3　浙江餘姚河姆渡干欄式房屋的構件1

圖 4　浙江餘姚河姆渡干欄式房屋的構件 2

圖 5　龍山文化遺址房屋平面、剖面圖

2 中國古建築有哪些特徵？

中國是一個具有悠久歷史的國家，在各個歷史時期建造了許許多多、各種各樣、不同用途的房屋。按照梁思成先生的劃分，我們可以將1912年之前的建築稱為古代建築。梁思成先生認為，民國初年，建築活動頗為沉滯，繼而歐式建築之風大盛。隨後十幾年，建築師不若以前之唯傳統是尊。雖然這些建築都各有它自身的特徵，但是我們講古建築的特徵，也只能概括地講。

第一，中國的房屋建築不論大小均以"間"為單位。

我們祖先就是這樣定出房屋尺度，世代傳承，人們居住也方便，所以年代久了，人們要蓋房子，就根據這個"間"作為尺度標準。有需要，那就由3間改5間，由5間改7間，廂房各5間，後院再建一個院子又有17間，3個院子，就有50多間房屋，怎樣住也住不完。在浙江東陽縣城有一戶人家姓盧，他家前後有5個院子，兩邊又各有5個院子，房屋達200多間，成為一大片，這是比較大的住宅。因此說中國的"間"非常靈活，且是方便的，可多可少，再大也可以，這主要是看看你家裏有沒有地位與錢。若是有地位與錢，那是沒有問題的。自古以

來，一直到今天，在中國蓋房屋還是用這個 "間" 作蓋房子的基本的佈局標準。

我們買布做衣服，要買幾尺？吃飯要吃多少，也要用斤兩來作標準，或用碗來作量度。人們蓋房屋，造建築也是這個樣子，所建的建築無論多大，無論分期或一次性建設完畢都要用 "間" 來作為標準。人們習慣說："你家住幾間屋？""他家住幾間房子？"可見 "間" 在中國人生活中的重要性。古代造房子以木結構為主，人們用木材作為建築材料。一棵樹一般只有7至8米高，如果用其二分之一作為橫樑，就只有3.5至4米。而房間的開間（面闊）定為4米左右，進深方向為6至7米，所以用一棵大樹就可以解決問題了。這個尺度是根據大樹成材尺寸來確定的，時間久了就成為習慣尺度。一間房就成為4米×7米的矩形，用這樣的 "間" 來作為單位標準，有多有少都用奇數，這是中國人的習慣，因為凡是奇數，中心就有一間作為主體。一般平民百姓蓋房都是以3間為主，有錢的蓋5間或更多。

第二，多數建築是由許多房屋組合而成。

中國的四合院房屋，就是用 "間" 組合起來的，每面3間，四面共計12間。一個院子不夠住，可做兩個院或者三個院，隨時可以就地擴大房屋的數量。我在甘肅河西考察時，看見窮苦人家只有半間屋，有錢的大宅，一家享有百間房。從這個情況可以說明房屋間數的靈活性。在西方，大的建築組群多數以一棟建築為一個單體，互相之間並沒有什麼有機聯繫。在

中國就不同，中國多數以大建築群組出現，各單體房屋之間都是有機聯繫的。在中國大的建築群中，無論是廟宇、皇宮還是佛寺，都是由許多房屋組合而成的。

第三，建築本身具有封閉性。

中國古代生活以家族為中心，因此在建築上也反映出家庭觀念。每人都固守其家。家家戶戶為了安全，把自家的房屋用高牆包圍起來。其實主要的還有封建的觀念，希望閉關自守，不願敞開互相往來。

第四，佈局橫向延展。

中國建築過去均以單層平房為主，樓房數量比較少，平房互相連接，橫向發展，這與西方近現代高樓大廈林立的佈局，是迥然不同的。

第五，禮制貫穿於建築當中。

中國是古禮之邦，對建築也做出了禮制方面的規定。自西周以來，在造房時就做出相應的約束，是中國古代社會重要的典章制度之一，體現出嚴格的封建等級制度。例如，在《周禮》、《禮記》中，關於建築的規模和形制，依爵位之不同，都有嚴格的規定。在單體建築或大型建築，乃至城市規劃中，都貫穿中軸線，如主要建築都安排在軸線上。中軸線左右建築對稱，左祖右社，前朝後寢，即前部為大朝（辦公之處），後

部為居住要地。這樣一來，對建築產生了一套規定，時間久了，成為習慣，也就成為後人必然遵守的一種禮制。

第六，房屋建築以木結構為主。

中國人蓋房子，一直都是以木材作為主要的建築材料。在當時狀況下，樹木成林，原始森林很多，這是一個客觀因素。木材本身又是一種良性植物，它具有溫暖性，當人們接觸時給人一種柔和溫暖的感覺，同時加工操作時極其容易，所以人們就大量地使用木材建造房屋，延續至今，已有7000年的歷史。

第七，在重點部位進行裝飾。

一座建築不單是工程技術，同時也應是一門綜合藝術，這是缺一不可的。中國古代建築的藝術性相當豐富，在綜合藝術中要體現雕刻、彩畫、壁畫、色彩等各種裝飾，往往在一座建築中的一些部位做重點裝飾。以佛殿為例，柱壁石、屋簷、斗拱、瓦當、正脊、門窗等部位都做得很精緻；在樑架部位，斗拱、樑頭瓜柱上都有雕刻，起到畫龍點睛的作用。

第八，防禦性強。

中國古代城池、宮廷、廟宇、佛寺、陵墓、書院、會館等各種類型之建築，都體現出一種軍事防禦思想。民居建築中也是如此。每一戶大宅都築高牆、修炮台、設望樓、安設水井、開設後門，這一系列設計，都體現出防禦性。

3 中國古建築有哪些類別？

中國古代建築從比較成熟的形象算起，至今已有7000年的歷史，從全世界來看也是比較早的。中國古代南船北馬、南糧北運、南熱北寒，在建築上千差萬別、精彩紛呈。要回答這個問題，我們還是按建築發展的種類來分析，才能夠講得清楚。

古代建築按其用途可分為宮廷、廟宇、佛寺、塔幢、祭壇、祠堂、書院、會館、城池、園林、民居、陵墓、建築附屬品等。

宮廷，是歷代王朝的宮殿，也是皇帝辦公、大典、筵宴和居住的地方，不僅面積廣闊，而且房屋的數量多，所運用的材料名貴，工程做法也是一流的。

廟宇，一部分是供奉先賢名人的場所；一部分是敬神的，例如山神、土地、城池、龍王、風雲、日月；還有一部分是供祖宗的，如神農、黃帝、堯帝、舜帝等。這些在中國3000多年的封建社會中流傳甚廣，深入人心。凡是供祀這類內容的建築統稱作廟宇。

佛寺，是佛教所用的奉佛的活動場所。佛教從印度傳入中國，已有近兩千年的歷史。早期佛寺是“捨宅為寺”，也就是說一所住宅就可以作為佛寺。後來佛教逐步發展，寺院建築規

模增大，有的大型寺院有百餘間或數百間房屋，小寺則有2至3間房。中國各地都建有佛寺，因而佛寺有其獨特的風格。佛教的一個分支是喇嘛教，隨著其在中國的傳播和發展，在各地建立了很多藏傳佛寺。最大的喇嘛廟曾有10000多人。如今的內蒙古錫拉木倫廟、貝子廟，都是規模較大的藏傳佛寺。據統計，清朝乾隆時期的蒙古式喇嘛廟達1000座。

佛塔，是佛教傳入中國後帶來的。塔是佛寺的一個組成部分，凡是大一點的佛寺都建有佛塔。塔的式樣有很多種，各時代都有各自的特徵，由於地理氣候、功用之不同，塔也有一些區別。按材料分，有石塔、木塔、磚木混合式塔、磚石混合式塔、琉璃塔、銅鐵塔等；按式樣分，則有樓閣式塔、內部樓閣式外部密簷式塔、金剛寶座塔、喇嘛塔、幢式塔、密簷式塔等。

道觀，是道教活動的場所。道教是中國固有的，從漢代發展至今，有近兩千年的歷史。道教供祀老子、張天師等，分許多門派，如武當派、龍門派、崆峒派、青城派等。道教建造道觀，選擇名山大川，充分利用自然環境、自然地勢，高低錯落，別有洞天，人們進入之後大有登入仙境之感。道觀亦遍及全國，武當山、青城山等道教十大名山，是全部利用自然環境、名實結合的產物。

祭壇，"壇"是一種場地，四周用牆包圍起來，在上面再進行建築，如北京天壇、地壇、日壇、月壇就是典型的例證。其具體用途就是利用這些場地來進行祭祀活動，如皇帝在

其中祭天、祭地等。這也是中國古代建築中的一種典型的建築形式。

　　祠堂，是一種家祠。過去以大家庭為生活單位，古人云：“居家化日光天下，人在陽光福祿中。”“齊家治國平天下。”這充分反映出人們以家庭為主體的思想。要想平天下，必先治國，要治國必先治家，人人治好自己的家，國家才能好。在一個家族中，時間久了，必然有分支，要撰寫族譜。為祭祀先人，有富貴人家建有祠堂，實際上就是家廟。過去在封建社會裏，凡是大家族或者富商、官宦人家都修家廟，廟的規模大小、豪華程度，根據自己的政治地位與經濟狀況來決定，它的規模基本上與大住宅相同，但是裝飾方面做得更加精細、講究。

　　書院，是中國特有的建築。中國為文明古國，重視讀書、講學、傳授學問。在全國各地建立書院，一方面收藏古書，另一方面在書院之中建立講學制度，提高民眾知識水平。它是社會上的一種教育場所，是公共建築，所以社會上廣大群眾都去聽講。書院的特色是方形大房子，四面做迴廊，中間部位是一座大的講堂，如中國四大書院中的嶽麓書院、白鹿洞書院。不論書院大小，其基本格局是一致的。目前存在的書院，以江西省為最多，不過也有很多書院逐漸被修改，已失去原來的面貌。

　　會館，用現在的話來說，就是招待所。在封建社會，交通不便，因此各地進京會考或各省之間往來商貿辦事，需要各自

在另一個城市中建造一個大的住宅,也就是一座幾進的大四合院,中間建造一座主體建築——帶戲台的樓房,即公共用的大廳堂。本鄉人來到此地,舉目無親,住宿用餐、婚喪嫁娶、開會紀念等都來這裏。為了照顧本鄉人,這裏收費比較便宜。這樣用途的建築就叫作"會館"。如山西商賈四海皆是,各地都建有山西會館,與其他各省相比是最多的。

衙署,即衙門,是管老百姓的官署所在地。各地縣城等必設一衙,它是管理百姓的機構。衙署基本上都選在好的位置,它的總體佈局為"前朝後寢",一般來看,大堂在大院子前端,住家在後院,這就互不干擾。過去,對衙署這一類建築保存得不太妥善,絕大部分已拆除了。河南內鄉縣衙則是迄今全國保存最完整的。

城池,是中國古代對城市的叫法,因為"有城必有池"。池者,指護城河、城內大水池也。中國古代城市建設有著輝煌的成就。當建城時就將城河、水池裏的土掘出,用土做城牆。過去中國戰爭頻繁,統治者之間、統治者與平民之間,都有可能發生戰亂。為了保衛財產,建築各種城池作為防護。從奴隸社會到封建社會,築城的活動自始至終都未停止過。當時築城用掉大量金錢,其建設之數量,城池內容之變化,雄偉堅固之程度,在全世界都是非常獨特、值得稱道的。其中,城池之選地、利用地形、城池規模,城牆與城門、敵樓與馬面之安排(馬面是宋代名詞,就是在牆體的外樓建一個方垛,大約為5米×8米,從外表看與城牆相同,這是為防禦敵人攻城、保衛

城池的一項設施，宋代也稱為〝硬樓〞、〝軟樓〞等），城內道路設計、大街小巷、河流與水池、橋樑與碼頭，公共建築、居民街坊、民居住宅之安排等，都有相當多的措施，其設計手法之高明、變化之豐富、防衛思想之鮮明、防衛之堅固，都是一般國家所不可比擬的，也是無法達到的。中國古城數千座，至今還保存著一部分，完全可以看出當年的面貌。例如，湖北荊州城、寧夏銀川城、山西平遙城、陝西西安城、湖北襄陽城、河南鄧州城等尚保存其原貌，都值得一去。

　　民居，中國南北方的民居是有很大區別的。總的來說，南方的民居非常開敞，空間高大，內外相通，牆體較薄，片瓦覆蓋，不用大泥，外部塗抹白灰，構成江南粉白牆。其建築材料十分簡單，從整座房屋來看，十分輕靈、秀巧，尤其是簷角翹起甚銳，給人一種輕快之感。而北方民居由於冬季氣候寒冷，採取封閉式，內部空間小，內外不太通達，屋頂、牆壁砌得厚厚的，用料粗壯，給人一種堅固耐久的感覺。特別是灰瓦青磚、土牆土壁，屋簷不做挑角，純屬古樸風格，房屋顯得十分厚重，非常穩重大方。

　　曾有一個外國人在他的書中寫道：〝中國建築如同兒戲，千篇一律，沒有什麼大的創造。〞

　　一個民族有一個民族特有的生活習慣、思想意識及思維方式，如果不深入了解這個民族的文化，看到的都是表面現象。

　　中華民族是一個富有創造性的民族，中華民族對文化的創造，獨立於世界民族之林，為人類文明與發展做出了很大的貢

獻。就建築而言，無論是建築的不同類型還是單座建築，都有偉大的思想性與創造性。從一個建築的平面佈置來分析，禮制都貫穿其中。中國是一個禮儀之邦，注重禮教，從西周時就已開始編著"三禮書籍"，即《禮記》、《儀禮》、《周禮》。對當時社會的衣、食、住、軍、兵、工、商等進行總結，尤其是對城市與建築制度也都相應地做出"禮"的規定，並把這些運用到建築中去。因而，這種"禮制"對建築就有一定的約束，不能隨隨便便異想天開，想怎樣做就怎樣做。例如，從總體佈局方面觀之，有一中軸線來貫穿全組建築，重要的建築都要建於中軸線上，以中軸線為主呈兩面對稱式。建設皇宮，要左祖右社，前朝後寢；建造一座單體房屋也要單數開間，中間為中堂間，要寬大，以中堂為中心，供家人進行活動。其他如前低後高，主次分明，主人居住主要房屋，兒孫小輩住廂房，這些是按禮制規定的，時間久了，人們要遵循祖制，一代接一代傳承。這個問題從表面來看是"千篇一律"，實際上還是有很多變化的。就從住宅來看，各地情況不同，結果住宅式樣也不同，其內容十分豐富。園林建築、道教建築都是靈活的，而且是自然式的，不受什麼約束，隨意佈局，隨其地勢自由建造，只要景觀合宜，層次分明，景中有景點，景點中構成畫面，具有自由與和諧、人工與自然相結合的美，哪裏有呆板與不靈活的感覺呢？又怎麼會"式樣變化不多"呢？中國的古代建築類型、式樣之多，設計手法之豐富，遠超世界上任何一個國家。

4 古代建築圖是什麼樣子的？

中國古代建築經過長期的發展，建造出大量的房屋，這些房屋都是日積月累、陸陸續續建成的。匠師們先繪出圖樣，注明尺寸，逐步在板上、紙上繪出各種圖樣，然後再做燙樣（建築模型），用它來表現出所建造房屋的式樣，最後才能運料動工。

古代的匠師們實際上就是建築師，他們既能繪圖、設計，又能備料、施工。他們手中流傳小樣本，其中有圖樣和尺寸，師徒相傳，當師父過世後，有的無法找到便失傳了，有的便流傳了下來。

到隋唐時代已經有固定的繪圖方法，例如隋文帝在全國一些地方建造舍利塔時，在首都大興城（陝西西安）繪製圖樣，派人送往各地，按規定的時間統一施工。用現代語言來說，可能是標準設計圖。中國的敦煌石窟，有的窟中壁畫就是畫的建築透視圖，無論是繪製壁畫的方法，還是繪圖的方法，可以說都是唐代建築圖的基本式樣。

中國古代建築群中，常常發現廟宇裏或者寺院中留存石碑，其中有的是建築圖碑，這是很重要的資料。用紙繪製的圖很容易損壞，古人把珍貴的圖翻刻到平面石頭上或者石碑上，

用線刻成，人們稱為"圖碑"。這樣便可以流傳後世，如一些漢唐代的圖碑就保存到今天。這個方法非常好，既是一個保存圖面的方法，也可以成為寺院、廟宇總圖的留念。這種圖如《興慶宮圖》碑殘段，從中可以記述唐代興慶宮的平面與樓閣建築的一部分。

宋、遼、金以來，圖碑得到了更廣泛的運用，如在桂林鸚鵡山大懸崖上刻出南宋靜江府城的平面圖，實際也是圖碑的一種。《平江府城圖》、《汾陰後土廟圖》都刻在石碑上，《大金承安重修中嶽廟圖》碑，也是圖碑。

明清時期留下的建築圖，不僅僅在圖碑上能看到，還刻成木版印刷於各種版本的誌書中，其中的城池圖、廟宇圖及學宮圖，都有平面圖、透視圖等。如我在山西陽城縣潤城一座廟宇裏，看到過一方《潤城小城平面圖》碑，刊刻時間為崇禎年間。這塊石刻圖線條雖然簡單，但是其中還有廟宇透視圖。到清代，建築圖以雷發達繪製的為主，後人繼承其業，前後八代共傳300多年，宮廷、園林、王府、陵墓、廟宇及佛寺等建築圖，都是出自"樣式雷"一家之手，一直保存至今（詳見第22頁）。

中國古代建築圖，基本上以平面圖為主，其中將重要的建築繪出立面圖或透視圖。其位置就是該建築在平面圖中的位置，這種畫法，既是平面圖，又是立面圖或透視圖，互相結合。這是中國古代建築圖特有的畫法，是中國古代匠師們智慧的創造，也是繪圖技術的偉大成就之一。

　　近年來，世界上先進國家的建築大師中，推出一種最新的繪圖方法：在一張總體建築平面圖上，在具體建築的位置中繪出這座建築的立面圖或透視圖，結果構成平面圖、立面圖、透視圖相結合的圖。而中國古代的繪圖方式就是平面與透視相結合，這足以證明我們的祖先在千百年前就能繪出這種圖樣，其中蘊藏著當代新的繪圖法。我們應當溫故而知新，挖掘遺產，把這種繪圖方法宣傳出來，為全人類所應用。

　　我見到的圖碑有：

　　秦始皇陵圖碑，立於陵園前部，進園時便可按圖示參觀。圖中把秦始皇陵的概貌全部刻出，陵園之圍牆、門座、土丘、建築等十分清晰，此圖十分珍貴。

　　唐代《興慶宮圖》碑，刻有花萼相輝樓及當年的興慶宮的平面圖，也是非常成功的。

　　唐代西安大雁塔門楣石刻圖，砌於大雁塔的西門門楣之位置，圖中把一個大佛殿全部雕刻出來，十分清晰。從台基到柱子，從斗拱到樑枋、屋瓦、脊樑，應有盡有，從中完全可以看到唐代佛殿的狀況，建築內容甚為豐富，是極難得的寶貴資料。

　　古青蓮寺石碑石刻圖，在山西晉城青蓮寺內，這幅圖刻的亦是佛寺之大佛殿。從中可以看到唐代建築狀況，也是非常難得的資料。

　　《大金承安重修中嶽廟圖》碑，現存於河南登封中嶽廟大雄寶殿之後部牆下。這是金代的原物，非常寶貴，不僅時代

早，而且把金代的中嶽廟平面圖全部刻出。我們現在看今天的中嶽廟平面佈局十分簡單，但從圖碑中可以探知當年中嶽廟之情況，並能從中學到許多的東西。

運城鹽池池神廟建築圖碑，這是明代山西《河東鹽池之圖》。圖碑為2米×1米，是鹽池及池神廟的建築全圖，目前池神廟已殘破，唯有通過這幅大圖可以看出當年廟宇的全貌。特別是其中的三殿制度，反映出三殿並列的佈局特點，十分難得。

其他如華山西嶽廟圖、恆山北嶽廟圖、河北曲陽北嶽廟圖等都刻於石碑之上，而且製作精緻，從中可以看出歷史上許許多多的建築概貌。

圖 6 　陝西西安慈恩寺大雁塔門楣石刻圖立面

圖 7 　《大金承安重修中嶽廟圖》全幅

5 什麼是「樣式雷」？

中國古代建築和當代建築一樣，沒有一個好的設計就不可能施工。要想建築質量好，必須有既可以欣賞又適用的設計，因此，古代也是非常重視設計的。

中國古建築的設計圖，自古以來都是將平面圖與立體圖甚至透視圖結合在一起，從圖上看既是平面圖，又是單體建築的透視圖。外觀圖往往帶有透視圖的樣子，這樣看起來十分清楚。設計圖完成之後，再做模型給業主來看，當時皇家建築是給皇帝來看。模型稱為"燙樣"等。北京故宮、圓明園、頤和園、北海……這些建築都是先設計繪製出圖，然後再做"燙樣"，當皇帝看後同意了，再做預算，然後施工。

北京的這些建築設計是委託一位姓雷的人。雷家的先人叫雷發達，江西南康人，清康熙年間應徵到北京進行設計與施工，他的作品皇帝非常滿意。雷發達的父親是木工師傅。雷發達幼年時期隨父親到南京城等各地遊覽，看見許多高塔、城樓、佛寺、廟宇，常常思考這些建築是怎樣蓋起來的。他平時做木工，還堅持研究，常說學到老，做到老，看到老。後來他負責清代皇宮的建築工程設計和施工指揮，設計的建築一個比一個建造得好。在清康熙三年（1664年）太和殿翻修動工時，

舉行大典，皇帝親臨現場，文武官員到場，舉行儀式，在這個關鍵時刻，大樑不合卯。當時木匠師傅都急得滿頭流汗，可是怎麼也解決不了。實在沒有辦法了，他們把雷發達找來，他穿上黃袍馬褂，手拿斧頭，上架子之後，用斧子一敲，所有樑枋合於卯榫，把問題解決了，皇帝十分高興，給雷發達連升為工部工程"掌班"。當時在宮中流傳一句話："上有魯班，下有掌班，我們什麼樣的工程也不害怕！"從那兒之後，雷氏全家代代繼承祖業，為皇宮建築設計繪圖，雷家伴隨清代皇室進行設計與施工，直到清末宣統年間，共八代子孫。最後一輩為雷獻彩先生，為清代重修圓明園時所做的"燙樣"達數十種。到中華人民共和國成立前夕，雷家生活困難了，把過去為皇家所做的"燙樣"全部賣出，全家遷入山西。

目前，北京故宮、中國國家圖書館、中國國家博物館等單位現存的"燙樣"，全部都是雷家遷移之前賣出，後來又從北京琉璃廠買回來的。

雷家的設計名作，自清代以來就稱為"樣式雷"、"樣子雷"。他們所繪製的皇宮圖的傳統式樣，繼承了中華民族自古以來的繪圖方法。大圖一張有20平方米，小圖一張有20平方厘米，在圖中即將平面圖與立面圖相結合，平面圖與透視圖相結合，創造出中華民族傳統的繪圖方法。這些圖樣，目前大都收藏於中國國家圖書館。中國建築繪圖方式雖不多見，但蘊藏手法豐富，中國古代建築上有許多手法，完全可以繼承並應用於當代建築中，這些是我們今天應該考慮的問題。

圖 8　樣式雷（紫禁城建福宮立樣圖）

6 中國古建築對亞洲的影響如何？

隨著中國古代社會的進步，各種建築越來越多，越來越成熟，這些建築只是近百年來有些改變。各種式樣的房屋建築不但在中國本土不斷發展，而且對周邊國家甚至整個亞洲產生很大的影響。例如，對日本影響就很大，日本國大和風格的建築基本上都受到中國影響。中國有什麼樣的建築，日本就有什麼樣的建築。其中特別是民居、佛寺、佛塔、園林、亭台樓閣等幾乎都是按中國方式建造的，因此說日中建築有一種血緣關係。至於日本建築局部的構造做法與中國古建木構不太一樣，有些是日本自己創造的。但從整體看，基本構造是日本學中國的或是由中國傳到日本的。

韓國的建築也是如此，受中國影響較大，從首爾到大田，從光州到釜山、慶州，所有的建築幾乎都是依照中國式樣建造的。韓國建築與中國建築也基本相同，特別是古新羅時期的建築，與中國唐代的建築幾乎相同。

中國古建築對馬來西亞、新加坡等地的影響也很大。主要原因是很多中國人從明至清的幾百年間嚮往南洋，那裏的華人越來越多。華人在那裏注重謀生，一旦有錢定居下來，馬上就蓋房子。華人蓋房子仍然按祖宗遺志，把大陸故鄉的傳統建築

搬到那裏去。例如有一位華僑是河南南陽人，他在馬來西亞蓋
房子即按河南南陽的房屋式樣，並在大門上用石刻雕以"家在
南陽府"。揚州人則在住宅大門前書以"故鄉在綠陽城廓"。
有一家是江西吉安人，他家書以"家居青原山"……

　　因此，馬來西亞華人的廟宇、佛寺、會館、民居、書院、
壇廟、祠堂等，都與中國內地的完全相同，置身其中猶如到了
中國南方的城鎮。

　　馬來西亞的檳榔嶼，全城80％的建築都採用中國建築式
樣，其中有名的天公壇、佛寺、會館、廟宇、書院、住宅等都
採取中國古代建築式樣，而且每組建築都做得很華麗，特別是
藝術裝飾十分細膩，有些裝飾手法在內地很難看到，卻在那裏
一一出現。他們大膽地用色調，大膽地用裝飾雕刻，大膽地挖
掘古代建築的手法，同時也大膽創新，採用中西合璧之建築
方式。

二 城池宮殿

7 古代防禦性建築都有哪些？

"城"從字形上來看，從土，從成。"土"表明城是以土築成，"成"屬"戈"部，意即以兵器守衛。由此可見，"城"的本義就是土築的防衛性牆圈。這樣的防衛既為防禦外來入侵，也為防範居民暴動。

中國古代建築，在設計中就考慮如何進行防禦。大部分建築、大多數城池也都是從軍事防禦的角度進行修建的。如住宅大牆、望樓、門樓望孔、炮台、角樓等，又如萬里長城、關門、烽火台、狼煙台、便門、馬道、垛口、角樓等，都是軍事防禦性的設施。在縣城的建設中還有軍事城、軍糧城、戰城等，同樣是防禦工程。此外，每建一座城，都建有城牆、城樓、堞樓、敵台、硬樓、軟樓、馬面、甕城、望火樓、鼓樓、吊橋、水門、閘門、衛星城、外廓城、城關城等，這些也都是防禦性工程。另外，在大城之外，還建有羊馬城、大的外城圈。城外的鹿角、轉射等全是防禦性的戰略工程。在封建社會時期，民族矛盾、階級矛盾錯綜複雜，有時無法和平解決，只能動用武力。所以在每座建築中或多或少都會把軍事防禦功能考慮進去。在各地的很多山上，大都建有山城、山寨城；鄉村小，則建有村寨、土圍子。大戶人家做高大的土院牆，窮人家外做柳條牆、柳條障子等。因此，

有人說中國古代建築工程即軍事防禦工程，這一點的確是事實，否則就無法安寧地居住和生活。

建設城池，本身就是一個防禦性工程，修城即象徵防禦與進攻時，有一處明顯的要地。城門白日開啟，夜間關閉，住家中院子的門平時總是關著，特別是到晚間將院子的大門關閉之後，才會覺得深屋居住是安然、舒適的。

一座佛寺、一座廟宇有時也要建城。例如，河南壘山寺和青海瞿曇寺也都是為寺而建的城池，採用方形城牆，相當堅實，至今保存完整。

凡是過去的城池，各個項目都是從軍事防禦性方面考慮的。如明清時北京城，城內的道路、交通、公共建築、胡同、廣場、垛口、城牆及城牆內外所附屬的建築，都是從戰略防禦角度出發而修建的。

過去，在中國的鄉村居住的許多有錢人，大地主、資本家一般都叫“土財主”，他們擁有廣大的田地、商行，如油坊、磨坊、粉房、典當行、票號等。這些人很有錢，一部分錢用於購置田地，一部分錢用於建造大宅、莊園，有的人家工程非常浩大，幾進院子數百間房屋，甚至還在住宅的四個轉角部位建造炮台，用炮台作防守以保證本宅院的安全。炮台便成為一個宅院的防衛建築。

炮台，是當地群眾的地方用語，學名應當叫“角樓”，這種建築不僅可以用來登高瞭望，必要時還可以在那裏打槍。因而在設計炮台時，一般都採用兩層樓平面呈方形，一般為4

米×4米，高梯直達二層，二層可居住警衛人員，了解院外情況，這與古代流傳的望樓有些相似之處。

日常情況下，人們在樓層內看書、下棋、打牌、說話聊天，作為一般房間使用；到必要時，用炮台來做陣地，可狙擊進攻的敵人。炮台的建造受到古時角樓與望樓之啟示，在農村建設炮台是自古以來保衛宅院的一個好方法。這種建築的起源是很早的，遠在漢代就已經很完備了，一直流傳至今。

現在的炮台建築大部分建於清朝末年和民國初年，炮台在這一時期大量發展。後來由於時代的變遷，炮台的地位已經變得不重要了，所以農村的炮台逐漸被拆除，現在要想再找炮台這樣的建築，是比較難的了。

炮台建築的材料有以下三種：

第一種，為土炮台，用土坯砌牆，樓層用圓木過樑，樑上鋪小樑，再鋪木地板，二樓樓頂做木構樑架，其上鋪檁木，再鋪板子，鋪泥土鋪瓦，內外牆壁壁面抹泥。

第二種，炮台用青磚砌牆，構造與土炮台相同。

第三種，為石造炮台，這種炮台極為堅固。

這些都是軍事防禦性的工程。

圖 9　吉林白城青山一宅土築炮台

圖 10　吉林通化西山住宅平頂磚炮台

8 有一些土堆叫「土台」，有何意義？

"大土堆"即中國古代建築遺跡——台，是中國古代一種特有的建築類型。它的起源很早，從戰國到秦漢時期高台建築甚多。其形狀多為方形，也有圓形，結構上多為"台"與"榭"的組合體，一般高出地面的夯土高墩為台，台上的木構房屋為榭（一種只有柱、頂，沒有牆壁的房屋）。

以"觀"為首要目的的台榭肇始於夏末。春秋戰國時燕昭王聽取謀士郭隗的建議，修建黃金台，台上設黃金千兩，以招納天下賢士。此舉為燕國招來很多人才，著名的有鄒衍、樂毅等，為燕國躋身戰國"七雄"做出了貢獻。黃金台在夕陽照耀下閃閃發光，景觀綺麗，後在金章宗時被文人墨客選為"燕京八景"之一，即"金台夕照"，流傳至今。

這種建築類型一直到明、清均有所見，歷史甚久。它不僅用於宮苑中，而且在寺院等建築中尤為多見。這一點，在過去的建築史研究中從不被人們注意。

高台建築利用天然的土台或人工夯實的土台，在其上建造宮殿和樓閣。最高的土台有20米，一般為5至15米。台上的平面面積一般為90至260平方米。

建築高台能使人感到莊嚴、尊貴，既可登高遠望、開闊

眼界，同時也利於建築本身的防潮和通風。高台的做法分為兩
種：一種是利用天然高台，如利用半山腰中凸出的台地、山
頂，建造廟宇；另一種是人工夯土高台，多用於廟宇和宮殿的
內部，或者用於城市建築。建造獨立的高台時，台的四周多用
磚牆砌到台頂，以使高台整齊。一組建築中，高台建築大都是
重要的建築物，可使整個建築群有高有低、此起彼伏，有一種
錯落有致、波瀾壯闊的變化。

　　當時，由於建築材料的限制，多用土來做高台。中國古代
高台建築數量很多，遍及全國。不過，雖然遺留至今的高台建
築數量很多，但台頂上的建築大多已經塌毀。

圖 11　山西平順原起寺高台建築

9 古代修築城池為什麼多採用方形？

中國古代城市平面大多呈方形，兼有長方形或不等邊形。無論怎樣，城市的取形以方形為主。為什麼做方形的，這與中國人的思想意識有密切的關係。

中國人認為中國居中，不偏不倚，任何情況下都要居中。所以從西周開始，把城市做成正方形，四面城牆每面都是三個城門，三條道路通過城門，東西南北都是這樣，四周有一條護城河包圍全城。這是西周時期規定的制度。

後人不願意違背先人的定制，於是世代相傳。在人們的心目中，若是建設城池，必然首選這個方式。上至皇城，下至州城、府城、縣城、鎮城等，無不遵照這個制度，年代久了就形成習慣。由於中國的封建制度統治漫長，長期遵循宗法制度，方形的城池逐步成為建城的章法。而在沿海沿河、軍事要地等處建城池，一般都會因地制宜，但方形城池的制度多少都有所體現。有些城池，則因為地形的變化而有所變化。

《周禮‧冬官考工記》中有一部分內容記載了關於城市建設規定的標準。它是中國歷史上最早的對建築的記載——其中「匠人營國，方九里，旁三門，國中九經九緯，經塗九軌，左祖右社，面朝後市，市朝一夫。」從西周起嚴格按照這個制度

來建造城池，其中有一幅圖，名曰《王城圖》，成為歷史建城的藍本。

　　古代城市除呈方形外，還有其他一些形狀。有呈長卵形，如貴州貴陽舊城；有呈烏龜形，如吉林舊城永吉；有呈葫蘆形，如桂林舊城；有呈橢圓形，如衡陽舊城；有呈菱形，如南寧舊城邕寧。還有一種非常少見的城形，即安徽桐城，它是全國唯一一座正圓形城市，城內街道彎彎曲曲，斷斷續續，只有一條連續的彎道貼城而建。

圖 12 《三禮圖》中的周王城圖 [（宋）聶崇義，《新定三禮圖》]

IO 古城的城牆、院牆是怎樣建造的？

牆，古時還有垣、壁、墉、堵等別稱，既可劃分界限，又可防護守衛。中國牆多，已成為中國建築的一大特徵。有守衛國家的長城，有圍護一座城市的城牆，有圍合於不同建築物外的牆體，還有相對獨立自在的牆（影壁），等等。

中國歷代所建城牆數量眾多，為世界之最，而在這些城牆中，南京的明代城牆最長，為33.7公里；北京的明長城周長32.8公里，居第二；至今保存最為完好的當屬西安明城牆，約13.7公里。

城牆是將土夯實築成的，也就是用當地黃土和黑土，一層一層地夯築，每一層夯築到15厘米的厚度，這就叫作"夯層"，按層打夯，每層都夯得很緊。用土做城牆是十分堅固的、耐久的，它的防禦性很強。為了使城牆堅固耐久，人們特意不將城牆的牆面做成垂直，而是上部牆面向內收起成為"側腳"。這樣，城牆牆體十分穩固，不容易倒塌。城牆的厚度，一般下部為4米，上部為3.5米，高度為7至10米。幾乎每座城牆都是這樣做的。到了明代，國勢發達，經濟繁榮，用燒製出來的磚砌城牆漸漸普遍。對各地城牆外皮進行包磚處理，即成為磚城牆。修築城牆的工程相當浩大，主要是土工工程量大。

例如取土、拉土、運土，把土運到牆上，而且經過夯打。在夯土築城的城門與角樓處將城牆寬度放寬，在其下部做一個券洞（筒券），上部繼續夯土，牆的頂面用磚平鋪，然後立柱，修建一層房屋，這就是城樓了。其實城樓不只是一個標誌，從遠處看到突出的城樓，便知城之位置。同時，它也是一種防禦性設施，既可以觀察敵人，又可以射箭，因為裏面有洞眼。

城牆牆體寬大，而且有7至8米的高度，所以用土的量是相當大的。磚城牆也就是在夯土城牆的兩面包上一層大磚，即城磚。城磚比房屋用的磚塊尺度寬且長，用白灰漿砌築。凡是磚砌的城牆，其表皮用磚，基座都用石條砌築，石條高度不甚相等，有的地方1米，有的地方2米，在石條的頂部再砌磚牆牆體，砌到一定高度時再做垛口、牆眼。如果燒製的牆磚質量不佳，土裏含大量鹼的成分，一遇到潮濕或水泡，磚塊就會返鹼而成為粉狀。在這些部位，當颳風時，地上的土吹起，存入磚槽中，易生長樹木。例如，北京城牆、南京城牆及山西等各地縣城的城牆都生長許多樹，由小到大，由細到粗，盤根錯節，伸入城牆牆體之中。這樣一來，雖然給全城帶來一種古老的氣氛，但也對城牆的牆體破壞很大，使牆體磚塊外脹，影響城磚的平坦。這種情況極為普遍。

至於城牆的基礎、台基則全部用石材，這樣可以防濕。有的縣城在建設時，為減輕對石塊的搬運力，用石滾拉入城牆墊底，例如河南浚縣古城、舞陽縣古城在當年修建城牆時都是這樣做的。

　　中國的民居，每組房屋分散，不能成為一個組群，而是用
牆或房屋來包圍成為"院"。這種設計在建成之後，效果非常
好，既安靜又獨立，各家居住互不干擾。院牆即外圍牆，做得
堅固耐久，且牆體高，從外部看不見裏邊，既防止小偷、壞人
闖入，又不能望穿，這樣，人們才能安寧居住。

　　此外，兵營有營房圍牆，會館則有會館的圍牆，清代皇室
有紫禁城之高牆，在園林中則做漏牆、空牆。一座牆壁，在牆
身部位設計孔洞，有各式形狀，如瓶形、桃形、圓形、方形、
六角形、菱形等，這樣的牆又起到隔擋的作用，還有互相觀賞
的用途，又隔又擋十分巧妙。

　　另外，萬里長城的城牆，又高大，又厚重，又彎曲，又有
直壁，工程浩大、氣勢磅礴。這是最大的防禦性的牆壁，使敵
人不能越城牆進入中原。

　　從材料上看，中國的牆以土、木、磚、石為主。

　　土牆，即夯土牆，十分普遍，從鄉村到城池，全都用夯
土，就地取材，相當堅固，耐久性強。

　　木牆，是用木板做牆壁，這在林區一般只用於一時，因為
它不能耐久。

　　磚牆，自從明嘉靖年間，國勢強大，對全國的土城兩面
包上磚，因此磚牆的發展十分普遍，目前在中國所看到的城牆
（磚牆）都是明代包砌成磚牆的。

　　石牆，在石料可以供應的情況下，一般都大量採用石牆。
從一般民間住宅的牆壁到萬里長城，都有用石砌牆的。做石牆

有幾種方式：一是用塊石砌築；二是亂石砌的（虎皮牆）；三是大型石條乾砌。無論用什麼材料，凡是有牆就都有院子，院牆根據院子的情況，因其大小不同而規格各異。

II 城牆與城門洞口式樣有哪些？

關於城牆及城門洞口的式樣，我們到北京或其他地方看到的城牆和城門，基本上是券門洞。券門洞即半圓形的門洞，也可以說是券形門洞。這個式樣的券形門洞發明很早，早期一般用於房屋與墓葬，直到元代開始才大量地用於城門上。早期的城門洞口都做成方形或者圭角形，之所以這樣，是因為當時建樓要用木樑來支撐，在磚牆上用圓木成排地平鋪，再在圓木上往上砌磚，上部再建城樓，這是土辦法，也是磚土結合的方式。在這樣構造的情況下，樑與磚銜接之處（挑木）易於腐爛，所以在樑的端部貼著城牆洞口的是一排木柱，木柱柱頭再支撐順樑，樑面貼於排樑之底面，這就加固了其承壓力。所以，城門洞口的外觀就出現圭角形的式樣。唐宋時期這種做法十分普遍，到了元朝，砌磚技術進一步發展，所以城門洞口的木樑、排樑全部取消，改為用 "磚砌拱" 的辦法，牆體與拱磚門洞口上的頂磚全部連成一體，這樣既堅固又耐久，非常穩定。所以券門建造比較普遍和流行。

城牆並非一條直線，有的相互錯開，有的不直通。即使用磚砌出，也同樣砌出弧形。在城牆牆體之側面還砌出馬面，每隔二十幾米之處，特別是防禦性強的部位，才建造馬面。在

城牆的內側也建有馬道，這是為人們登上城牆用的。在軍事戰略上還有一種是戰馬城，即城牆只修外面，與其他城一樣，但在城裏邊不做牆面而是做斜的土坡。這樣做，一方面，為了節省城磚；另一方面，為了戰爭時人們可從城內四面八方登上城頭，而不僅限於用局部的馬道。這種城牆防禦性更強。

12 一座古城池，一般包括哪些內容？

中國古代城池，除城牆、城門、道路之外，最主要的是民居，也就是民間百姓住的房子。此外，還有公共建築，如城隍廟、關帝廟、泰山廟、孔廟、土地廟及觀音寺等；另有鐘樓、鼓樓、戲樓、佛寺、塔、牌坊、皇宮、社稷壇、園林等。

一個城市裏，除了大的公共建築，如衙門、寺院、廟宇等，幾乎沒有什麼空地了。那些主要的、重要的位置都由統治階級的房屋所佔據，至於一般居民住房，則不能佔據主要的位置，特別是窮人，都在城邊與城角建造小房屋。例如，唐代長安城中，居民住在坊裏的空餘地帶，也就是說在零散地方居住。北京元代大都城的居民往往在城中的大街、胡同之外的一些小巷子，如“牆縫”之類。北京城裏的一些窮人也居住在城根，砌築小房子，在破廟或在空場的附近居住。從目前北京舊城的情況看，它體現出一種“大街小巷”的規劃方式，這是一種傳統的方法，從這一點便可知道古代城市裏的居民居住的一些狀況。所謂“規劃”，主要是大片輪廓性的規劃，對統治階級的宮殿、廟宇、佛寺等大的建築進行規劃，對民宅基本上僅僅劃塊空地，劃定居住範圍而已。

“六街三市”中的“六街”、“三市”指什麼？——六

街，唐代長安城和北宋汴梁城均有六條街；三市，一說為早、
中、晚三時之市，一說為東市、西市和北市。"六街三市"泛
指城市中的繁華街市。這裏的"六街"指城市中通向城門的主
幹道。若加上不通城門的街道，唐長安城內大街共有南北14
條、東西11條。

圖 13　明、清北京城內 "大街小巷" 佈局圖

13
哪一座古城最具代表性？

中國古代從秦漢一直到隋唐，都實行里坊制。里坊制不僅是居住單位，也是行政管理單位。通常連接坊與坊之間的道路稱"街"；貫穿在坊內的道路稱"巷"。里坊四周圍有高牆，設里正、里卒看管把守，早啟晚閉，傍晚街鼓一停，居民就不能在街上通行了。

中國古代城市首推河南鄭州商城，目前城牆基本存在，尚可看出原來面貌，此外，還有秦始皇的咸陽城、北魏洛陽城。但若從規劃方面來看，當以唐代長安城為代表，因為它是有規劃的，按規劃進行施工。其中分佈大致是這樣：市場商店集中在一起，一是東市，一是西市；在北部，中央大街筆直向南，左右各有對稱式大街，南北與東西各十數條街道。全城構成108坊，為"里坊制度"，每一里坊裏面有井字街，大街上都是佛寺、衙門等公共建築，其餘里坊的內容實行宵禁制度，每晚八時左右則坊門關閉，不能隨便出入。長安是封建社會大帝國按規劃建築的最完整的國都城，不過這是歷史上的事了。在之後1500多年裏，全城已逐漸毀掉，僅留下兩座磚塔，一是西安慈恩寺大雁塔，二是薦福寺小雁塔，其餘全沒有了。根據流傳與發掘對照，今人繪出一張當時的平面圖。唐代長安城表現出中國城市的傳統風格，反映了當時封建社會的繁榮和強大。除此之外，新疆吐魯番的交河故城，也保存完好。

圖 14　鄭州商城平面圖

圖 15　唐長安城平面圖（劉敦楨，《中國古代建築史》）

14 北宋時期東京城有沒有規劃？

北宋至今大約900年，首都原建在東京城（汴梁城），即今天河南開封市的中心和外圍範圍，當時建造三重城牆，即皇城、內城和外城。

第一圈為皇城（它圍著皇宮），現在城牆已不存在了；

第二圈即內城，即當時宋門的位置，磚牆是明清時代建造的；

第三圈是外城，外城位於西南角，尚存有土墩台，這是原來外城牆的位置。

現在的開封城中心有楊家湖與潘家湖，這是宋代皇宮的位置。北宋南遷之後，人們為了"挖寶"，在這裏挖土成坑，日積月累雨水積滿成為楊、潘二湖。當時宋代的東京城規劃，有四條大河穿入城中，如蔡河、汴河、金水河、五丈河等，都是斜穿入城的，與道路交叉時，便在河上架橋，因而東京城的橋樑很多，在城東門數里之外的汴河上就有一座有名的木橋，名曰"虹橋"。虹橋是用木材疊起木橋架，構成大單拱弧券，如同雨過飛虹，所以叫作"虹橋"。

這裏要注意的是，"長虹飲澗"這個成語是將一座橋比作一道雨後的彩虹，但這座橋指的是"趙州石橋"，位於河北趙縣之洨河，俗稱大石橋，又名安濟橋。這座橋是隋大業年間匠

師李春主持修建的，也是世界上最古老、跨度最大的敞肩圓弧拱橋。

東京城裏的道路一般來看都是不直通的，也有很多的丁字路口。城門與城門相對而道路卻不直通，這一點，仍然是為了防禦。當敵人入城時，不能很快地穿入、穿出，這樣會贏得阻擊戰的時間。東京城的護城河較寬，各城門的附近都設有閘門，有利於水陸兩通。東京城的街巷繁華而熱鬧，全城大街上都建有商店和大小飯店（這與現在北京前門外的商業區情況差不多）。以城的東部（東城）最為繁華，即在東華門外，相國寺、蔡太師宅之附近，屋宇密接，建築林立，道路縱橫相交，整體情況與明清時期的北京城相差無幾。北宋東京城遺留下來的建築僅有大相國寺、佑國寺塔、天清寺塔，其中大相國寺還不是當時的建築，而是清朝時重修的。其餘所有的建築全部在金人進攻東京時被大火焚毀。從東京城整體佈局、面貌、建設上看，有以下幾個特徵：

第一，全城接近方形，左右對稱；

第二，皇宮在全城中心；

第三，主城牆帶有筒子河；

第四，大街上出現商店，而且各種店鋪林立。

北宋的東京城改變了唐代把商店集中於市場的方式。從東京城開始，商店建在大街之兩側，因此使城市達到非常繁華的程度。

"市"是古人集中做買賣的地方。宋代以前的市相對封

閉，多集中於城中特定地區。從宋代開始，封閉式格局被打
破，各行業臨街設店，不同分類的行業街應運而生，如米市、
鹽市、牛市、燈市等。值得一提的是夜市，夜市大約出現於唐
代中晚期，但地區極其有限。宋代以來，夜市逐漸擴大到所有
的繁華城市，如東京汴梁、西京洛陽、臨安（南宋），以及揚
州、平江、成都等，從中誕生出許多各類的"文化夜市"，通
常是三更才盡，五更又起，十分繁華。

圖 16 　北宋東京城外‧汴河虹橋（《清明上河圖》局部）

圖 17 　北宋東京城（摹自《事林廣記》）

15 泉州城在宋代最為繁榮，當時是何情景？

現在的福建泉州城，一點也看不出古代的風貌了。實際上泉州城在宋代最為繁榮。宋代泉州城內分四廂，城外有番坊、番人巷、清真寺、古婆羅門教寺、古摩尼教寺、古佛教大寺等。

全城呈梅花形，南部五個門；從東向西依次為“迎春門”、“通淮門”、“德濟門”、“南薰門”、“臨漳門”，而其中的德濟門為正南門。北部設一座門，即“朝天門”。東西各一門，東門為“仁風門”，西門為“義成門”。城牆彎曲，護城河隨之彎曲。內城大體方形，東南西各一門，南為“崇陽門”，東為“行春門”，西為“肅清門”，中間偏北為譙樓。城內道路從南向北彎彎曲曲，大致為直通道，從東至西也算直通道，這樣大體構成十字交通大道。但是各方面的道路都不是直通的，全部是彎曲的，而且東西兩個方向有通達水系，有環繞內城的護城河水。其中，崇陽門及譙樓建在城的南北中心部位；將文廟設在行春門外的東城；將開元大寺設在肅清門外的西城；城隍廟設在東北城區；關帝廟演武廳設在東南城區；府學文廟設在內城東南區，泉州府在行春門裏。內城裏還有一寺（承天寺）、一觀（元妙觀）、一山（鸚鵡山）。外城內東北城有龍頭山，其餘大量空地建設居民房屋，近百年來，城內與城外被房屋佔得滿滿的、密密的，沒有一點點空餘地帶。從以上狀況我們可以初步了解宋代泉州城的情況。

圖18 福建泉州城平面圖

16 馬可·波羅到過的元大都是什麼樣子？

元大都即現在北京的前身，相當於北京的內城，東西寬度相當於今天的東直門到西直門的距離。南城門即正陽門的位置，北城相當於北京北城外2.5公里之處，現尚有一條土城牆，這個東西方向的土城牆即元大都的北城牆，因此全城呈方形。

宮殿集中在城內偏南，相當於今日的中南海一帶。城內規劃十分規整，南北大街不直通，東西大街也不直通。一般來看，它採用大街小巷的佈局方式，胡同裏面建造住宅，這樣就不會受到大街上喧嘩聲音的影響。此外，大街上、胡同間有一些死胡同（袋狀路）、三岔路口、丁字路口，等等，這全都是為了軍事防禦而設的。馬可·波羅（Marco Polo）從歐洲來到元大都，當時看到東方的城市非常完整，別有一番風情。

"胡同"的叫法從何而來？——元人稱街巷為"胡同"，"胡同"一詞源於蒙古語"gudum"的音譯，最初見於元代的雜曲，關漢卿的《單刀會》裏就有"直殺一條血胡同來"的語句。按照一種說法，"gudum"是"水井"的意思。元代定都後，在規劃城市時，要麼先挖井後造屋，要麼就預先留出井的位置，可謂"因井而成巷"，直到明、清時期，每條胡同裏還都有井。至今北京胡同有些名字聽來怪異，但譯成蒙古語就解釋得通了，比如"屎殼郎胡同"即"甜水井"，"鼓哨胡同"即"苦水井"，"菊兒胡同"即"雙井"，等等。

圖 19　元大都平面圖（劉敦楨，《中國古代建築史》）

17
中國南方與北方城市有何不同？

中國的城市分南方、北方，區別很大。南方天氣炎熱，北方嚴寒，氣候甚為懸殊。

北方的城市城牆很厚重，做得相當堅固耐久，用軍事防禦思想來說叫"固若金湯"。城市裏有湖、池等，選建在平地上，但大都在戰略要地或交道要衝上，也有靠近河邊、湖邊的。

南方的城市以水為主，建城時選擇在河邊、湖邊，然後將水引入城中。城裏有河街數條，在河水出城、入城處再建設水門。往往有一條水巷，即有一條河街；有一條胡同，即有一條水巷。例如，蘇州水巷就可以作為代表。全城之內有一條完整的道路網，因此相應地也出現一個水網。人們出入城裏、城外，都乘船往來，因而交通十分便利。南方城市的色彩十分鮮明，家家戶戶的房屋都用粉白牆，牆面塗飾白灰，潔白、明亮、衛生。因為南方天氣炎熱，用粉白牆，給人一種涼爽之感，同時使各巷子之間及院子天井之內明亮。

從以上可以看出，南方、北方的城市是不相同的。

圖 20　蘇州河街與水巷

18 西北地區有哪些古代城池？

中國古代西北地區城池比較多。

以新疆地區的城池為例，由於當地氣候乾旱少雨，夯土築城，城牆十分堅硬，保存下來的城址以漢代、唐代較多。例如，高昌城、交河故城、塔城、阿勒泰城、喀什城、和田城、焉耆城、庫車城等，其構造都是非常堅固的。在城市遺址中，和碩曲惠城、和碩馬蘭城、伊犁惠遠城，都是早期的古城。從北疆到南疆，大部分城牆牆土都坍塌了，加之風沙彌漫，城牆殘跡高低起伏，房屋也早已倒塌，大部分都是一片廢墟。還有很多古城遺址在黃沙彌漫中，不僅分辨不出形狀，也查不到名稱。

甘肅地區的城池有：橋灣城、安西城、雙城子、高台城、永昌城、涼州城等。

青海地區的城池有：大通城、西寧城、湟源城、察汗城、化隆城、古鄯城、樂都城等。

內蒙古地區的城池有：黑城、岔道城、定遠營城等。

寧夏地區的城池有：平羅城、銀川城、賀蘭城、韋州城、廣武城、永寧城等。

陝西地區的城池有：榆林城、靖邊城、定邊城、安邊城、鐵角城、古西城等。

在這些古城中當年都有鼓樓和城市建築。

19 古代建城選址時考慮哪些「風水」因素？

中國古代在建城時，首先要選地。在選地時要考慮風水學說，如城市的四面要相同，左邊與右邊沒有空缺的部位，如左有山，右有水；防止後空，如有一方空缺時，要建造一座塔來彌補。一般來講南低北高，如果達不到前低後高，最起碼也要平川。城市後部依山為最佳。否則，後任縣官上任之後，看到城市的選址有問題還要進行補缺，如東北角缺山，後空，就在那個地方建造一座塔，常建"文峰塔"。如果縣裏幾年中沒人中舉，不出一個人才，那麼要在這個縣城的東北角建造一座文峰塔。俗信這樣，全城才能出人才，文峰塔就是這樣產生的，所以在全國各縣縣城都有文峰塔，如山西河津振風塔就由此而來。

另外，一個城市附近之山岡，非常忌諱是半座山，必須是完整的山、圓潤的山，絕不可有開崩的半山頭。看山時要看是否是山連山，一個接一個，有高有低，如山西天龍山那樣，猶如天龍下降，起伏而來，這就是"龍"，有氣勢，預示這個城市中可以出現要人，或者是大學問家。

如何選地看風水，有不同的說法。

從城的南門遠看：

　　一是要遠觀一馬平川，一眼望不到邊，這樣氣勢宏偉，城址最好，如果建都，也都在百年以上，千萬不要南面土地高於城；

　　二是出南門遠觀有山時，要有雙山尖對峙。如有山，要兩山之間缺口處的中心線正對南城門，這樣出門看雙闕，有缺口，門口相對仍然能一眼望於門外，一望無際；

　　三是全城要後部依山，山要空出，亦不必太高，這樣有依靠。這在風水學上說"前平後靠，傍山側水"，都是最佳的地勢。如果全城選在高台之上，那就再好不過了。有許多這樣的例子，如新疆吐魯番交河故城，全部建在高台之上，它是天然形成的高台；再如陝西省富平縣城，全城方形，建在一個大方台子上，台子有6至7米高，四面是很陡的崖，如同城牆。

　　再說"四象"指什麼？——亦稱"四靈"，是中國古代傳說中的四種靈獸，為青龍、白虎、朱雀、玄武。古人把天空分為四部分，將各個部分中的七個主要星宿連線成形，因其形狀而以此"四象"來命名，分別代表東西南北四宮。人們常說的"左青龍，右白虎，前朱雀，後玄武"，實際上是指左東、右西、上南、下北四個方位，古代繪製地圖時面南俯視地面，因而其中的方向也是這樣（與現代地圖上北、下南、左西、右東正好相反）。

20 古代城市如何用水？

古代城市用水是一個大的問題，全城人口那麼多，沒有水人們如何生活？因此，要解決水的問題。主要有如下三種方式：

第一，在每家或某一局部地區打井，用地下水；

第二，治河用護城河裏的水；

第三，在一個城市裏都建有大水池、小湖等，必要時用這裏的水。

另外，將徵自田賦的部分糧食運往京城的漕運水道，也是人們解決用水問題的一個途徑。

如安徽壽州，城內東北角有城池用水管，也是管理用水的構築物。當城內水多時可以排出城外，也可以防止水外流，同時還能阻止城外的水流入城中。另外，如河南沁陽城，城裏有大大小小的蓮池七八個。北京城有五處海子（湖），如中南海、後海、北海都相當大。

早先修建城市時，先要築城，築城時挖土必然會出現一些大的土坑，大坑積水即成為池塘。池塘蓄水，有水即可解決人們的生活問題，當然用時要經過處理才可飲用。

中國的許多城市並不靠湖、河。有的城池是將大河的水引入城中，設計規劃時有意識地將大河貫通城中。例如，北宋東京城，大河入城四五條，這既是為了美化環境，同時也是為了用水方便。水對一座城市的意義是非常大的。

21 戰國與漢朝的長城情況如何？

中國早期的長城，根據時代與位置不同，有戰國的長城，如燕、趙、魏、楚、齊、韓長城及秦長城、漢長城。其中，魏長城在陝西中部偏西，與渭南相距甚近。古代魏長城從渭南到韓城之間，有兩處相距很近的長城和兩個烽火台的遺跡。

這兩道長城位於韓城縣城南15公里外，西達洛川，東到黃河邊。長城分內外兩處，當地人稱北面為外長城，南面為內長城，兩城相距160米。城牆已坍塌，高度無法測量，殘存高度只有4米左右，底部最寬為19米。內長城往南約270米有一個烽火台，烽火台的平面為方形，每邊長7米，台高約10米，上下收分很大。從烽火台底部到中間的木角樑頭的高度約4.5米。長城城牆和烽火台全部用夯土築成，歷經2000多年，夯層還非常清楚。夯層厚度為7至8厘米，城牆上部夯層較下部夯層薄。

漢長城即指西漢時期修建的長城，至今猶存。漢武帝劉徹為防禦匈奴，修築漢長城。就"涼州西段"而言，當時是耗用巨大的人力與物力修築的，主要目的是打通西域走廊，切斷匈奴與西域的聯繫，建立與西域各地36國的交通。"涼州西段"長城在甘肅境內，北自額濟納旗的居延海開始伸向西南方向的大方盤城、大方城、金塔縣境的為北長城；從金塔縣再經破城

子、橋彎城，至安西為中段長城；從安西縣城至敦煌以北，到達大方盤城到玉門關進入新疆境內為南段長城。這三段長城都是漢武帝為了防衛匈奴而修建的。

這幾段長城保存得十分完整，根據《居延漢簡》記述："漢長城五里一燧，十里一墩，百里一城。"根據實際情況來看不止這些，有三里左右一燧，也有幾十里一城的。漢代長城構造方法與秦長城不同，現根據敦煌西南玉門關的一段長城來觀察，可以一目了然。

城牆與烽火台整個規模比明代長城尺度小，城牆的牆身下端寬3.5米，上部寬1.1米，上下有很大側牆腳。牆身做法為，自地面50厘米處，每隔15厘米鋪一層蘆葦。蘆葦擺放縱橫相交，厚度約6厘米。蘆葦至今仍然保存完整，主要原因是當地雨量小，材料不易腐爛。牆身用當地戈壁灘上的土夯實，土質不純，其中夾雜一些小粒碎石，為土石結合物，目前大部分已坍塌了。

漢代的烽火台，亦名煙墩，均建在長城邊沿，根據各種部位，建在長城裏邊與外部，保留至今的有數百座。僅在甘肅金塔縣至內蒙古額濟納旗就有200多座。烽火台平面方形，高度12米左右，四個壁面都有明顯的側腳（斜坡）。其做法有三種，一種為夯土台，一種為土坯台，還有一種為土坯和夯土的混合台。土坯尺寸約38厘米×20厘米×5厘米，大致為方體，砌體中每隔四個夯層夾雜一層蘆葦。現在看來是加強夯土體積的堅固性，增加抗壓力，又能防止水沖刷。漢烽火台體積高

大，在台子周圍還建設土牆，全用石子，這是根據軍事要求決定的，2000多年來土台和土牆仍然存在，因為西北地區雨量小，所以土台和土牆破壞不是很大。

圖 21　陝西中部魏長城烽火台

圖 22　西漢長城玉門關城

玉門關

圖 23　玉門關小城平面剖面圖

洞門

圖 24　玉門關洞門（示意圖）

22　明長城的情況如何？

從山海關到嘉峪關為明代建設的長城，中間經過河北、晉北、陝北、寧夏、甘肅等地，其中還有一些比較大的關口，例如，冷口、黃崖關、密雲司馬台、居庸關、平型關、偏關、娘子關、山台子、營子山及永登、張掖等，一直到達酒泉。

明代長城從陝西北部府谷、山西偏關而分界，東西兩大段迥然不同。東面的長城全部為磚石長城，西部全部為土牆。

萬里長城沿線是軍事要地，重要的山頭都建有烽火台，有的在這裏設軍城、糧城。為防止敵人炮火，在城牆上要值班射箭和打土炮，城牆都建有炮眼。凡是長城都選擇崇山峻嶺作軍事要地，而且都是隨著山勢的曲折而建，不建直牆。

八達嶺長城在北京正北偏西延慶縣境內，作為保衛北京所建設的防禦工程之一，是現存長城中保存最好、最具代表性的一段。居庸關是京北長城沿線上的著名古關城。居庸關城樓建有雲台，即一座過街樓，此處是口外通往北京的大道，關口防禦甚嚴。

密雲司馬台長城，在高處建設一座烽火台，平面方形，為兩層樓，上為平頂，每面皆開一門二窗，門窗皆券形洞口，門設兩層，因為要從兩側、從城牆頂端登入台中。城牆斜坡，設

計台階踏步，第二層頂端，皆設平頂，四面女兒牆，設一個一個的垛口，並施洞眼。

　　寧夏青龍峽這一段長城，由於年久失修，牆也逐步倒塌，但是還可以看出其痕跡。營子山城這一段城牆，一片磚石遺跡，其形狀已看不出來，基本上成為殘磚亂石。

　　山海關城平面呈方形，四面開門。山海關城樓面闊五大間，在三層簷下懸掛大區，書寫“天下第一關”。樓做歇山式頂。正門為方龜券門洞口，用於往來行人通過。關之東側伸向海邊之城牆，謂“老龍頭”，關連大海，形勢十分險要。往東北方向，還有一段長城直達丹東。

　　平型關建在山西北部繁峙縣內，平型關城為方形，南北東各置一門，門額鐫刻“平型嶺”三個大字，各有甕城，現存北門和門外甕城。城南面東西高處，各設烽火台一座，遠遠可見。關口距關城尚有一段距離，關口之東北為靈丘縣境內，關口之東南為大營鎮。關口東西兩側即為高山，只此一缺口，就在這個地方建平型關。城內正中有過街樓。抗日戰爭時期的平型關大捷，就是在這個地方發生的。

　　嘉峪關，即“天下雄關”。這是明代長城的終點。關城為方形，四個城角各建角樓。城樓多為歇山式頂，皆做三層城樓，各個城樓皆建甕城。例如，柔遠門、光化門等。嘉峪關城除角樓、柔遠門、光化門做磚牆外，其餘為夯土城牆。

圖 25　萬里長城八達嶺段

圖 26　明長城嘉峪關城遠觀

圖 27　明長城嘉峪關城樓

23 漢唐的宮殿有何特點？

西漢之初，在漢長安城之中建設未央宮、長樂宮，到漢武帝之時，又建離宮別院等所。未央宮建在長安城的西南角，為大朝所在地。利用龍首山的崗地，砌成高台，因戰國時代高台建築盛行，到西漢仍然存在與發展。其主要建築為前殿，殿之兩側建有東西廂房，為處理日常事務之處。這一組建築，主要劃分為三個部分，宮城周圍8900米，宮內除前殿之外，還有十幾組宮殿，太后住在長樂宮。

在城的東南角，北部和明光宮接連。宮城周圍約計10000米，其中有長信殿、長秋殿、永壽殿、永寧殿四大組宮殿。

建章宮在長安西郊，是苑囿性質的離宮。宮內有山岡、河流、太液池，池中有蓬萊、瀛洲、方丈三島，宮內豢養珍禽奇獸，種植奇花異草。其前的未央前殿、廣中殿可容10000人。另有鳳闕、神明台。長樂宮、未央宮的大宮之中還有小宮。

“靈光”，本是漢代宮殿的名稱。靈光殿，是漢景帝之子魯恭王劉餘在其封地——魯國所建。據記載，靈光殿自建成後，歷經漢代中、後期諸多戰事，長安等地其他著名的殿宇如未央宮、建章宮等都被毀壞，只有靈光殿仍然存在。因此，後世便稱世間僅存的人物或事物為“魯殿靈光”或“魯靈光”。

　　唐代宮城在皇城之北，是皇帝聽政和皇后嬪妃的居住之處，也屬於宮室。東西長廊與皇城相通，南面開五個門，北西各兩門，東面只有一門。北出玄武門即禁院，宮城中心為太極宮，西部即掖庭宮，東宮是太子居住之處。太極宮是主要宮殿，在中軸線之北，沿著軸線建有太極宮、兩儀宮、甘露宮等十幾座殿與門。

　　到公元634年，興建大明宮。大明宮位於長安城外龍首山，居高臨下，在宮內可以看到全城風光。大明宮內建有含元殿、宣政殿、紫宸殿。含元殿是大明宮的正殿，巍峨高大。其前建有長幾十米的龍尾道。左右兩側建翔鸞、棲鳳二閣，均與含元殿連接。建築雄偉壯麗，表現出封建社會鼎盛時期的建築風格。大明宮內另一組宮殿即麟德殿，位於大明宮西北部的高台地上，由三殿組成，面闊11間，進深17間，其面積約等於明清故宮的太和殿的三倍。在主殿的後部，東、西各一樓，樓前有亭，也有廊廡相連。

　　為了便於處理政務，在大明宮內，附有若干官署。如在含元殿與宣政殿之間，左右有中書省、門下省與弘文館、史館等。

24 宋元的宮殿建築是什麼樣的？

北宋東京城大致為方形，建有三重城，最外一圈即"外城"，外城之內，還有"內城"，中心部位還有一城，即"宮城"，也就是說中心就是宮城，其總體平面也接近方形。

在中軸線上，由南入北，即宣德樓（乾元門），進而為大慶門。在這個院子裏，左為月華門，右為日華門，中心即皇上的正殿大慶殿。再向北進入，即宣佑門，中心線為紫宸殿、虛雲殿、崇正殿、景福殿、延和殿，這五個殿均為前後排列。最北部即拱辰，從此出宮。在右部為右昇龍門（月華門往南），有門下省、都堂、中書省、樞密院，這四個殿座並列。月華門以西，為右嘉肅門、右長慶門。日華門以東，有左長慶門、左嘉肅門。再向北，西部有西向閣門、左銀台門；東部即東向閣門、右銀台門。

在大慶殿之西，有四座殿閣，向西依次為垂拱殿、宣儀殿、集英殿、龍圖閣。在紫宸殿之東，有資善堂、元符觀。另外，在虛雲殿之西，有一殿一閣，即福寧殿、天章閣。在崇正殿之東，有翰林院、東樓、西樓。在景福殿之西，則有後苑諸殿閣。在景福殿之東有內侍局、近侍局、嚴門。其北部則有內諸司。

以上是北宋時期東京城宮城的總佈局。這些殿閣到今天一座也不存在了。

元代宮殿坐北面南，宮城南北略長，呈矩形。在中軸線

上，都建有主要的殿宇，正南為崇天門，呈 “門” 形，東有景拱門，南建雲從門。

　　宮城之內，分為兩大部分，殿座大體上均呈方形，南部建設 “大明門”，東為 “日精門”，西為 “月華門”，三門並列。進而為 “大明殿”，建在三重高台基之上，十分威嚴壯觀，殿後又有柱廊與寢殿相接連。寢殿之東曰 “文思殿”，西為 “紫檀殿”，再北曰 “寶雲殿”，殿東曰 “嘉慶門”，西為 “景福門”，周廊環繞，十分嚴謹安全。大殿之東有周廊連 “鳳儀門”，大明殿之西建 “麟瑞門”，並建東曰 “鐘樓”，西曰 “鼓樓”。這一大組即大明殿及其附屬建築。四角均有角樓。

　　大明殿之後北部，還有一大組南北為略長的矩形宮殿建築組群。

　　這組建築群在中軸線上正南為 “延春門”，東為 “懿苑門”，西曰 “嘉則門”，三門均向南開。中軸線的後部主要為 “延春閣”。柱廊連接寢殿，東為 “慈福殿”，西為 “昭仁殿”，均與寢殿並列。這一大組建築均建在三重台基之上，十分威嚴。四個轉角也建角樓、閣廡。在延春閣之南曰 “景躍門”，西曰 “清灝門”，在東西各建 “鐘、鼓” 二樓。在宮城的西北角還建設 “宸慶殿”，兩廂建 “東香殿”、“西香殿”，此門為山字門，用牆包圍。

　　宮城之東牆建 “東華門”，西建 “西華門”，宮城正北建 “厚載門”。

圖 28　元大都宮城平面示意圖

25 明清的都城及宮殿情況如何？

明代北京城宮殿基本上體現禮制制度，如左祖右社，即左邊是太廟，為祭祖而建；右邊建社稷壇，為了農業大豐收、祭農業方面的神而建立。明永樂時三大殿即奉天殿、華蓋殿、謹身殿，這是古代三朝之制。

從大明門到奉天殿，共五座門，為三殿五門，前朝後寢。皇宮建設體現帝王的權勢，全部殿堂整齊、莊嚴、肅穆。從前到後，殿宇宮室、用各個殿宇宮室組成院落，層層進入，這些建設完整佈局，還建設東西六宮。明代皇宮為清代皇宮奠定了堅實的基礎。

中國歷代古都城數量眾多，但最為著名的當屬"七大古都"。目前可確認的最早的古都，是有"五朝故都"之稱的安陽；有"千年古都"之譽的西安，先後曾有12個王朝建都於此，是中國古代建都時間最長的一個；僅次於西安、在中國建都時間上排列第二的是洛陽，被稱為"九朝名都"；還有"七朝都會"的開封、"六朝帝王都"的南京、"三吳都會"的杭州，以及現在的北京，即"大漢之城"。

清代北京城的工程建設十分整齊。以皇城的中心來佈局，中軸線貫穿左祖右社，主體殿宇都在中軸線上。人們若從正面進入皇城，正陽門、天安門、端門、午門、三大殿、神武門、

地安門、鐘鼓樓等都在一條中軸線上。

宮殿之中分為兩大塊，一曰"外朝"，一曰"內廷"。

外朝有太和門、太和殿、中和殿、保和殿，兩側則是文華殿、武英殿兩大組建築群。

內廷以乾清宮、交泰殿、坤寧宮為主體。東建東六宮，西建西六宮，最後為御花園，是皇后、嬪妃居住的園林。

清代宮廷中，建築藝術風格莊嚴、整飭，全部建築基本上是按清代"官式做法"進行的，整體建築群組都比較簡單，構造方式、方法基本大同小異。紅牆、紅柱、大面積的黃色琉璃瓦，標準式樣的彩畫，工整而簡潔。清代宮廷建築殿宇大大小小數量較多，在佈局方面有些變化，反映出古代建築藝術成就。明、清的宮殿中，還夾雜著各類園林，這樣，使皇宮的總體建設並不呆板、枯燥，與理政、居住、遊樂、休息都融合為一體。

明、清北京城及其中建築在命名時，延續了方位上"東為正、西為副"、"左文右武、文東武西"的規則，又講求陰陽相合、左右呼應，文與武、仁與義、天與地、日與月、春與秋、十天干與十二地支等相對應。以紫禁城為例，太和門前左為"文華殿"，右為"武英殿"；太和殿東廡為"體仁閣"，西廡為"弘義閣"；乾清宮前東為"日精門"，西為"月華門"；中正殿前左偏殿曰"春仁"，右偏殿曰"秋義"；等等。其中無不體現著禮儀秩序，卻又千姿百態、豐富多彩。

圖 29　北京清代皇宮建築群鳥瞰圖

三　佛寺廟宇

26 為什麼在山上建寺院和廟宇？

"寺"是什麼意思？《說文》："寺，……有法度者也。"林義光在《文源》中提到，金文"寺"字"從又，從之。本義為持"。由"操持"之意進而引申出"寺人"，指古代宮中的內臣，寺人的居所也被稱為"寺舍"。這樣"寺"又引申出"官署"之意。漢代"三公九卿"制中"九卿"的官署，即名為"寺"，其中有鴻臚寺，為主掌外賓、朝儀之官署。相傳東漢時期，天竺僧人自西馱經而來，住在鴻臚寺，後此地改建僧舍，取名"白馬寺"。"寺"由此演變成為僧人住所的通稱。

廟，最初是為祭祀祖宗而立，因而多稱為"宗廟"或"祖廟"。"宗"，即尊也；"廟"，從造字來看，從廣從朝，具有"朝拜"之意。因此，"廟"的本義就是祭祀、供奉祖先的建築。最高等級的祖廟即太廟，專為帝王祭祖而立。後來漸漸出現家廟或宗祠，是臣民祭祀祖先的地方。此外，還有祭祀古代賢士的先賢廟，以及供奉山川神靈的神廟，等等。

人們常把寺院和廟宇混為一談，其實這是兩回事。寺院雖然已中國化了，但畢竟是外來的，是專門供佛、敬佛的道場，佛者，釋迦牟尼佛也；廟宇是中國土生土長的，是中國特

有的，建廟是為了祭祖、供神、敬神，而神仙是中國民間流傳的，比如傳說中的“八仙”等。不過，寺院和廟宇也有一個共同點：凡是建寺、建廟，人們都會選擇風景秀麗的地方，以增加它的神秘感和妙境。

中國山區分佈廣，名山眾多。凡是名山的山腰或頂部大都建有佛寺、廟宇、宮觀，也有庵子。正如遼寧的千華山，有九宮八觀十二庵，外加五大寺。說明佛教、道教皆佔據名山的好位置。

中國佛教要進行修持，一塵不染、脫離塵俗，必然要找到往來行人少的地方，所以建設“山寺”。凡是各地的名山，佛教僧尼必然要去建寺，久而久之，各地的大山，都建有佛寺，不過大小不等而已，佛教的山寺是最多的。比較大的佛寺，一般有上、中、下三組，以山下為主，建立下寺，山中即建立中寺，山頂再建上寺。有的建兩座寺：下寺及上寺，還有的兩寺並列於村莊的東西兩端，稱為東寺和西寺。所以中國有句古話：“深山探古寺，平川看佛堂。”寧夏西北部的賀蘭山上建有很多寺院，其中有廣宗寺、福因寺，其規模相當龐大。

中國佛教的廟宇和道教的宮觀建築，都是根據禮制制度建設的，不論多大的廟宇，都要根據禮制建造十分完整的、左右對稱式的建築，但是具體規模、建設規格有一定限制，這種限制不僅在於各個殿宇的開間尺度、廟宇中的院內組合等方面有所體現，在局部處理上，也是有許多變化。

道教建築則不然，他們尊奉老子、張天師等建廟求仙，

自己修行，追求長生不老，所以在廟宇建築設計時都要求在深山中，選擇天然勝地，利用人為與自然結合的設計手法，不墨守成規，做自由式的佈局。例如，在懸崖絕壁處建廟、架橋，橋上建屋，有大有小，遠近不一，高低疊錯，樓台殿閣建造其間。這樣一來，好像仙山樓閣，仙人要在這裏下凡，或者作為迎接神仙的佳境，所以道教建築絕大部分選址時即考慮到這一因素，如千華山就建有無樑觀上院、無樑觀下院。在山西還有山上建山，廟上建廟。即在山的頂端建廟，在廟院裏又凸出一山峰，在峰頂又建廟，十分奇特。中國五鎮名山，東西南北中，每座鎮山上都建有廟宇，上下呼應。中國道教名山，如山西呂梁山、湖南嶽麓山、甘肅天水玉泉觀和平涼崆峒山、四川青城山、山東的泰山和嶗山、浙江溫嶺雁蕩山、廣東增城羅浮山、江西貴溪龍虎山、河南洛陽的雞冠山和伏牛山、江西九江廬山、江蘇蘇州天池山等，山上、山下都建有廟宇。

　　為什麼在山中或山頂建造廟觀？主要目的是登高遠望，僧人道士進行修行，一是敬神；二是迎接神仙；三是一塵不染；四是長生不老；五是與世隔絕。同時，體現仙境高不可攀、令人神往的意境。

圖 30　內蒙古賀蘭山廣宗寺（南寺）

27 中國佛寺的情況如何？

佛教在漢代末年從印度傳到中國。但當時傳到中國來的寺院是塔，實際就是埋葬高僧大師的墳墓。寺僧將窣屠婆與中國古代的樓閣結合在一起，創造出許多式樣的佛塔。後來就出現了具有中國特點的塔，寺僧又將中國式的塔作為佛寺的中心和主體建築，把它供奉在佛寺的中心位置，周圍用大牆圍繞起來，東南西北四面開門，這就是中國早期寺院的狀況。

例如，目前尚存的河南嵩山嵩嶽寺（始建於509年），就是將嵩嶽寺塔放在嵩嶽寺的中心，前後山門兩面配房，後部為一簡單的小佛殿，其實也是以塔為主，這是中國早期佛寺形制。當時由於佛法流通，信佛的人增多，要進行佛事活動，必然要有進行佛事活動的場所，其場所便是佛寺。從那時起，佛寺開始普遍建立。

最初人們建不起來佛寺，便用“捨宅為寺”的方式，將自己的大宅房屋獻給佛寺，或將住宅改為佛寺。在漢末至南北朝時期，因為高官、王府有錢，住宅建設得相當豪華，捨宅為寺的風氣大盛。

例如，在北魏洛陽城裏，西陽門內御道之北有一個建中寺，普泰元年（531年）由尚書令、樂平王爾朱世隆所立。這

裏原來是宦官劉騰的住宅，後捨宅為寺。這座住宅建造極為奢華，縱橫方向的樑棟已超過當時規定的標準，在500米之間廊廡接連，其中有大法堂、光華殿，大山門名為“光臨門”，比一般的人家門與堂都更為宏偉，這就是“捨宅為寺”。

願會寺為中書舍人王翊的捨宅為寺，在洛陽青陽門外二里孝敬里，堂宇宏偉，豪華萬端。其中有花園石雕，林木森森，有平台，有復道，在當時來說，建這樣的大宅還是少有的，後由主人捨其作寺了。

當時佛寺之多，不勝枚舉，僅北魏一個時期，佛寺達30000座，可見當時佛寺之多，其中大多數都是捨宅為寺的。

後來佛寺逐漸有了錢，便開始建造專門的佛寺了，如唐詩中的語句“南朝四百八十寺，多少樓台煙雨中”，說明當時佛寺的數量是如何之多。南北朝以來，因當時的皇帝信佛，這樣一來影響就更大了！於是在全國各地名山大川，相繼建寺造塔，1800多年來從未間斷。

中國目前尚存的佛寺不計其數。有的佛寺由魏晉南北朝時期建立後一直保存到今天，但是房屋改觀，規制縮小，有的殘跡尚存，一片荒蕪景象；還有的佛寺，創自唐代，直到遼、宋、明、清一直保持，雖然房屋改變，但是佛寺的規模與制度仍然保持原貌，這也是為數不少的。

圖 31　北魏河南嵩山嵩嶽寺平面圖

圖 32　嵩山嵩嶽寺塔

28 標準的佛寺是什麼樣的？

標準佛寺的式樣，實際上大同小異。一般來看，佛寺建築受到中國固有的傳統方式和禮制的影響，每個佛寺都遵守禮制。具體來講，主要體現在：全寺以中軸線貫穿整個佛寺，主要建築都安排在中軸線上，中軸線左右兩旁對稱；一進山門是天王殿，二進建有塔院、大雄寶殿、後殿、後樓、左鐘樓、右鼓樓，左右排房為僧尼從事佛寺活動之場所。然後在其間穿插建立牌坊、香爐、種種門制及迴廊，等等。

在一座佛寺中包括的殿宇房屋內容計有：總門、山門、二門、前殿、中佛殿、大雄寶殿、法堂、浴室、客堂、僧舍、大齋堂、講經堂、大禮堂、墓塔、牌坊、闕門、禪堂、照堂、廂房、鐘鼓樓、大佛閣、藏經閣、方丈院、亭、台、碑樓、焚帛爐、香爐、放生池、蓮池、影壁、塔、經幢等。根據佛寺之大小以及佛寺的經濟水平，對這些建築的安排有所不同，房屋殿閣的數量也不相同。按一般的情況來看，大型寺院應有下列規模：

殿閣名稱	間數
大雄寶殿	28
中佛殿	15
後佛殿	15
法堂	20
禪堂	20
經堂	40
群房	60
僧舍	60
大齋堂	20
庫房	40

殿閣名稱	間數
大佛閣	28
藏經閣	28
鐘樓	4
鼓樓	4
方丈院	8
天王殿	8
山門	6
二門	3
浴室	40

中國的佛寺，自唐宋以來分出許多宗派。慈恩宗、華嚴宗都從西安發展而來，禪宗遍及全國，天台宗創自浙江天台山，淨土宗創自山西玄中寺，在福建福清還建立楊岐宗，在青海建立密宗。分佈於全國各地的佛寺除密宗之外，其他各宗派對佛寺沒有什麼特殊的要求。建佛寺時，一般不太考慮什麼宗派。以佛教來說，任何式樣的房屋，都可以進行佛事活動，都可以敬佛。這樣一來，久而久之，佛寺什麼樣子給人們一種固定的式樣，一見到那個樣子的房屋、那種佈局就知道是佛寺了。

密宗對佛寺的要求也是如此，要求每座佛寺中必然要有一個大經堂——講經廊，其他則要具有藏式建築風格，這是因為黃教（格魯派，中國藏傳佛教宗派之一，因該派僧人戴黃色僧帽，故又稱黃教）從青海開始逐步發展，從西北傳到華北，再傳到東北……所以佛寺建築都具有藏傳佛寺風格，如喇嘛廟即藏傳佛寺。

圖 33　河南登封少林寺平面圖

29 佛寺名稱的由來是什麼？

中國的寺院都有寺名，而且都不是隨便取的，而是根據古印度的寺院名稱和佛教內容發展而來。例如：

香積，佛即香積，陝西省長安縣有香積寺。

香界，出自《維摩詰經》，北京有香界寺。

真如，出自《金剛經》，上海有真如寺。

海會，出自《華嚴玄疏》，中國山東、山西等省都有海會寺。

栴檀，是一種香木，出自印度南部。中國河北、山西等省歷史上都有栴檀寺，內供栴檀佛。九華山有栴檀寺、栴檀佛。

般若，佛教用語，吉林長春有護國般若寺。

靈鷲峰與靈鷲寺：在古印度有靈鷲山，山形似鷲；北京也有靈鷲山，山上有靈鷲寺；福建有靈鷲峰，其上也建有靈鷲寺。

從以上舉例足以證明，中國的佛寺之名並非隨便叫出，而是根據佛教經典或是由古印度已有之名而來。

另外，佛書《宏明集·廣宏明集》講述了“精舍”與“支提”兩個概念。

精舍，梵語稱為“Vihara”，又名叫“伽藍”，或“僧伽

藍"（Samgharama），英文稱"Monsterises"（僧院）。起初，精舍為僧人講道場所，後來就作為僧人長住的地方，其後逐步地設置佛像，就像佛寺了。以今天印度的精舍來看，以石窟寺為最多，其平面佈局，中間作殿堂，四周有僧舍，並非石窟。例如，那爛陀精舍（Nalanda Vihara）、祇園精舍（Jetavana Vihara）至今已成為廢墟了，中國的唐玄奘曾在那爛陀精舍留學。這種精舍實際上就是佛寺，傳到中國後，主要是與中國固有的院落式房屋佈局相結合，逐漸演變成寺院了，所以說精舍和寺院是一回事。

支提，梵語也叫"招提"（Chaitya）。支提均為依山開鑿，以雲岡石窟、天龍山石窟、龍門石窟、敦煌石窟為代表。其中一室，中間有柱，柱即做塔狀，這就叫"支提"。

簡單地說，精舍就是佛寺，支提就是石窟裏的塔。在中國的寺院、廟宇，很少用精舍、支提這個名稱。如講古印度佛教建築史時，才可以講精舍或支提。

圖 34　北魏雲岡石窟

30 什麼是伽藍七堂？

在一座佛寺中，殿宇建築很多，根據宗派的不同，寺中之殿閣樓台建築多少不定，但有七種建築是必不可少的，這叫作"伽藍七堂"。至於七堂的用法和取捨，根據時代之不同而各有差異。例如：

唐代對伽藍七堂的規定：

1. 佛塔（舍利塔）。

2. 大雄寶殿（又稱金殿或佛殿，安置本尊佛）。

3. 經堂（講經之所）。

4. 鐘鼓樓（二者為一堂）。

5. 藏經樓（安放佛經之所）。

6. 僧房（僧眾的居所，多達上百間房屋）。

7. 齋堂（大餐廳）。

宋代禪宗對伽藍七堂的規定：

1. 佛殿。

2. 講堂、法堂。

3. 禪堂（僧眾坐禪或起居之所）。

4. 庫房（又作庫院，為調配食物之所）。

5. 山門（又作三門。即具有三扇門之樓門，表示空、無相、無願三解脫門）。

6. 西淨（廁所）。

7. 浴室。

漢代有"晨鼓暮鐘"的司時制度，用鐘鼓來報時。懸鐘置鼓的鐘樓和鼓樓，亦多建於宮廷，除報時外，還作朝會時節制禮儀之用。用於佛事的鐘和鼓，是寺院的重要法器。鐘的作用是召集僧眾作法，早晚撞鐘還可報時；鼓的作用是戒眾進善，有如戰場上擊鼓以激發鬥志。因此寺院不可無鐘，不可無鼓。鐘樓和鼓樓，通常建在天王殿之兩側，形制一樣，分列東西，呈對稱狀。

31 懸甕建築是怎麼回事？

中國古代建築式樣甚多，而且建造方式亦各有不同。善於巧妙地利用地形與地勢，使建築與地形巧妙地結合，奇特、險峻而有趣味，這是其中的一種設計手法。換句話說，就是什麼樣的地方建造什麼樣的房子，這是入鄉隨俗、因地制宜的建築方法。例如呂梁山興佛寺便是如此。

那麼懸甕建築是什麼樣的？在中國很多地方有天然形成的大山，山勢向外挑懸，下部留有空間，在這裏建造的房屋就叫作“懸甕建築”。

懸甕建築是中國特有的，利用山下挑懸空間來建造寺廟，具有防雨的功能。因山勢石質堅硬，具有一種堅固耐久的意義，使殿堂建築不受自然界風霜雨雪的侵襲，同時給人一種詩境畫意、引人入勝的效果。特別是利用懸甕建築殿堂給人一種奇妙的感覺，增加神秘的氣氛，這是中國宗教建築選地的成功之處。

由於道教追求神仙環境，道教廟宇多尋找名山大川的奇妙境界，因此在懸甕建築中以道教廟宇為最多。佛教傳入中國2000多年來，一直沒有間斷在山寺中尋找遠離塵世的幽靜之地，利用懸甕建寺、建廟是為達到清靜無為的境界。

懸甕建築利用的半山岩洞，有弧形、拱弧形、袋形、圓形、半弧形、條形、球頂等式樣。

例如，江西贛州古城附近的通天岩即拱弧形，是由東岩、忘歸岩、翠微岩共同組成的，其中的廣福寺是通天岩的主體建築，蘇東坡落職時過贛州曾居住在這個岩洞中。在廣福寺建有大雄寶殿，在它的左側建有玉岩祠，祠內供陽孝本、蘇東坡、李存三尊刻像。北京西面的梅花山天泉寺，即利用挑懸式山崖，人們來到寺院中才知水自天上來，故稱天泉。甘肅天水大象山懸甕，即採用條形，在這一長條形地帶建造房屋數十間，氣魄宏偉高大。廣西桂林桂海碑林即利用圓形山崖。山西臨汾呂梁山興佛寺南仙洞也是懸甕式。這些都是重要的例證。

懸甕建築是中國特有的，也是中國古代建築匠師們具體利用地勢環境的一種創作。

圖 35　山西呂梁山興佛寺之一面

32 中國塔的情況是怎樣的？

中國的塔究竟有多少，確實沒有詳細統計，有些資料統計也不全面。有些塔在深山中，有的在曠野中，有小有大，許多村莊裏有小塔，所以沒有全面的統計。根據歷年來的文獻記述以及實地考察推測，大約有20000座。塔分佈於全國各地，一種是"佛塔"；另一種是"文峰塔"。文峰塔自14世紀開始建造，仿照佛塔的式樣，幾乎每個縣城一座，尤以南方各地為多。如果不是專門研究塔的人去看，這種塔很容易被當作佛塔了。其實二者不完全一樣，這一點是要注意的。

佛寺有的建在平地上，既可見於城鎮，也可見於鄉村；還有的遠離塵世，建在山上，叫"山寺"。有寺就要建造塔，寺院在什麼地方，塔就建在什麼地方。有塔必有寺，因而塔常常出現在平地、海邊、高山、叢林中。

佛塔最早用來供奉和安置舍利、經文和各種法物。它源於古印度，一說佛陀在世時王舍城有一位孤獨長者就已開始建造佛塔，用以供養佛陀的頭髮、指甲，來表達人們對佛陀的崇敬。一說是佛陀涅槃後才建造，用作安置佛骨舍利的塔，梵文音譯"窣屠婆"（Stupa），巴利文音譯"塔婆"（Thupo），別音"兜婆"或稱"浮屠"。中文譯為"聚"、"高顯"、

"方墳"、"圓塚"、"靈廟"等，另有"舍利塔"、"七寶塔"等異稱。隋唐時，將譯名統一為"塔"，並沿用至今。

中國最高的塔，要數河北定縣城開元寺塔。塔建於宋代，從塔底到塔剎尖部高度有85.6米，這是全國最高的一座塔，這座塔全部用磚砌築，十分精美。

中國的古塔可按照兩種方式分類：

按性質分類	按形制分類
1. 喇嘛塔（藏傳佛塔）	1. 樓閣式塔
2. 文峰塔	2. 異形塔
3. 多寶塔	3. 密簷式塔
4. 寶篋印塔	4. 內部樓閣外部密簷式塔
5. 金剛寶座塔	5. 造像塔
6. 無縫塔（"中國窣屠婆式"塔）	6. 幢式塔

我們看一座塔，不能單純地看它的外形，追求形式，應當從內部構造與外部式樣兩方面進行綜合分析。

實際上中國的塔不全是高層建築，也就是說不全是樓閣式塔，而樓閣式塔則是其中的一部分，中國大量的塔是磚塔。而且遼代大部分的塔是不可能登人的，只是一種象徵性的塔，所以不可一概而論。

中國大陸上的塔數量很多，式樣都不相同，塔的性質與佛

教的分支宗派也有很大關係。從中國建塔的歷史發展看，應是
先有木塔，後有磚塔，後來通過研究才發現，這兩種塔是幾乎
同時向前發展的。

圖36　山西楡社造像塔左側　　　　　　圖37　寧波七塔寺宏智法師塔（無縫塔）

圖38　泉州開元寺大院寶篋印塔（宋）　　　圖39　揚州藏傳佛塔（清）

圖 40　呼和浩特慈燈寺金剛寶座塔

圖 41　承德須彌福壽之廟的樓閣式琉璃塔

33 鳩摩羅什大師的遺跡還有哪些？

鳩摩羅什是一位佛教大師，中國著名的佛經翻譯家之一。他圓寂之後至今只有一座石塔。塔在陝西省戶縣城東南方向15公里的逍遙園大草堂棲禪寺內。該寺建於後秦，目前該寺除鳩摩羅什舍利塔之外，其餘所有殿堂均為清代重修。

鳩摩羅什為西域龜茲人，後秦時來到關中住了九年，當時被待以國師。他在棲禪寺翻譯了《金剛經》、《法華經》、《大智度論》、《十二門論》、《中觀論》等74部300多卷經典，對中國佛教事業的發展做出了重大貢獻。他是佛教"三論宗"的開創祖師。

鳩摩羅什靈骨塔是一座石製的舍利塔，塔身平面八角形，建在一個方的台基上，上置須彌山圓座，再置仰蓮座三層。其上為塔身，刻出木結構式、木兼柱、直欞窗、版門、門釘大鎖等，上覆四坡水的塔頂、受花、相輪、寶珠等。在塔下做須彌山圓座，則說明鳩摩羅什塔具有很強的佛教色彩。

通過這一座塔，我們可看出唐代石工的技術水平與唐初石塔的造型藝術。這座塔可以說是建築史上的重要遺物。

圖 42　陝西草堂寺鳩摩羅什塔（唐）

34 什麼是新疆101塔？

在新疆吐魯番北部的交河故城中發現101塔，是佛教界的一件大事。

交河故城現存遺址，保留其昌盛時期所建之規模，大體為唐代遺存。從交河故城東北部城門進入之後，看到當年的街巷、院落、房屋的土牆殘留存在。城的南部為居民住宅區，北部全部為佛寺區，目前尚存有佛寺、大殿、佛塔、佛像的遺跡。在城的最北部有一大堆土建築遺址，該遺址即土塔群。塔群用地為方形，每塊東西方向、南北方向均為108米，中間以十字街構成四塊，每塊建25座塔，共5行，每行5座塔，共100座塔，加上中心部位1座大塔，共計101座。其中的100座塔的尺度大小相同，小塔高度為5.5米，行與行間5米，塔的每面為4米，行向6米，唯有其中的大塔最為高大，每邊長7至8米，高度8米左右。101塔的材料全部用土築，具體來說，就是用夯土版築的，目前尚有版縫及夯層存在。

用土建造的塔為何可以到今天而不倒塌呢？事實上，經過1000多年，當然有些坍塌，但大部分仍存在。因為西北地區黃土土質密緻，不怕雨水，何況新疆地區雨水極少，偶爾有一點雨影響也不大，所以可以保存到今天。但是當地西北寒風凜冽，在長年的風雨侵蝕下，絕大部分的土質已被剝掉。全部塔

群中，尤以西北方向的塔受到損壞最大，到目前為止，小塔大
部分已被剝蝕，只留有基座或殘破的塔身，大塔的西北方向已
被剝掉。不過尚可看出塔的式樣。101塔塔群全部為寶篋印塔
（詳見第114頁）。

圖 43　新疆交河 101 塔

圖 44　新疆交河 101 塔總平面圖

35 寧夏為什麼有108塔？

108塔塔群在寧夏青銅峽，是一座巨大的塔群，從整體看是平面三角形，依山坡形自上至下排列，共計十二排，第一排為1座塔，第二排、第三排為3座塔，第四排、第五排為5座塔，第六排7座塔，第七排9座塔，第八排11座塔，第九排13座塔，第十排15座塔，第十一排17座塔，第十二排19座塔，共計108座塔。

108在佛教裏具有佛的含義。例如：唸經時要唸108遍，串珠為108珠，敲鐘108響，向佛叩頭108下。

這些塔是一大組藏傳佛塔，全部都是"喇嘛塔"，即古印度佛塔窣屠婆的原型，傳入中國後成為一個單獨的系統。為什麼要供養這樣的塔？

第一，設計簡單，施工容易；

第二，材料普通，易於保存。由於主要材料為磚塊與黃土泥巴，上部抹一層白灰，這樣一來，沒有人去拆它，因為它本身沒有什麼貴重的材料。我在考察時曾打開一個塔看，結果發現有一張黃紙條文，其中寫著梵文六字真言。根據它的形制、塔的式樣、塔內的土樣進行綜合分析，斷定這些塔為元代建造。文物部門對塔進行勘察維修時，將其中數座塔的表皮灰泥剝開，露出的塔形與"喇嘛塔"十分相似，是喇嘛塔的一種變體，如塔肚變形，不做圓肚而做成直線收肩形。如今，108塔外包裝已被全部清除，磚頭暴露在外。

圖 45　寧夏青銅峽 108 塔（近景）

圖 46　寧夏青銅峽 108 塔（遠景）

36 唐、宋、明各代的塔有何區別？

磚塔是中國古代建築的一種類型，它標誌著中國古代高層建築的發展水平。通過分析唐代、宋代和明代的磚塔，我們可初步總結出中原地區的磚塔發展規律及其構造方法。

唐代磚塔的特點是平面方形，一般都建13層，合計40多米。它採用磚壁木樓板空心結構方法，構成樓閣的形式。外簷用疊澀出簷式，斗拱很少，塔身素面，不做裝飾紋樣，長安縣香積寺塔為唐代磚塔帶有彩畫的一例。其他都是素磚，表面裝飾甚少，如甘肅政平塔、陝西澄城塔。

宋代磚塔的特徵是，平面以八角形為最多，也有一些塔平面為方形。過去認為凡是唐塔都是方形，宋塔都是八角形，實際上有一些宋塔平面也為方形。宋塔的式樣亦做樓閣式，在塔身部分施平座、欄杆，式樣變化多，塔身做出門窗，施有單抄斗拱。宋代磚塔的總體規模沒有唐代磚塔宏偉壯觀。具有代表性的塔有上海鬆江興聖教寺塔、河北正定開元寺塔等。

明代磚塔的平面呈八角形，高度以13層為最多，一般高度都是40米，它的結構特徵是磚壁、樓梯、樓板三項結合起來，成為一組整體，因而省去了木製樓板。樓層十分堅固耐久，塔下部建有很大基座，塔身及簷部完全模仿木結構式樣，簷部斗

拱趨於煩瑣，喜歡用垂蓮柱等裝飾。

塔是佛教建築的一種，凡是有塔的地方原來必然有寺院。有的因年代久遠，寺院房屋塌毀，只留有一座孤塔。

判斷一座寺院年代的一般規律是：唐代寺院都將塔建在大殿之前，取"前塔後殿"的佈局，或者是取"塔殿並列"的佈局；宋代建寺則將塔建在大殿後面，塔便成為次要建築。據此可以區別唐、宋寺院。

唐、宋塔砌磚的方法，都是用長身錯口砌，壁心填入碎磚，砌磚的膠泥全部用黃土泥漿。到明代，磚塔砌磚開始改用石灰漿。

37 法門寺塔的情況是怎樣的？

法門寺位於陝西省扶風縣北約10公里的崇正鎮（今法門鎮）中央。該寺始建於東漢末年，距今有1700多年的歷史，是隋唐佛教四大聖地之一。

佛家把世上一切的標準叫"法"，"門"即眾聖人入道之通處。眾生煩惱之事很多，用佛家語言說若有八萬四千多個煩惱，佛說即有八萬四千多個"法門"可以解決。

法門寺，初名"阿育王寺"。阿育王是古天竺的國王，篤信佛法，將佛舍利分往世界各地共84000份，扶風法門寺塔亦是其中之一，因舍利而置塔。後因塔而修寺，寺和塔屢經興廢，多次重修，至公元625年始稱"法門寺"，塔也稱為"法門寺塔"。法門寺是中國境內珍藏釋迦牟尼真身舍利的19座寺廟之一，佛骨藏於塔下地宮。

法門寺在寺內建有法門寺塔，塔因地基關係於1981年倒塌，在清理地基時，在塔基的地宮發現一座小塔，為唐代建造。但是法門寺塔從平面來看，外圍做方形，為清代維修的痕跡；而內部有一層為圓形的，是明代塔的基礎；中間還有一圈方形的即唐代塔的基礎，其中有一條唐代的南北的通道。由此說明此塔從唐代開始經過宋、明、清時代，如今是明塔。目前的法門寺塔是在其倒塌後，按原樣重新建起來的一座塔。

圖 47　陝西扶風法門寺塔

38 什麼是寶篋印塔？

佛經中有《寶篋印經》，供奉《寶篋印經》的塔，就是寶篋印塔。寶篋印塔歷史悠久，如北魏時期河南嵩嶽寺塔，在第一層塔身上用磚砌出寶篋印塔作為裝飾，其形象十分精緻，不過那是一種寫意風格的。另外，在大同北魏雲岡石窟中壁面上也雕刻出石塔，即寶篋印塔的寫意圖像。

到五代時，吳越王錢弘俶敬造84000座寶塔，埋之於國內名山之中，從明、清時期陸續發掘出土的寶塔看，都是寶篋印塔。

為什麼要造84000座塔呢？——印度孔雀王朝第三代國王阿育王在位期間，曾一度征伐屠戮，後來，他棄惡從善，虔信佛教，立佛教為國教，並在世界各地建造了84000座塔，以供養佛祖舍利子。吳越王錢弘俶為吳越國（923—978年）末代國王，畢生崇信佛教，在位時以興建寺院佛塔著稱。自後周顯德二年（955年）開始，仿效阿育王，製成84000座小塔，以為藏經之用。

到北宋時期，才開始在地上獨立建造這種塔。福建仙遊縣會元寺塔即寶篋印塔，是在寺的後面出頂端獨立建造的，還有在福建泉州開元寺院內以及洛陽橋上，都建有獨立的寶篋

印塔。

　　元代的浙江普陀山普濟寺太子塔也是寶篋印塔。

　　至明清時代，在安徽、福建、湖南、廣東、江西、江蘇、浙江各地建築的寶篋印塔越來越多。明清時期的文人、士大夫們大部分在家看書、寫作、研究，尤其是金石學家，弄到許多寶篋印塔的出土拓片，當時為文或記錄時常常寫為“金塗塔”。這是因為吳越王錢弘俶改造的84000座塔大部分都用金屬製作，也就是說用合金銅來製作的，所以它們稱為“金塗塔”，或者叫“小銅塔”，其實就是寶篋印塔。在出土的塔底部鑄字：吳越王敬造阿育王塔。

圖 48　寶篋印塔

39 為什麼建造圓肚形狀的塔？

中國有一種帶有圓肚的塔，名曰"喇嘛塔"。這種式樣的塔一直為喇嘛教所崇拜，所以只有流傳喇嘛教、建有喇嘛寺的地方，才建造這樣的塔。佛教傳入中國，是受到古印度、尼泊爾的影響，那裏曾經建造過這種塔，不過中國的喇嘛塔肚十分大；而古印度、尼泊爾的塔基座特別大，塔肚是直線的，而且肩部的圓弧做得簡單。這種塔由古印度經尼泊爾傳入西藏和青海，再傳到中國內地。傳播線路為：古印度—尼泊爾—西藏—青海—甘肅—內蒙古—山西—河北—北京—遼寧—吉林—黑龍江；或古印度—尼泊爾—西藏—青海—雲南—廣西—青海—陝西—湖北—江蘇。

從元代開始稱這種塔為"藏傳佛塔"。藏傳佛塔的發展是伴隨喇嘛教的發展而發展的。喇嘛塔身上刷白色，顯得乾淨而純潔，所以人們叫它"白塔"。在喇嘛塔裏不放佛像，也不藏舍利，主要有一條經幡，其上書寫經文。一般在佛教中的一大宗派——黃教的佛寺中供奉著這樣的塔，或在漢族地區的佛寺中也經常供祀喇嘛塔，這是元明以來皇家崇信喇嘛教的結果。全國最大的一座藏傳佛塔是北京妙應寺的白塔。而藏傳佛塔最多的寺院要數內蒙古烏審旗烏審召，在一座佛寺當中有數百

座，每個藏傳佛塔都有一米高。

藏傳佛塔分三大部分，一部分是塔的基座，一部分是塔身，一部分為塔剎。其塔座有一層、二層、三層不等，有的建造蓮花座，有的建造八角折角座。塔身有大的，有圓弧的，也有直線收肩的，塔頸以13層相輪（塔剎的主要部分）為代表，上為傘蓋，但內蒙古的藏傳佛塔花樣變化就更加豐富了。

在藏傳佛塔這個系列中，還有一種過街塔，也叫過佛塔，台子下邊有門，台上建造藏傳佛塔，要求信佛的人或者其他人從這個門洞處走過去。這是一種對佛的敬仰，這個方式是從印度傳到中國來的。在北京居庸關、八達嶺、承德外八廟、內蒙古大草原的各種喇嘛廟大都有過街塔。

中國 "塔婆式塔"（這一叫法源於古印度佛教徒傳來的 "窣屠婆"，窣屠婆是塔婆式塔的前身）發展最早，從北魏石窟就可以看出它初期的形象，到唐代在新疆高昌故城中存留的 "塔婆式塔" 遺跡，不過都是用土做成的，有30多座。西夏時代的 "塔婆式塔" 都做出變體，如塔肚、肩部都做直角，成為一種圖案樣式。內蒙古呼和浩特席力圖召的藏傳佛塔，在傘蓋下部緊貼13層的上部下垂兩個雲捲，如同雙耳，所以當地人們稱其為 "雙耳塔"，而且在塔門的邊部刻出佛八寶。另外，在內蒙古阿巴嘎旗的汗白廟有石造藏傳佛塔一座，在塔肚周圍刻出仰蓮瓣、俯蓮瓣、13層的基座，用折角形石座。至於藏傳佛塔的材料，有磚砌抹石灰的，有石造的，也有土造的。

圖 49　新疆高昌故城塔婆式塔遺跡

圖 50　呼和浩特席力圖召
藏傳佛塔（喇嘛塔）

圖 51　內蒙古阿巴嘎旗石塔

40 中國最大的琉璃塔在何處，是什麼樣子？

第一座在山西洪洞縣，城東北15公里有一處佛寺，名曰"廣勝寺"，廣勝寺上寺有一座飛虹塔，是中國現存最早最完整的大型琉璃塔。該塔創建於漢代，現存為明嘉靖六年（1527年）重修之作，距今已有400多年的歷史。明天啟二年（1622年），又在底層增建圍廊。塔平面為八角形，共13層，全高47.31米。塔身以青磚砌成，用黃、綠、藍、白、赭五彩琉璃裝飾，一、二、三層還塑有各種佛像、花卉、動物的圖案，極其精巧雅致。塔內設有奇妙的踏道，可登至第十層。為中國琉璃塔中之佼佼者。這座塔在建造時花了很多錢，用了許多人力、物力。這座塔保護得非常好，至今並未遭到破壞，近觀五彩繽紛，工程十分浩大、精細。

第二座在山西陽城，這座塔僅局部貼砌琉璃，不像飛虹塔那樣牆壁貼滿琉璃。

第三座是河南開封佑國寺塔，是用褐色的琉璃貼砌的，遠看好像是鐵塔，其實它是一座琉璃塔。此塔建於宋代，在當時是東京城的高塔之一，當金人攻入東京時，開炮打塔，但此塔始終未遭到破壞，所以遺留至今。

第四座是山西省五台山獅子窩檠上一座佛塔，也是局部

貼砌琉璃。此塔為磚塔貼砌琉璃，所處的位置是一逆風崗的風口，每年都被從塞北吹來的狂風吹襲。但是此塔堅強屹立，至今十分完整，說明其構造非常堅固，表面的琉璃越吹越新，越吹越明亮。

其他的琉璃塔還有北京頤和園後山的琉璃塔，河北承德須彌福壽之廟和承德避暑山莊的琉璃塔，都做得五彩繽紛，非常珍貴。中國古代琉璃塔的建造都十分華麗，猶如一件件精美的藝術品。

建造琉璃塔是非常昂貴的，燒製彩色琉璃要經過做模、雕刻、塗色、燒製、安裝等一道道工序，製作十分困難，一般的人家做不起，只有皇家和高僧住持的寺院廟宇，才能做得起。

圖 52　山西洪洞縣廣勝寺上寺飛虹塔

41 五座塔建在一起有何意義？

五塔，在中國叫"金剛寶座塔"。在佛教中，塔即"佛"，一座塔即表示一尊佛，那麼五塔者，即五尊佛；台子叫作"金剛寶座"。金剛寶座是從古印度佛塔傳來的。為了保護佛，在佛像左右有力士，力士手持金剛杵（是一種武器），這樣金剛寶座便顯得更加雄偉莊嚴。金剛是相當堅硬的，有了金剛寶座，佛的坐式才能安全，所以一般都將佛建在金剛寶座之上。金剛寶座是用石塊砌成的大方台子，當中有筒券或十字筒券，在金剛寶座上建造的塔，就叫作"金剛寶座塔"。因此，在中國佛教中創建金剛寶座塔，是隨佛教的發展而產生的一種新的類型。

金剛寶座塔的建造始於唐代，我們在唐代敦煌石窟的壁畫上可見到金剛寶座塔的式樣。據記載宋代也有金剛寶座塔，不過實物已看不到了。元代時期的尚有一座，十分寶貴，即昆明官渡村妙湛寺的金剛寶座塔。北京的五塔寺、西山碧雲寺、內蒙古呼和浩特慈燈寺的金剛寶座塔等，都是明清時代建造的，非常有名。另外，在四川有一座全用磚造的金剛寶座塔，是山西五台山廣濟茅棚能海法師自己於20世紀20年代募錢建造的。

在金剛寶座上建造五個塔，其中一個大塔，四面各建一

個小塔,名為"五塔",所以人們俗稱為"五塔寺"。關於五塔、五塔寺就是這樣的來歷。在這些金剛寶座塔中,最精美的要數北京五塔寺的金剛寶座塔了。在金剛寶座上雕刻有十分精美動人的佛教藝術及佛教故事圖,若到此地參觀,沒有幾天的時間,是不能仔細分析與透徹理解的。

然而在金剛座上建造的塔,塔的式樣也是不完全相同的。其中有的金剛寶座上建密簷式塔,也有的建造樓閣式塔,還有的建造藏傳佛塔,這要根據佛教宗派,根據大師、聖者、主持高僧的關聯情況,來詳細分析它的含義。

圖 53　北京五塔寺內的金剛寶座塔

圖 54　湖北襄陽廣德寺金剛寶座塔（明）

42 塔林與塔群有何區別？

塔林與塔群根本不同。

塔林，是大型佛寺裏的高僧圓寂後，為他們建造一個塔來作為墳墓，也可作為紀念物。這是祖輩流傳下來的規制，年深日久，積少成多。一代傳一代，如此越來越多，幾乎為林，所以稱之塔林，如河南登封少林寺塔林、山東歷城神通寺塔林、山西交城天寧寺塔林等。

塔林是佛寺祖宗之墳墓。當時沒有火化，所以建塔為了紀念。中國的佛寺很多，特別是大的佛寺就更多，凡是歷史悠久的、大的佛寺都有塔林。我考察到的塔林有：

地點	塔林名稱	地點	塔林名稱
河南登封	少林寺塔林	山西交城	玄中寺塔林
河南輝縣	白雲寺塔林	山西交城	萬卦山天寧寺塔林
河南寶豐	香山大普門寺塔林	山西永濟	靜林山天寧寺塔林
河南汝州	風穴寺塔林	山西五台山	佛光寺塔林
山東歷城	童子寺塔林	北京西山	潭柘寺塔林
山東歷城	神通寺塔林		

　　通過塔林，我們不僅能從塔銘上了解大師的生平情況，
還可通過塔了解到當時的建築藝術、工程技術水平等，同時也
從中可以得知意識形態的許多東西，如文學、書法、繪畫、雕
刻、詩歌、音樂、舞蹈、圖案、歷史、地理等。因此塔林是十
分有意義的文化遺產，與一般的塔一樣，與佛教都有互通的意
義。因此我們研究佛寺佛塔、廟宇宮觀，主要是把它當作一種
社會文化現象，這樣才可以更好地理解它。塔林的建築一般沒
有總體規劃、設計，隨用隨建，因此從總體來看，建造還是比
較自由的。再有，塔林之塔也是隨時隨意建造，尺度都不相
同，大小、高低、材料等都不相同，風格各異。寺院的塔與
其他塔相比較，塔座、塔身與塔剎都不相同，不僅時代風格各
異，就是設計手法也不一樣。各地塔林最大的特點是，從規劃
到設計都表現出充分的自由，不受任何約束。

　　塔群，是信士、居士所供養的佛，用塔來代表，一塔代表
一尊佛，十塔即代表十尊佛，用佛教的話來講，佛即塔，塔也
被看作佛。把塔集中建立起來即在一地供奉數尊佛。那麼108
塔就象徵108尊佛。

　　塔群也可以說是佛群。如我們前面提到的新疆吐魯番交河
故城的101塔塔群。

圖 55　少林寺塔林平面圖

圖 56　少林寺塔林局部

43 中國塔與印度塔有何不同？

在印度及其他佛教國家的寺院裏，塔顯然處於中心位置。但在中國，佛寺的中心大多不是塔，而是大雄寶殿。塔所內含的佛性神義，雖有所保留，但也有被賦予其他意思的，像浙江杭州的保俶塔、福建晉江的姑嫂塔、山西永濟的鴛鴦塔等，糅合了民俗、傳說、戲曲等內容，因而又成為鄉情或愛情的象徵。

應該說中國塔與印度塔根本上沒有共同點。雖然塔的基本形制——窣屠婆，是由印度傳入中國來的，但是中國塔將窣屠婆與中國固有的樓閣式建築結合於一體。印度式塔體型甚大，幾個連為一體，塔身有著煩瑣的雕刻，而中國的塔是一個一個的單體建築，每一個塔之間沒有什麼關係，而且都是中國樓閣式或中國佛教自身發展所創造的風格——中國塔有中國塔的特徵。

而印度的古塔基本上都採用喇嘛塔的形象，從中啟發出中國喇嘛塔的式樣。佛經自印度傳到中國之後，其基本理論來自印度，但是隨著社會見解不斷更新，佛教在中國得到了很大的發展。而中國寺院建築則是根據中國佛教的要求，並結合中國建築的情況、建築材料、禮制、具體要求而建造的，這種寺院

式樣與古印度之佛寺大不相同。

　　所以不要以為佛教是由印度傳來的，中國塔就與印度塔有一定的淵源，或是模仿印度塔建造的。其實，中國塔與印度塔在式樣上有所不同，相去甚遠。

　　塔本義為墳塚。中國沿襲"入土為安"的習俗，在塔基、塔身及塔剎之外，又加入類似於古代陵寢的地宮。還有，印度塔的塔身多為半球形覆缽，而中國塔的塔身則以古建築中的亭、台、樓、閣為藍本，創造出獨具風韻的結構樣式。

44 內蒙古喇嘛廟的分佈是怎樣的？

喇嘛廟，今天尚有數百處，都是清代嘉慶、道光、光緒年間建造的，幾乎遍及內蒙古各地。那裏的喇嘛廟，大體分為三種式樣：

第一種，是**純漢式的廟宇**。與內地漢族建築的喇嘛廟相差不多，但是，每一座喇嘛廟的規模、房屋數量遠比內地廟宇大得多。其總體佈局形制、殿閣建築方式也與內地相同。當地人叫五台式，實際上是漢式。

第二種，為**藏式**。實質上就是西藏喇嘛廟的式樣，也可以說把西藏喇嘛廟搬到內蒙古這個地方來。

第三種，是**漢藏混合式**。也可以說它是單座混合式建築，這種喇嘛廟的式樣既不是漢式，也不是藏式，一座喇嘛廟之中體現漢、藏兩種風格。例如，在一座喇嘛廟裏，主要殿閣做藏式，次要殿閣做漢式；還有在一座喇嘛廟中，主要殿閣做漢式，次要殿閣做藏式。這是在一座喇嘛廟中，單體殿閣的混合建築。

圖 57　內蒙古呼和浩特大召

圖 58　內蒙古巧爾齊召（漢式）

圖 59　內蒙古包頭武當召全景（藏式）

圖 60　內蒙古包頭梅力更召（漢藏結合式）

45 祠廟的情況如何？

中國太古沒有宗教，到了封建社會，人們的思想受到社會性質的束縛，因此信仰也表現得多種多樣，其中有對自然物之崇拜、祖宗崇拜等，在建築上也有所體現。對天之崇拜，建築天壇，皇帝祭天；對地之崇拜，建築地壇，進行祭地；對日、月之崇拜，建築日壇、月壇（在一個城池中，都建有天地日月）；對五穀之崇拜，為社稷壇；對祖宗之崇拜，從家庭到社會皆建祠堂廟宇（在封建社會每家都設有祭堂供祖宗）。例如，在安徽績溪建造的胡氏大宗祠，其規模就很大。另外，還祭祀名人、神靈。例如，關雲長為關帝廟、孔夫子為文廟、岳飛為岳武廟，還有老子廟、祖師廟等。祭神則有龍王廟、火神廟、土地廟、城隍廟、牛王廟、馬王廟、胡仙廟、黃仙廟、二仙真人廟、瘟神廟、娘娘廟等各種廟宇，從小到大，從城鎮到名山，遍及全國各地。

關於祠廟宮觀，堯時已有五帝之廟，夏為世室，殷為重屋，周建明堂，帝王祭祖有太廟。祠廟的規模最小者僅用一間屋，最大的廟堂一處就有百間房屋，而且在廟宇中都是庭院與園林相結合，特點甚多。

中國在祭禮山川方面有五嶽名山，這些山中都有廟宇，如

東嶽泰山有岱廟，西嶽華山有華嶽廟，南嶽衡山有南嶽廟，中
嶽嵩山有中嶽廟，北嶽恆山有北嶽廟，這些廟宇規模都很大。
在五鎮名山中也有很多廟宇，北鎮廟建在醫巫閭山下；南鎮
山建有南鎮廟，建在會稽山下；西鎮山有西鎮廟，建在吳山；
霍山為中鎮名山，建有中鎮廟；東鎮沂山也有大規模的廟宇
建築。

圖 61 安徽績溪胡氏大宗祠大門外

圖 62 江西流坑董氏大宗祠平面圖

圖 63　河南襄城文廟大成殿內部樑架　　　圖 64　河南襄城文廟大成殿（元代木構）

圖 65　河南開封關帝廟　　　　　圖 66　宋代關雲長之像

圖 67　湖南衡陽南嶽廟奎星閣

圖 68　陝西華陰境內西嶽廟

圖 69　陝西華陰境內西嶽廟總平面圖

46 道教建築是怎樣的？

　　道教是中國土生土長的宗教，它的起源可追溯到老子。春秋戰國時代提倡百家爭鳴，當時各種學說、學派都紛紛著書立說，長生不老、成仙得道一說風行一時。齊宣王、燕昭王、秦始皇等，都派人入海求仙，求取靈丹妙藥，借以長生。漢代張道陵開始行符禁咒之法，北魏寇謙之奉老子為“教祖”，奉張道陵為“太宗”，確立“道教”這個名稱。唐代皇帝提倡道教，因而道教盛行。宋代在都城東京建設昭應玉清宮，房屋有數千間，規模十分宏大。元代供奉呂祖，封呂洞賓為“純陽演政警化孚佑帝君”，在山西芮城縣建永樂宮，無極之殿、天中天等殿及壁畫等保存至今。後又擴建北京白雲觀。明代嘉靖年間，道教仍然盛行，大建湖北武當山道教建築群，還在嶗山建道觀建築群。清代在明代道教建築的基礎上擴大建設，如江西龍虎山天師廟，在廟之1.5公里左右又建設天師府。甘肅平涼崆峒山、甘肅天水玉泉院、山西襄陵龍鬥峪、陝西隴山龍門洞、四川灌縣青城山等地都建造大規模的道教建築群，此外還建立道教五嶽名山，建有道教建築供奉道家的神像等。至於在各地建設小型的道教廟宇那就更多了，呂祖廟、二仙真人廟等，即有相當數量的宮、觀、廟、宇，等等。

道教建築佈局方式有兩種：

一種是園林式建築與自然環境中的山石、河水、樹木結合在一起。這在道教建築中佔主要部分，也可以說大部分道教的廟宇都採取這個方式，凡是名山大規模的道教建築群，其亭台樓閣、殿宇迴廊，高低錯落、大小不等，橋廊碑石佈局自然，依山石徑，登道蜿蜒，河谷深邃，溪水洄流，鮮花野菜，古樹櫛比……身臨其境，猶如神仙境界。但道教建築與佛寺相比，殿宇規模都比較小，一般都採取小型建築，除了京城的大規模道教建築外，多為由許多小型殿宇組成的大的建築群。

另一種是禮制佈局，以中軸線貫穿，主要殿閣都建在中軸線之上，井然有序，嚴格按對稱式佈局。

所謂“洞天福地”，原指道家神仙居住之地，後來比喻名山勝地。道教創立之初，居於山野，並沒有專門的建築場地，修道之士也多將天下名山視為神仙管轄的“洞天福地”。這些地方，最初也被稱為“治”。張道陵傳道間，在全國建立起28個治，作為教徒修煉之所。魏晉時，“治”又改稱為“廬”或“靖（靜）室”。唐宋以後，逐漸定型，大的叫作道宮，小的叫作道觀，統稱為“宮觀”。

圖 70　山西芮城永樂宮壁畫（元）

圖 71　山西芮城永樂宮無極之殿

圖 72　山西芮城永樂宮七真殿斗拱內部圖

圖 73　山西芮城永樂宮天中天殿

戒台
9
8

三清殿
7

邱祖殿

老律堂

玉泉堂

靈官殿

泮池

大山門

圖 74　北京白雲觀總平面圖

47 中國清真寺建築情況如何？

伊斯蘭建築──清真寺，在中國歷史上有很大的發展，總體上看有三種風格：

第一種，是從西亞傳入新疆的，在新疆維吾爾族居住地區廣泛發展，那裏現存的清真寺，都以西亞、中亞建築風格為主體，表現在喚醒樓及裝飾紋樣上體現中亞建築裝飾藝術，無論是開門的拱券、柱子的式樣，還是屋頂、平面佈局及局部裝修，都體現了中亞風格。一般外觀造型為穹頂式建築，大殿上一大四小半圓形綠色穹頂，頂上一彎銀白色新月。

第二種，是從廣州入境，到唐宋兩代又從泉州城入境，所以目前在福州的麒麟寺、泉州的清淨寺（獅子寺）、揚州的仙鶴寺、杭州的鳳凰寺、廣州的聖懷寺等，都是當時的大型清真寺，為一種代表性式樣。如杭州鳳凰寺的經堂採用一個大穹隆頂；泉州清淨寺（獅子寺）全部為石造，做尖拱窗楣、大穹隆頂。這些都帶有西亞或中亞的建築藝術風格。

第三種，在中國各省市、地縣、村鎮的清真寺，其建築式樣創造性地吸取一些漢式建築式樣，但又各有特色。如一座清真寺，在其佈局上以中線對稱，主要建築建在中心線上，左右對稱，前為寺門，中為勾連搭式禮拜殿，實際是由三個殿組成

的一個大房間，因為它要求在一個殿中同時容納許多人一同做禮拜，所以需要一個大的空間，這就是“勾連搭”式房屋。在禮拜殿之後，有的在附近再建造一個邦克樓或喚醒樓，其實都是同一種用途的塔樓，一般在一至三層。四面的廂屋與廊房則與一般漢式房屋相仿。在漢族居住地區的清真寺的建築，一般都是這個樣子。從南方到北方，從東部到新疆，都有這種式樣的清真寺。

除此之外，清真寺建築式樣還與地方性建築相仿，表現在式樣、風格、材料、構造方法、建築手法等方面。如北京的清真寺與北京四合院住宅相仿，遼寧、吉林的清真寺與該地區的建築式樣相同，陝西大寺與西安建築風格相同，青海大寺與青海當地建築風格相同，雲南大寺與雲南建築風格相同，寧夏大寺與當地相同。雖然都是清真寺，但會受到地方性建築風格的影響。就是在新疆各地的清真寺，也同樣在吸取中亞、西亞建築式樣的基礎上，與漢式建築相結合，也不是單純的中亞、西亞風貌了。

圖 75　福建泉州清淨寺院內場景

四

其他類型

48 什麼是臨時性的捆綁建築？

中國的捆綁建築比較發達，不過這些建築大多數都是臨時性建築，是不能長久的。捆綁即用繩索來捆、來綁紮，怎麼能耐久呢？中國的臨時性建築較多，常見的有以下幾種：

第一種，喜慶與殯葬時的臨時建築。在喜慶與殯葬時，要舉行大型集會，同村同鄉親朋故友及家族成員前來祝賀或弔喪，要建設臨時性建築，這種臨時建築有一層、二層、三層的。將木杆、蘆蓆用繩子捆綁與穿繩，捆綁十天半月，當聚會完畢之後再拆除，因此不會留下痕跡，時間一過，人們只能保留捆綁建築的記憶，但實物已看不見了。

第二種，腳手架工程。人們在建設大大小小的建築時，要用腳手架來補足人的高度。中國古代的各類建築如修城牆、城樓、萬里長城、佛殿、高閣、古塔、民房等，全部都用腳手架施工。腳手架也有各種式樣的，常常將腳手架打得甚高、甚大，花樣翻新。待工程完成時，逐步地將腳手架拆除，所以人們只看見永久性的建築，而看不到那些臨時性的腳手架工程。

第三種，夏日涼棚。每到盛夏來臨，家家戶戶以及商店茶舍等都搭起涼棚，用以防暑降溫，擴大和增加帶有陰影的空間，人們出入其間，可達到涼爽的目的。涼棚也有各式各樣

的，其材料均用竹竿，而支竹竿要用麻繩作為捆綁的材料。同樣，當暑夏炎日一過，馬上拆除涼棚，所以人們對涼棚的式樣也已模糊不清了。

第四種，貨棚。以前在長江兩岸有些沿江建築，用於賣貨或居住，因為地方不夠用，所以向空中擴展，達到佔天不佔地的用意。這些建築也做成各式房屋式樣，全部用竹竿，以樹皮為繩索，做成捆綁式的建築。

第五種，蒙古包。在內蒙古各地用蒙古包居住，其骨架是捆綁而成的。凡是遊牧性的蒙古包都覆白色氈子，用駱駝毛織成的毛繩來捆綁，這些也算是捆綁的一種。此外，還有柳條式住房，是在蒙漢雜居區，全部用繩索來捆綁出一座一座的房屋。中國新疆西北部哈薩克族居住的房屋，其式樣與蒙古包相仿，也都是捆綁式的建築。

49 傳統民居的分類和朝向如何？

中國民間居住的房屋，簡稱民居，實際上就是百姓居住的房子，可依據如下方式進行分類：

第一種，按民居的建築材料分，如草頂房、泥土頂房、灰土頂房、磚頂房、瓦頂房；

第二種，按構造方法分，如木結構、磚構造、土造、磚木混合結構、磚石混合結構；

第三種，按房屋的式樣分，如井幹式、干欄式、穹隆式、環形土樓式、窯洞式、天幕式（穹廬式）、綁紮式、乾打壘式、土坯砌築式、穴居式，另外有合院式、連排組合式；

第四種，按民族特色分，有滿族民居、回族民居、維吾爾族民居、白族民居、傣族民居、朝鮮族民居、鄂倫春族民居、蒙古族民居、崩龍族（即德昂族）民居、藏族民居等；

第五種，按地域情況分，如海南民居、廣東民居、湖南民居、四川民居、山西民居、吉林民居、廣西民居等；

第六種，按民居的類型分析，有四合院、三合院、筒子院、獨門獨院及門臉兒房等。

中國民居是中國古代建築的基礎，它的內容最為豐富，蘊涵著千千萬萬的設計手法、設計思想、構造方法、裝修方式、建築藝術特色，以及建築方面的基本知識、建築理論上的問

題，是取之不盡、用之不竭的建築寶庫。

　　"登堂入室"一詞起源於建築格局，後喻指獲得學問造詣之真諦。據考證，古時人居建築自形成一定標準的形制後，一般分為前堂和後室。故而先登堂後入室。堂的東、西、北面均有牆，唯餘南面向陽，敞亮且方正有加，故名之曰"堂皇"，後引申為光明磊落、公正無私，又有"堂堂正正"一詞。與此不同，室由堂後面的牆體延伸圍合而成，相對封閉和內向，帶有濃重的私密性質，古時室的別稱如"廬"（小屋）、"庨"（深屋）、"亶"（偏舍）、"奧"（房屋深處）均有深邃、幽暗之意，"深奧"一詞的喻意也由此引申。過去婦女多居於室，所以丈夫稱妻子為"內室"、"妻室"或"室人"，未嫁之女子也被稱為"室女"。

50 傳統民居有哪些特點？

中國地域遼闊，氣候差異大，因此各地住房的設計佈局、構造及外觀式樣不盡相同。

干欄式房屋，即從原始社會的巢居逐步演變而來。在浙江餘姚發現7000年前的河姆渡遺址即干欄式房屋。干欄式住房一般都設計建造兩層，第一層為架空式，沒有牆壁，不做房間，只用柱架空。主要目的是進行防禦，防止地面有水，高低不平，同時防止狼蟲虎豹進入屋中，所以自古以來都做架空式。目前在廣西、貴州、雲南等地少數民族中還在運用。

干欄式房屋的第一層有高有低，這是按居住者的要求而確定的。干欄式建築防潮、防水最好。當今現代建築中如圖書館、博物館等亦仿照干欄式而建造，也是非常別致又有傳統風格的。

中國早期宮殿建築有的也做干欄式，例如，唐代的一些宮殿做干欄式，後來將高度縮短，變成短樁台基。這種做法流傳到日本，因此日本古建築中保存很多的干欄式房屋。另外，干欄式建築也傳到朝鮮，目前在韓國也都保存許多干欄式建築，諸如佛寺及民間居住房屋都採用干欄式，而且非常普遍。這樣的房屋還流傳到馬來西亞，這都是華人工匠建造的，在馬來西

亞被稱為"高腳屋"。中國除廣西、雲南、貴州、四川有大批
干欄式建築外，其他地方也有干欄式房屋，不過沒有雲貴川那
樣普遍。

井幹式房屋，是用圓木做成的，兩頭、四角上下排列，十
字相交，端部刻出榫卯，交接很緊密，屋頂做平頂或者做起脊
式都是可行的。門窗做成普通式，這樣房屋造價低，施工特別
快，冬日也很溫暖，因為木材是一種暖性材質，人們居住起來
特別舒適。

這種房屋是我們祖先創造的。大概從漢代開始就建設這
種房屋了，雲南晉寧石寨山出土的井幹式房屋、井幹式與干欄
式相結合的房屋可為佐證。井幹式房屋歷代流傳，今天在全國
各地的林區仍然建造與使用這類房屋，如新疆阿爾泰山南麓各
地、雲南、吉林、黑龍江、江西等地，它們的構造風格別致，
各有特色。

穹廬式房屋，也就是圓頂房屋。自從西安半坡遺址發現
後，我們從中觀察出半穴居式房屋有兩種形制：一是圓形，二
是方形，這兩種形式同時向前發展。圓形的房屋到後期即以穹
廬式為典型，因為穹廬式房屋多半用於沙漠、草原，可以隨時
拆卸與安裝，用現代的話來說，它是一種活動房屋。

內蒙古用的所謂"蒙古包"即穹廬式房屋的代表，除此之
外，新疆哈薩克族居住的圓房子，也是蒙古包式房屋，即可以
移動的活動房屋。但是在內蒙古一些地方的蒙古族人還做固定
式蒙古包，即用泥土木結構建造起來的地面上的房屋，不過它

的式樣和蒙古包是相同的。這種式樣在新疆也有。新疆的哈薩克族也用氈包,這也是穹廬式房屋的一種。在全國許多地方建造的糧倉、倉庫,也做成圓式倉房。以上這些房屋都是圓形半穴居發展的結果。

在福建省永定縣各村客家人建造住屋,也是固定式的圓形房屋,名曰"永定客家房"。這種房屋是集體住宅,一組住宅住70至80家,建三層樓。外形為防禦型,內為木裝修,人們活動即在內院。在這個縣內建造很多這種類型的住房,以圓形為主,其中也有方形,但這種圓形的房屋不屬於穹廬式。

窰洞式房屋,中國各地,特別是大西北地區,土質為黃土,質密而純,土質堅硬而不塌落,所以在這些地區挖築窰洞,用窰洞作為居住房屋。窰洞都是向橫向發展的,因為橫向為山,挖入後可以有一定長度。如果在平地上挖洞,必然先向下挖,挖出一個地坑來,然後再橫向挖,道理是相同的。而原始社會的穴居則不然,穴居是進入地下的,它不是橫向挖入,這是兩個方向的。

用窰洞來作為居住房屋,主要是節省有效的耕地面積,節省大量的建築材料。例如,甘肅隴東地區,縣縣做窰洞,每到一個村或一個地方,看不到人家,看不到村落,好像沒有人,其實人們都居住在窰洞裏。窰洞的特點是冬暖夏涼,正如當地人們的諺語:"風雨不向窗中入,車馬人在屋上行。"這是窰洞的真實寫照。

中國有六個大的窰洞區:甘肅隴東窰洞區,陝西陝北窰

洞區，內蒙古察哈爾窯洞區，河南豫西窯洞區，山西晉中窯洞區，河北張北窯洞區。它們的窯洞式住宅式樣不盡相同，各具特色。

洞房本指深邃的內室。古代民居建築具有明確的方位。戶內“前堂後室”，室的左右兩旁還有居室，也就是現在所說的“房”；戶外，中上正室為一家之“堂”，其左下、右下的位置是合院的廂房，亦稱東房、西房、偏房、耳房。可見，房不論在戶內還是戶外，都處於邊緣位置，相對隱蔽，因而成為較為私密的空間，“洞房”之說也由此而來。“房”衍生出與子女妻室相關的意思來，比如稱子嗣兄弟中的長兄為大房，依次為二房、三房，等等；稱正妻以外的妻妾為填房、偏房等。

合院住宅，即人們常說的四合院或者三合院，實際上從一棟房屋到四合、六合甚至更多，都叫合院住宅。合院住宅是我們祖先最先建造的，到西周時代已經成熟，並做出一些建築規制，這種規定後人稱為沿用制度。中國的宮廷、廟宇、佛寺、書院、會館等公共建築，都是在合院住宅的基礎上發展起來的。由一個院子擴為幾個院子，由一進升為幾進院子，實際上就是合院住宅的擴大與發展。合院建築是中華民族居住形式的一個基本體。在歷史上各時期，都以合院住宅為藍本進行改良建設，但不論如何改，不論各地氣候如何不一樣，基本上也都是以合院住宅為原則來進行建設的。全國各地各城鎮的房屋，仔細觀察，沒有一處不用四合院的。這是住宅的基本原則，所以3000年來在全國各地建造房屋，沒有不用合院建築的。就

是在海外，日本、朝鮮、東南亞各國的住宅大都離不開合院建築。因此說中國的合院建築是一項重大的成就與貢獻。

至於合院建築的名稱就更多了，如雲南一顆印、新疆土圍子、東北大響窯、北京四合院、青海土掌房、山西一面坡、吉林虎頭房、山西太谷磚樓院與靈石王家大院、舟山防風院、蒙古大王府、海南折面頂、福建疊落頂、四川吊腳樓等，都是不同形式的合院建築，其花樣之多不勝枚舉。

圖 76 雲南干欄式民居

圖 77 西南少數民族井幹式房屋

圖 78 雲南昆明郊區的房屋外觀

圖 79　蒙古族穹廬式房屋

圖 80　蒙古包平面圖

圖 81　甘肅隴東窰洞外觀

51 傳統民居的地域性如何？

中國各地氣候不同，環境不同，出產的建築材料也不一樣，民族習俗也有差別，所以房屋隨之而有差異。

如黑龍江鄂倫春族的房子與漢族土房根本不同，黑河與大興安嶺的房屋不同，阿城縣與牡丹江的也不一樣。

吉林西部是鹼土大平原，所以房屋均用鹼土做平房；吉林東部受滿族影響，家家戶戶都用四合院，採用磚瓦到頂的草屋建築，但是都做成坡頂。

遼寧地區各地房屋由於材料不同而有所差異。

內蒙古土房最多，因為居住在那裏的人，生活困苦，蓋不起房子，所以四壁及屋頂、院牆、鍋台及炕等都用土來造，所以說“人是土裏生、土裏長”，這句話是千真萬確的。

河北地區有錢人家做起脊式房屋，而沒有錢的人家做平頂土房。

河南則比較窮困，房屋進深淺，但窗戶小，採光不夠，屋裏比較黑，河南的民居沒有什麼特色。

山西人建造房屋最多，當地民居都是磚瓦到頂。晉中、晉東南及晉南地區房屋質量甚高，花樣也多，晉北因為經濟水平低，隨之而影響到房屋的質量。

陝西南部住宅寬房大屋，院子適當，沿渭河流域老鄉造

房也甚考究，到陝北房屋就不太好，那裏大多數人都住在窯洞裏。甘肅地區黃土更多，房屋多以黃土建造，雖然有四合院，但是面積都不大。隴東為窯洞區，那裏的村莊很少，人們都住在窯洞裏。

　　寧夏西北為富庶之區，那裏的居民較多，他們建造的住宅還是比較好的，以銀川、吳忠兩地來看，以四合院為主。

　　青海以海東民居為佳，久負盛名。牧民房屋沒有固定形式，廣闊的草原上都用氈毯為包。

　　新疆維吾爾族對住房要求嚴格，每戶人家都做合院住宅，在門窗及簷頭都雕刻紋樣，十分美觀。

　　藏族則做碉房，用石塊砌出極硬的牆壁，平頂，居住十分安逸。

　　雲南白族仿漢式四合院，家家戶戶做新家。

　　四川盆地建房以木材為主，房屋都帶有地栿，使木構房屋堅固。

　　貴州少數民族多，他們的住宅式樣也很多，以木構為主，風格別致。

　　湖南、湖北地區也做大小四合院，大都做土房，一般有錢人家則用木構大房子。

　　安徽東北部、定遠、鳳陽、嘉山（現明光市）這些地區較貧困，所以房屋都是泥土的。當地有一句方言：“一到定鳳嘉，土草泥為家，缸裏沒有水，戶戶要吃啥？”由此可以說明他們的房屋建築狀況了。到皖南各縣，木構建築新穎，四合院

很有特色，這是明清以來當地人們經商、經濟好轉之結果。
有名的徽州民居就產生在這個地方，目前尚存明代民居數量
較多。

江西住房遠比安徽要好，都用當地木、石、磚、土四大建
材來建造，各地風格不同，但是基本上都是正式房屋，說明這
兩個地方經濟狀況好，人民生活水平較高。

江蘇也是富庶之區，自古至今對建設住宅十分考究，常
常在民居房屋上刻有花紋。蘇州民居別具風格，深宅大院，房
屋高昂，灰瓦，挑角，木裝修樸素雅致。蘇州自古以來被譽為
"天堂"，數百年間人們居住的房屋獨具風格。

浙江民居是有名的，那裏保存了宋代建築手法，因為浙江
人重視造房子，特別是浙東地區各縣房屋是一流的，有名的東
陽盧宅就在這裏。總之，江南的民居，房屋的淨高比北方高，
進深也大，主要是防熱，為了通風良好，使內部空間與外部空
間相結合。普遍使用灰色仰合瓦，外牆都塗白色。園林與住宅
相結合，顯得小巧玲瓏。

福建民居有圓形土樓、方形樓，其餘全部都是磚瓦房，從
全國來看這裏的房屋質量甚高。

山東民居做得不如南方，進深淺，但有些地方木構民居
做得十分豪華。大西北以磚、石、土為主的房屋還是為數最多
的，也有一定的成就。

52 江西有哪些知名的古建築？

江西分南北兩大部分，南半部分叫贛南，以大庾嶺為標誌與廣東分界。大庾嶺上有大梅關，當年犯人、被貶的官員就從大梅關出去改造，所以大梅關很有名。贛南有許多懸甕建築，如贛州通天岩就是很有名的一處。

石城縣的寶福院塔是一座宋代八角形層層出簷的大塔，1984年曾對其進行維修，已基本恢復原樣，這座塔在江西是較優秀的塔之一。塔下有八角圍廊（即副階），造型十分優美。

從江西全省來看，南有大庾嶺，為古跡旅遊勝地；西有井岡山革命聖地；東有三清山，為中國道教之一派，其中有道教建築，山高驚險，地理清秀，是道教的聖地；正北為廬山。廬山廣大，是中國名山，每年盛夏，全國各地遊人登上廬山避暑。廬山山頂有一批建築，猶如一座城市。廬山之下有東林寺和西林寺，乃佛教名寺，還有白鹿洞書院，這是一組園林式的建築，已整修一新，是中國宋代四大書院（嵩陽書院、嶽麓書院、睢陽書院、白鹿洞書院）之一。江西還有佛教兩大宗派發源地：第一個是楊岐宗（在萍鄉）；第二個是曹洞宗（在宜春），這兩大宗都有遺跡（塔林寺院遺址），是中國佛教史的重要建築。南昌繩金塔現已維修一新。從井岡山東去，安福縣

的民居十分有名。

除此之外，丘陵平原交錯其間。縣城百餘座，星羅棋佈，民居古跡比比皆是，各有特色，其中之奧妙、精華，是用筆墨形容不完的。

江西三清山地處上饒東北方向、玉山縣東北60公里處，與懷玉山對峙，山峰峻拔，自下而登，路極險峻，行125公里才至其巔，其上建有三清觀。目前道觀殿宇已維修一新，道士駐守，此處山高路陡，是中國道教之名山。如果到江西三清山遊覽，參觀道教建築，可在浙贛鐵路上饒站下車，再驅車至玉山，即可到達三清觀。

53 東北地區建築大體是什麼樣的？

吉林地區處於黑龍江與遼寧之間，地勢西半部平坦，東半部多山，即長長的山脈。長白山的天池就在這裏，這裏也是旅遊勝地。

吉林省當地木材多，所以房屋全部是用木材建造的。西半部為沙鹼地區，平房為多，那裏風沙大，適合於平房。東部地區為起脊式房屋，當然都用木屋架、木圍牆（木板障）。

吉林在清代是滿族聚居地區，他們在內地做大官的很多，基本上都在永吉起家。吉林省各地按北京四合院式樣建造院落，所以其四合院與北京四合院有著一定的淵源關係。後來，滿族受漢族影響，衣、食、住方面的特點逐步消失了。老式房屋逐步拆除，基本上看不出特色。隨著歷史的不斷發展，地方風格的建築也逐漸地消失或特色不那麼濃厚了。若論當年的舊式房屋當然很差，不過現在吉林各地鄉下還是能看到滿族遺留的房屋式樣。

當年吉林省的建築也是一條一條的胡同，大院大門都臨街成排，房屋簷宇連接一條條的街巷，古樸又美觀。

總之，從城市到農村，在房屋的建築方面也是花樣翻新。吉林省歷史上古樸的城池，可以代表黑龍江與遼寧兩地的建築

風格。

　　至於黑龍江各地，三合院、四合院內多是草頂房屋，其中還是三合院為最多，房屋沒有什麼大的特點。

　　遼寧地區房屋遠比黑龍江的房屋做得講究，標準比較高。其中也以三合院為主，瓦頂房屋還是比較多。整個東北地區三省，有錢的人家造房仍然是用磚牆瓦頂，以仰瓦坡面為主，而沒有做筒瓦合瓦式的屋頂。

　　傳統的滿族人多會在院落東北角的石墩上豎立一根杆子，上面有錫斗。這根杆子叫"索倫杆"，又稱"祖杆"或"通天杆"，是滿族傳統的祭天"神杆"。祭天時，家家戶戶唱著祭天歌，在錫斗裏放上碎米和切碎的豬內臟，讓神鴉、喜鵲等來享用。相傳，努爾哈赤曾在烏鴉的掩蓋下躲過了明朝的追兵，之後又跑到長白山深處，靠挖掘人參維持生計。後來為紀念烏鴉救祖之恩，滿族人便保留了祭天飼烏鴉的習俗。據說，索倫杆亦是努爾哈赤在長白山採參用的撥草木棍演變而來的。

54 內蒙古地區都有些什麼樣的建築？

內蒙古地區廣大的居住地可區分為三大部分：

一部分是沙漠與草原，純屬蒙古族居住區，從東到西北部邊區全部為牧區，主要是蒙古包；

中間地帶從東到西為蒙漢雜居區，又建土房子，又有改良的蒙古包；

南部從東到西地帶為漢族居住區，純屬漢式土房子。

在這三大地帶中佈滿了喇嘛廟，還有王府。

一般沒有到過內蒙古的人，可能會認為內蒙古只有沙漠、草原、穹廬，很落後。其實不然，除了沙漠、草原、牛羊、穹廬之外，當地的建築也隨著時代而有所變化，其間有五種主要建築。

蒙古包，平面呈圓形，直徑4米，當中為火塘，安放鐵架子，四面住人，外頂、屋頂全部用沙柳製作的骨架，然後用駱駝毛繩紮捆緊，內外再覆以毛氈；門用木門框，屋內吊掛氈子，冬日比較冷，夏日屋中比較舒服。一般考究的，特別是喇嘛僧人，冬日居住在帶火炕的寺廟房屋裏，夏日則住蒙古包，所以在大喇嘛廟裏都架設了蒙古包。一般牧民一家一包，有錢的人家一家好多包。氈子為白色的，而且是新毛氈，這是有錢人的蒙古包；而窮人的蒙古包從外面看，毛氈都是黑色的，破舊的。

漢式土房子，有一種合院住宅也是有錢的人家才能建造，窮人只有單座式房屋，沒有院牆，三間一棟，土牆、土炕，十分簡陋。

王府，是內蒙古王公貴族所居住的，模仿漢式大四合院，同時還帶有跨院、花園。一般的王府也分為幾進，部分房屋重重疊疊，設計與建造十分講究，雖然沒有北京住房那樣豪華，但是也很壯觀。一個王府也是上百間房屋，如內蒙古定遠營的達王府，主人為達理扎雅，擔任過內蒙古自治區的副主席，與清代王朝有密切聯繫。曾有清室女子嫁到這裏，所以從宅院到房屋，從花園到傢具，一切都是模仿北京的。到了王府之後猶如身在北京，其他各地王府也如此，不過王府建築規模也就大小不同了。

喇嘛廟，在內蒙古喇嘛廟數量最多，當年康熙、乾隆盛世，內蒙古的大喇嘛廟就有千餘座，每處都有百間房屋。今天保存下來的喇嘛廟尚有數百座。從東到西，每一個旗都有數十座。

除以上之外，還有**敖包**，即祭祀的小廟，但是它用幾根木杆插入用磚或石塊砌出的方形或圓形的池子中。用它既可以表示水井，也可以標示出入的重要的路口，起到沙漠與草原上出行的標誌的作用，人們稱為"草原上的燈塔"。

55 北京合院有什麼特點？

北京合院，實際就是合院建築之一種。所謂合院，即一個院子四面都建有房屋，四合房屋，中心為院，這就是合院。合院在北京的胡同中，東西方向的胡同，南面一大排，為南面的合院；北面一大排，為北面的合院。一戶一宅，一宅有幾個院。合院以中軸線貫穿，北房為正房，東西兩方向的房屋為廂房，南房門向北開，所以叫作“倒座”。有錢人家，人口多時，可建前後兩組合院，南北相連。也可以建三至四個合院，亦為前後相連。在合院中植花果樹木，以供觀賞。

“大宅門”是老北京人對四合院的一種稱呼，只是與一般只有東西南北房的四合院不同，大宅門指具有垂花門等多進落的四合院，或者說是複合式的大型院落。這種四合院，一般正房建築高大，都有廊子，並配有耳房，西廂房往南又有山牆，把庭院分隔開，自成一個院落，山牆中央開有垂花門，是外院與內宅的分界線。外院內的廂房多用作廚房或僕人的居室，鄰街還有幾間倒座的南房，最東面一間開作大門，接著是門房，再下來是客廳或書房，最西面的一間是車房。人們常說的“大門不出，二門不邁”的“二門”其實就是垂花門。古時家中女眷不能隨意出入垂花門，更不能無故邁出大門。

合院小者，房屋十幾間，大者一院或兩院，房屋25至40

間，都是單層。廂房的後牆為院牆，拐角處再砌磚牆，大四合院從外邊用牆包圍，都做高大的牆壁，不開窗子，表現出一種防禦性。全家人住在合院裏，十分安適。晚上關閉大門，非常安靜，家人坐在院中乘涼、休息、聊天、飲茶，全家十分愜意。到白天，院中花草樹木，十分美麗。家裏人在院子裏，無論做什麼，外人是看不見的，這符合中國人的習慣。

四合院住房分間分房，老人住北房（上房），中間為大客廳（中堂間），長子住東廂，次子住西廂，傭人住倒房，女兒住後院，各不影響。

北京合院設計與施工比較容易，所用材料十分簡單，不要鋼筋與水泥，使用青磚灰瓦，磚木結合。這種混合建築，當然是以木構為主體的標準結構，可以抗震。整體建築色調灰青，給人印象十分樸素，生活其中非常舒適。其他地區的合院與北京合院是基本相同的，不過有大有小，有高有低，材料相差不多，式樣亦大同小異，這些合院是中國人民的重要建築遺產。

北京合院與其他各地合院有一些不同之處，其中主要是大門的位置。北京及周圍地區的四合院，以中軸為對稱，大門開在正房方向的東南位置處，不與正房相對，也就是說大門開在院之東南。這是根據八卦的方位，正房坐北為坎宅，如做坎宅，必須開巽門，“巽”者是東南方向，在東南位置處開門寓意財源不竭，金錢流暢，所以要做“坎宅巽門”為好。因此北京四合院大門開在東南位置處。這是根據風水學說決定的，只有北京周圍才是這樣的做法，其他地方並非如此。

圖 82　北京一四合院大門（屋宇式）

圖 83　雲南大理白族合院

56 為什麼稱山西是「中國古建築的搖籃」？

山西是一個好地方，那裏南北長、東西短。西部南北方向有呂梁山，東部南北方向是太行山，中間為汾河。山西保存的古建築尤其以木結構建築居多，人們稱山西是“中國古建築的搖籃”。

首先，山西一年四季雨水不多，氣候乾燥，這對古建築有一個很大的好處，即不易潮濕。

其次，山西人喜歡造房子，這是歷史流傳下來的習慣，人們常講：“河南人愛穿綢，山西人喜造樓。”這說明山西人喜歡建設自己家的房屋。在舊中國，山西人一年四季出外經商，賺錢回來馬上蓋房子，把錢用在造房子上，所以山西的房屋好。

最後，歷史上歷次戰爭，打到山西便停火了，因此，戰爭對房屋損壞得少。

綜上所述，山西的古建築保留的多，破壞的少。

在晉東南地區的每個縣境，每個村莊，都有許多廟宇，建造得非常壯觀，設計手法十分豐富，有些是特別有新意的，其中大多數建築尚未為人所知，很少有人去考察，也可能有一些特別重要的建築至今還保持當年原狀。如果到村子裏參觀，隨便走進一個村莊就能看到明清時代的建築，甚至能看到宋金元時代的建築。

　　除此之外，山西從南到北，從東到西到處都是民居、廟
宇、寺院。其中有名的如五台山建築群，還有唐代的佛光寺、
南禪寺、五龍廟、大雲院，這些都是唐代的木構建築，至今已
有千年。太原晉祠內有宋代聖母殿，大同市保存有遼代的上下
華嚴寺、善化寺等，宋朝時期的建築保留有幾十座。應縣木
塔、朔州金代的崇福寺，保留至今的元代木構建築也有近百
座，其餘全是明清時代的建築，以城池、古塔為最多。全省
的民居房屋各地有各地特色，普遍來看質量都是很高的，其中
的古代建築無論是從質量還是從數量上看，是其他各省比不上
的。山西的古建築粗獷、豪放、堅固耐久，在雕刻方面與江南
不同，粗中有細，風格獨特。山西古建築中保持了古代建築的
一些特殊手法，從台基、基座到屋頂，從內到外，從大的輪廓
取形到局部的裝修、裝飾紋樣等，其內容都是非常豐富的。這
真是一處古建築的寶庫，是取之不盡、用之不竭的源泉。

　　說到山西，不得不提竇莊——“天下莊，數竇莊，竇莊是個
小北京”。位於山西沁河河畔的竇莊，始建於明萬曆年間。據記
載，明末時一個叫張五典的官員，因深感社會動蕩不安，在年老
返鄉之後便開始建造竇莊城堡。城中除修有外城、內城和複雜
的丁字巷外，還修有典型的官宅民居和“四大四小”四合院，
整個城堡初建成時，為“九門九關”的形式，與明代北京城接
近，因而被稱為“小北京”。明末流寇之亂中，張氏母子拒堡
死守，擊退流寇三次攻擊，因而竇莊又有“夫人堡”之稱。

57 中國園林有什麼特點？

中國的園林，規模有大有小，佈局並非千篇一律，而是各有特色。若從一個園子看，其特徵只能代表這一園子的特性，而不能代表全部。通過對中國園林的觀察研究，我將其主要的特徵歸納為以下幾點：

第一，中國園林佈局自然，使人工景物與天然景物融於一體，也可以說是人工與自然風景的大結合，並非死板的幾何圖形，而是自然式。

第二，選景手法奇特、水平極高，一入園林便讓人感到處處為景，面面為畫。

第三，園中層次分明，有一種曲徑通幽之感，使人們遊園時雖在面積大的園子裏，卻覺得有很深的景觀；而在面積小的園子中卻感覺地方很大。正如拍照時景深的效果一樣。

第四，園內外可以借景、縮景，把遠景與近景巧妙地結合為錯落有致的園林景觀，這是十分成功的。

第五，山石、小橋流水、樹木、花卉、建築匯於一處，內容非常豐富。

"壺中天地"源於道家方士編造的奇幻故事，說的是一個懸壺賣藥的神仙，一到晚上就跳到壺裏，壺裏廳台堂榭、玉食佳釀，應有盡有。中國古代戰爭不斷，人們多希望能夠擁有

一方可以容身安命、避世遠禍的小小天地，而園林別致風雅，恰成為文人士大夫最好的棲身之所，故而將園林稱為"壺中天地"。

中國是一個歷史悠久的文明古國，中華傳統文化博大精深、世代相傳，歷來注重人的性格的自然完美性，重視精神的調養和熏陶。在這樣的背景下，人們建造花園以供欣賞、遊樂、休息之用。因此，從所有者的身份來區分的話，皇家有"皇家園林"，民宅中有"第宅園林"，寺廟中有"寺廟園林"，大大小小，各式各樣，都有很豐富的內容。如山西渾源永安寺、河北承德普陀宗乘之廟，可以看出其環境之狀況；現存的江南私家園林，如蘇州、揚州、無錫、常熟、湖州、杭州、紹興、寧波等地，幾乎戶戶有水，家家有園。在江蘇蘇州一城就有近百處，都做得玲瓏俏麗，藝術性很強，它們體現了中國私家園林之概貌。

東北天氣寒冷，而在住宅園林中照常建有園林。吉林省滿族合院建築就有後花園、前花園、東園子等，在牡丹江就有人家建有夏日園林。內蒙古王府大宅都有園林，如阿拉善盟巴音浩特（定遠營）達王府的大花園至今猶存，其中建有高亭子、西亭子，山上山下處處為園林。在新疆維吾爾族住宅院內建造的園林就更多了。廣東、雲南、西藏等地也有很多的園林。

在中國的北方，除了住宅園林之外，尚有規模宏大的皇家園林。皇家園林是當年皇帝登基後，在都城之內外建造的大規模園林，作為皇帝自己的享樂之地。例如，保存到今天的北京

皇家園林有北京的北海、中南海、後海，這是宮廷內的園林。在北京城外還有三山五園：萬壽山頤和園、香山靜宜園、玉泉山靜明園，外加上圓明園、暢春園。其中圓明園中就有三園：萬春（綺春）園、長春園、圓明園。除此之外，清朝皇室還在承德建造避暑山莊、打獵的圍場等，這些都屬於皇家園林。

此外，在佛教寺院、道教宮觀、祠堂廟宇等公共建築組群中也有寺院園林、宮觀園林、祠廟園林，其規模可大可小，有的與自然景致結合起來，這樣的園林就更加大了。中國園林中有山石、樹林、花草，另外又疊石開湖，建造亭台樓閣，真的將大自然景觀移縮於咫尺之間，供人們享受，這是中國人民的創舉。每個園子裏都體現出詩中有畫，畫中有詩，是文學藝術的綜合。這種將文化與自然有機融合的園林是中國所特有的。

中國人善於經營，炎黃子孫四海為家，凡有人居住之處，必然有園林之建造，這是非常普遍的。

圖 84　江蘇蘇州拙政園總平面圖（劉敦楨，《蘇州古典園林》）

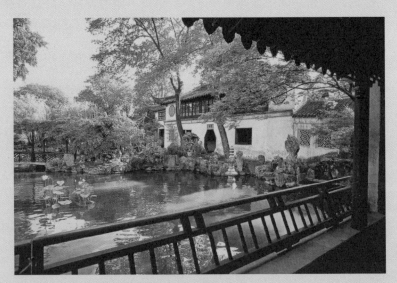

圖 85　蘇州留園一部分

58 圓明園有怎樣的價值？

圓明園是中國古典園林中比較精美的一個，是中國古代園林中的一顆明珠。它是由人工根據自然地勢建造出來的規模宏大的園林。在平地上疊山理水，進行建築，這是北方皇家園林平地造園方面所罕見的。

圓明園的內容十分豐富，各個景區選地極佳，分組鮮明，而每一景區有其景名，且頗具詩情畫意。它的設計多呈中軸對稱，兼與自由式的佈局綜合在一起。同時以平房為主，不建高大的樓閣，僅用亭台、軒館、齋堂、殿廡、迴廊組成建築群，大小不一、方向有致，體現了中國傳統造園藝術風格。

在圓明園的全園中，個體建築小巧玲瓏，千姿百態，構成景點有百餘處，式樣多，取材廣，還模仿江南園林的秀美姿態，正如《圓明園詞》所說“誰道江南風景佳，移天縮地在君懷”之句，成為園中有園這一最大特色。

此外，圓明園中還建有西洋式樣的樓層，吸取優秀的建築手法，這是圓明園的又一個特色。

在圓明園中，水系突出，水面以大、中、小互相結合，佔全園總面積四成以上，形成一座規制宏偉、優美動人的水鄉意境，也是以水景聞名的一種水景園。

圓明園還是一座離宮式皇家園林，它具有平展淡雅的古意，又具有富麗堂皇之壯觀，兩種設計手法匯聚於一個園子裏，是不可多得的。

總之，圓明園造型藝術水平之高，佈局之突出，無與倫比，不愧為中國古典園林的藝術典範。三百年來馳名中外。可惜在1860年10月，英法聯軍闖入園中大肆劫掠，並將這座名園付之一炬，造成了嚴重的破壞。

之後，圓明園的遺址，部分被開墾為農田，古樹砍伐殆盡，湖水乾涸，房基被挖，民房日漸增多，致使該園地形大為改觀。在較長一段時期裏，人們不僅沒有對圓明園進行學術研究，甚至也沒有專門機構對其進行管理保護。有鑒於此，1984年成立了圓明園學會，目的就是要從圓明園中吸取名園設計手法、建園的豐富經驗，總結民族造園學的菁華。同時建議有關方面從速採取措施，對遺址進行保護規劃和整修利用，以保存國家民族文化遺產。

圖 86 《圓明園四十景圖》之 "正大光明"

59 帝王的陵墓有何特點？

中國歷代尊孔敬賢，對於先人、祖宗尤其重視，自己的先人逝世之後，以土葬為主，大講厚葬之風。如何看墳地的風水？何時進祖墳？進到哪一個位置？……皇帝在登基大典之後，便開始建立自己的陵墓。看風水、選地、找墓室、進行建造等，這些事生前就已安排好了。自古以來，歷代王朝無不如此。

中國古代建築陵墓制度很嚴，《禮記‧檀弓》說："古者墓而不墳。""凡墓而無墳謂之墓。"殷王之墓，在河南洹水南岸，距小屯6公里，侯家莊西北崗上，自墓室而出有墓道。此外還有殉葬之山墓，有百數上千座。

據《易經》說，"古之葬者，厚衣之以薪，葬之中野，不封不樹"，修建墳墓便開始了。此外，在咸陽北面的草原上，有周文王墓、周康王陵，當時在墓前已開始置有石羊與石虎，這種制度傳於後世。

考古人員發掘、清理商周時期的大墓時發現，那時候講究深挖厚葬，除有大量的隨葬品之外，對大墓的建造也是相當考究的。除有棺、槨外，還需埋入地下30米以下。到秦漢時期，修建大墓更為盛行，秦始皇陵在驪山，十分龐大。從漢代

開始，在墓的封土上還做建築，墳前築有石室作為享堂（四壁刻有生死故事圖）。據《西京雜記》說，西漢廣川王發掘晉靈公之墳，墳前有男女石人40多個，這說明石象生最遲從漢代就開始有了。西漢時常造大陵，在陵之旁側起陵邑。漢陵四面有圍牆，牆中為闕，漢武帝茂陵就是這個樣子。以山東沂南漢墓為例，陵墓都用大石條建造，墓室整齊，大空間的墓室在中心建立獨柱，斗拱形制十分新穎。石墓門做得也更加考究，一般在門扇後部刻有自動餞柱，自然支頂，後人無法再開。漢代陵墓以覆斗形為主。漢文帝、漢武帝陵的規模都相當大，至今猶存。西漢陵墓建在漢長安城北垣上，東漢陵墓均建在洛陽北邙山嶺上。東漢時期的陵墓建造更加講究，而且相當堅固。造陵在洛陽北邙山，帝王陵墓亦作正方形，在前門較近處建築有雙闕，有的做單闕，也有的做子闕。東漢石墓最為發展。

據傳，秦朝時有一名大力士，名叫阮翁仲，身材高大，異於常人，力大無比，攻克匈奴有功。他死後，秦始皇命人特製翁仲銅像立於咸陽宮司馬門外，從此，人們便將宮闕或陵墓前的銅人、石人稱為"翁仲"。

陵墓前放置石獸始於漢代的霍去病。霍去病是西漢時期的一位名將，年少有為，戰功顯著，不幸在24歲時就去世了。為了表彰他，漢武帝將他的墓修在自己的陵旁。石匠們參照祁連山的天然石獸，在霍去病的墓前刻出許多生動的石像，狀如祁連山。此後，用石獸裝飾陵前的做法被沿襲了下來。

到南北朝時陵墓最多，南朝陵墓不起墳，用石柱與石獸作

為標誌。

　　唐代陵墓均建於唐長安城北，以昭陵、順陵為例，均因山為陵，選地極佳，利用地形進行建築，十分豪壯。如唐太宗、唐高宗之陵墓均在陝西西安北部，依山鑿穴，陵墓石象生成群排列，栩栩如生，使陵墓前氣魄宏壯。

　　北宋帝王陵墓均在河南鞏義市以南的廣大地區，至今每座陵園的石人、石馬、石獸均保存完整。北宋陵墓選地均為依山面向平川，陵體亦均做方形，每處陵園四面有牆，四角建有角樓，正中為門闕，正前方排列石象生。雖然整體氣魄沒有唐代陵墓那樣浩大，但是陵墓雕刻十分細緻。不過宋代國勢衰弱，陵園規制遠遠不如漢唐時期的規模壯觀。

　　元代皇帝死後，不用棺、槨，也無殉葬品，故而後世很難發現元代皇陵了。

　　明代選地氣勢浩大，在陵墓之處凸起大圓形，以中軸線為軸呈對稱，在前端之中心起明樓，石象生體型高大，十分壯麗，為明陵之一大特徵。陵園分為三處：起初朱元璋在安徽鳳陽建都，明祖陵建於鳳陽，至今猶存；後來全國統一，建都南京，明代孝陵即建於南京紫金山下，十分雄壯；朱棣遷都北京，即在北京建都。明代連續有13個皇帝均葬於北京昌平的天壽山下，共計13座陵寢，俗稱十三陵。每個陵園都有成組的建築群，陪襯圓丘。

　　清代滿族統治中國，在其東北老家有三大陵，一是北陵，在瀋陽城北渾河之畔；二是東陵，在瀋陽東部；三是舊老陵，

這是祖先第一陵，建在遼寧省新賓縣舊老城附近。東北三大陵
至今保存完好。

　　清人進關定都北京後，建設有東西兩大陵，一在河北易
縣，稱“清西陵”；二在河北遵化，稱“清東陵”，其規模亦
甚龐大。

　　清代陵園的規制基本上仿照明代的式樣。例如，昭陵為
清太宗皇太極及其皇后的永眠之地。陵園為長方形，中軸線
上，有山門、隆恩門、隆恩殿、大明樓、月牙城，此外有角樓
配殿、華表、九龍台等，陵前有石像六對，正南為牌坊，前後
山門，山後亦有牌坊，陵之最後為隆業山。這座陵的總體特徵
是：以中軸線對稱，主要建築在正中；角樓制度為方形，北部
依山為隆業山；甬道極長，寶城模仿明代宮殿建立。殿亭本身
屋頂沒有曲線，其設計體現出東北地區的民間風格。

圖 87　秦始皇陵遠眺

圖 88　唐昭陵石獸

圖 89　唐順陵石獸

圖 90　安徽鳳陽明皇陵遺址示意圖

圖 91　明長陵明樓

圖 92　遼寧永陵（舊老陵）

圖 93　清東陵明樓

圖 94　清東陵裕陵享殿

60 什麼是陪襯建築?

中國是禮儀之邦,提倡忠孝仁愛,禮義廉恥,有主有次,主次分明,有長幼之分,體現在建築上也必有主次,尊長是主要的,陪襯者是次要的、附屬的。例如,大門開在一宅的前邊,代表門戶,代表一家的經濟水平和身份地位,這裏以大門為主。在主要大門之前端,東西建有轅門,轅門是表示停車下馬之位置,車子不可進入轅門之內,一宅之內有東轅門、西轅門,用它來陪襯大門,使大門更加宏偉壯觀,氣魄浩蕩。另外,還有幾種陪襯建築。

樂樓,俗稱"古樂"。樂樓一般建在大門的對面,有的人家有一個樂樓,有的有兩個樂樓、三個樂樓,特別是舉行婚喪儀式時要建樂樓,所以樂樓本身是喜慶建築,又是一種陪襯建築。

華表,常常建在主要門的前端,似柱非柱,似塔非塔,用它作為一種標識的陪襯建築,把這一處建築烘托起來。例如,梁代蕭績墓神柱,就是華表的一種,威龍州墓表也是華表的一種。按照通俗的說法,華表早在堯舜時期就已有之。帝堯為徵集民眾意見,在一根木柱上安放一塊橫木,立在交通要道上,稱為"誹謗木",意思就是讓老百姓把意見寫在上面,以示納

諫的誠意。後來，經過了時代的演變，"誹謗木"因"誹謗"
一詞的變質而易名，卻作為明君納諫的象徵被保留下來，並成
為後人所常見的石質"華表"。

　　石獅子，一般在大小建築組群中，都用石獅子作為守門的
象徵。獅子是百獸之王，人們相信有獅子守門，百獸邪魔都不
敢進入院中，所以在古建築中處處都用雕刻的獅子作為裝飾。
例如，北京故宮銅獅、威龍州石獅等。

　　戲台，即用來演戲的舞台，一般建在大門之外。大多數廟
宇是公共集合之場所，所以在寺院廟宇之前端建造戲樓，也有
一廟建設兩座戲樓或者三座戲樓的。這種設計方式在山西更為
流行，因為山西人有看戲的習慣，所以在廟宇之前建設戲樓十
分普遍。元代戲曲發達，因而元代建設的戲樓更多。在山西保
存的元代戲樓還是比較多的。元代戲樓古樸大方，造型粗獷，
用料大，給人一種氣魄豪放的感覺。到明清時期，戲樓的發展
更為普遍，晉陝地區戲樓相當多。不過戲樓也是一種陪襯建
築，如山西臨汾元代戲台等。

　　牌坊，是起標誌作用的建築。它像一個門，但是又不做
門扇，比門高大，來往行人都要通過它。一般把它建在大門外
軸線之前端或建在大門內部院子中，或左或右，總之是一種有
標誌作用的建築小品。在實踐中，牌坊有大有小，有帶頂的，
有不帶頂的，從唐宋時期起就越來越多。一座城市裏都建有大
牌坊，如北京原有東四牌樓、西四牌樓、東單牌樓、西單牌樓
等。山西懷仁縣城在大街的中心就建有四座牌樓，分別位於

東、西、南、北四面的大街上。

　　一般在大建築群的前端或陵園中，都有各種不同的牌坊。此外，還用牌坊作為旌表。過去封建社會，男子死去後，年輕的媳婦守寡，若守得好，村中或族中會有人建牌坊加以表揚。一城之內出現大官宰相之類，還建立大牌坊進行旌表。到明清兩代，牌坊成為社會上一大重要建築，牌坊的數目相當多。

　　大香爐，是在宮廷、佛寺、廟宇、祠堂、會館中用於供祀佛像、先賢的器具。人們要進香、點燭，使佛、聖賢前光明。燒香是普通常見的，這是對佛的一種禮遇。點香多時，香爐就放不下，香煙彌漫，無法供佛，所以在大雄寶殿大殿之前建立大型香爐，有的還以建築形式出現。總之，要把殿內的燃香拔出，放入大香爐中再使之燃燒，這樣既安全防火，又達到進香的目的。時間久了，香爐便成為一項重要的建築小品。如北京故宮乾清宮香爐、河南洛陽白馬寺院內香爐。

　　雙闕，是漢代盛行的標誌建築，一般建在大建築群或重要建築群體之前，使過往行人得知闕的附近要出現一組大的或者是重要的建築群。闕即一座用石塊砌築的建築，似門，又不是門。既沒有門與窗，又沒有內室，是一種象徵性的建築。不過它的簷子與頂子仍然採用建築的式樣，在四川保持到今天的尚有十數對，在山東、河南等地也均有出現，如東漢平陽府君雙闕。

　　角樓，是陪襯建築的一種，在大型建築之中，如皇宮、王府、大地主莊園等處都有建造，不過規模都不相同。

　　望樓，樓台做得甚高，約計四層。在必要時登樓遠望，以防敵人入村、入院。

　　影壁，南方叫"照牆"，它是一種遮擋建築，在建築群中常常出現。它一般都用磚砌。在影壁之內外，雕磚砌得十分精美。

　　上馬石，是在合院住宅及大建築群的大門前必須要設的小品，號稱"將軍上馬石"，俗稱"上馬石"。在封建社會中，出外交通就靠騎馬，上馬下馬時腿沒有那麼長，所以就要用一塊石頭墊起來。為此，需固定一塊石頭，將它刻出階梯式，擺在大門的兩旁，當人們出入、上下馬時，可以使用。一戶人家的上馬石，因與大門之間有一定距離，這樣就構成一個大門的空間，也可作為門前的點綴。如宋永裕陵上馬石，雕刻著一種藝術性很強的圖案。

　　在中國，從單體建築到大的建築群都有陪襯建築或景點，其內容十分豐富。上述的幾項是比較大的方面。至於小的方面，如石獸、石柱、望柱、台階等，如果加以注意，隨處都可以看到。

圖 95　江西南城樂樓外觀

圖 96　華表

圖 97　石獅子

圖 98　山西翼城一處老戲台

圖 99　北京白雲觀大牌坊

圖 100　北京故宮乾清宮銅香爐

圖 101　漢雙闕中的老人

圖 102　北京故宮角樓

圖 103　門枕石（抱鼓石）　　　　圖 104　纏龍石柱

圖 105　北京九龍壁（影壁）

圖 106　上馬石群

61 為什麼在建築中造廊子？

廊子，是中國古代建築中一項比較重要的內容，既是一種陪襯建築，又是一種實用建築。其實廊子也是一種房屋，不過它沒有牆壁遮擋，兩面或單面可以看通。廊子不住人，也不辦公，只是一種交通建築隔擋，通過它可以走進、走出。它能將各個分散的建築連接起來，構成一組比較大的建築群。另外，可借以防止陽光暴曬，躲避傾盆大雨。在廊子裏往來行走很舒服，既通風又可觀賞外景。最重要的群組建築由它來做陪襯，可使建築達到壯觀與華麗的程度。最早的廊子是在西周遺址的挖掘過程中發現的，當時在一大組廟宇當中建有中廊。中廊可起到上述的作用。

自周朝以後，廊子建設越來越多，唐代在大組建築群中，常做出迴廊式的庭院，把主要建築的殿閣用廊子包圍起來，廊子就成為又分又隔、又圍又通的隔擋空間的建築。如今我們看到的迴廊建築的實例或在石刻、壁畫、書刊上看到的這種建築，基本上都是唐代的式樣。唐代以後逐漸形成定式，成為"迴廊制度"。

此外，唐代還常用斜廊，到宋代、金代常常採用中廊式，特別是兩座大殿之間，用的廊子謂之中廊式，後來逐漸演變為

“工”字形。所以“工”字形之成功，乃有中廊之淵源也。
廊，也是獨特的，從中國四川樂山石壁畫的雕刻、唐代佛畫上
的繪畫中都可見到它的影像。在兩座大佛殿之間，一座高一座
低，二者相連終必用廊子，這種廊子即成為斜廊；如果一座大
佛殿的台基特別高，由其兩側的平地進入大佛殿，必做斜廊方
能登上台基進入佛殿，否則上不去。到明清時期，在建築上常
常用片廊、半廊或曲廊。在園林中常常做圓廊、角廊、高低
廊，大佛殿與配殿都做樓閣，使廊子懸起，這叫作“飛廊”。
這都是晚期建築發展的結果，而且花樣翻新了。

　　廊子應用得非常廣泛，從合院建築到大的建築組群，都有
廊子出現。其中有明廊、暗廊、短廊、單廊、片廊、雙廊、迴
廊、飛廊、曲廊等，一般都有小方柱、花牙子、木欄杆、卷棚
頂、覆筒瓦等，輕巧華麗，使人留戀。

62 為什麼建牌坊？

原始社會時期，人們為了防備野獸或外來人的襲擊，在住房的四周用壕溝圍攏起來，以防萬一。我們從西安出土的半坡遺址中即可以看到簡單的防護設施，如防衛牆等，都是為了防禦的目的而建的。

人們出入總有一個缺口，逐步成為出入的大門。若是大門，必然要有一個標誌。因而從原始社會到奴隸制時代，即在大門的位置豎立兩根柱子，有柱就要做橫樑，這樣逐步構成古之"衡門"。衡門是中國最簡單的大門。它的形式自秦漢開始成熟，一直流傳到現在。在木柱上端加上兩條橫木的衡門還流傳到日本，日本便將其用於神社大門的部位，稱作"鳥居"，實際就是中國的衡門。

如果將衡門摘出做一個門，或三個門，就成為牌坊，也叫"牌樓"。如果再砌以磚石材料，就成為一種堅固美觀的牌坊，這是比較複雜的。

牌坊是用於公共場所前端的一種陪襯建築，既陪襯景物，又是一種禮制象徵。其用途有以下幾點：

第一，為裝飾美化環境；

第二，為了增加建築氣氛，作為小品建築在重要建築的前部，是對正式殿堂的一種陪襯；

　　第三，起標誌意義，在街上轉彎、端頭等主要地點建築
牌坊；

　　第四，也可用於旌表，在封建社會升官、及第、守節等表
揚時，建築大牌坊，以此在百姓中樹立榜樣。

　　到明清時期，牌坊逐漸發展，用牆砌出牌坊，留出門洞，
樓頂施彩畫，主要是模仿木結構建築的一種方式，還有的純用
石製或純用木製，而在皇家廟宇前的牌坊則用琉璃製作，顯得
格外光輝華麗。以前在中國，一般的城鎮裏都有牌坊，如福建
泉州、浙江雁蕩山這兩個城鎮中還有牌坊街。安徽黟縣也有牌
坊街，每一條街的牌坊有20多座，成排建造。

　　公共建築（如寺院、廟宇、陵園等）中，在大門前或大
門內，也都建牌坊。因而牌坊標誌著大建築群的存在，並顯示
它的威嚴。中國人有一種習慣，常常在隆重的節日或紀念活動
中建設臨時性建築牌坊，也做半永久式的集雕刻、繪畫於一體
的牌樓，顯得金碧輝煌。這種牌樓年年搭建，節日過後馬上拆
除，用它主要是烘托節日的氣氛。因為是臨時建築，所以我們
現在就看不到了。凡是具有重要價值的建築，必須要做正式的
牌坊，它可永遠存在，不像紮彩那樣，用後全部燒毀。臨時紮
彩從唐宋時期就已開始了，《東京夢華錄》及《清明上河圖》
中都表現了紮彩的歡門，其實，它也算作臨時性的牌坊。牌
坊所用材料以石材為主，用石材建立牌坊，既美觀又堅固耐
久。如明代的石牌坊至今已600多年，仍保存完好。目前中國
保存的牌坊主要是石牌坊。如果沒有人為的拆除，牌坊的數量

就更多。自明代開始以後的牌坊雕刻十分精細、華美。明清兩
代的牌坊至今尚存不少，是一種具有標識、表彰功能的建築，
因此可以稱為“標誌建築”，如山西五台山九龍坊做得就十分
精美。

　　一般在文廟前要建造欞星門，其實欞星門也是牌坊的一
種，也是文廟中很普遍的制度。一般將它建立在泮池和影壁之
間，泮池和聖門之間，或者是泮池和戟門中間。建欞星門主要
是和文廟建築群總體佈局有很大關係。

　　中國宋、元、明這幾個王朝對儒教很重視，建立尊孔
制度，如宋代按唐代制度於元符（1098—1100年）、崇寧
（1102—1106年）年間在各聖廟內加聖像，將大殿定名為大成
殿，建立文廟；元武宗於曲阜設置宣聖廟進行歌樂；到明朝洪
武二年（1369年）下令天下郡縣皆設文廟。到了清代建文廟更
為普遍，如河南襄城文廟就是一例。因此，文廟建築中佈局從
前至後，規模較大，由許多個體建築組成。其中分為前後兩部
分，前半部是作為儀禮部分的陪襯建築，有影壁、聖門、欞星
門、泮池、文昌樓等；後半部是作為祭奠部分的主體建築，有
戟門、大成殿、東西殿廡等。這前後兩部分的建築都由一條中
軸線貫穿著。

　　由聖門進入廟內，有泮池和欞星門，構成一個前院，標
示著孔廟的禮制。廟內院子多，門的式樣也有變化，也可以說
是標示氣魄壯麗的裝飾性建築。如同住宅裏的垂花二門，這種
建築也常常用在臣子的陵墓前、祠廟和住宅裏，它的形象和牌

坊非常接近，建造意義也和牌坊有相同之點。但兩者有很大區別，無論是形式還是內容都是不同的。欞星門的式樣不完全一致，如《龍魚河圖》一書曰：「天鎮星主得士之慶，其精下為欞星之神。」孔子廟前有欞星門，蓋取「得士」之意。

「欞星」即「靈星」，又叫天田星、文昌星、文曲星。漢高祖時祭天先祭靈星；到宋仁宗時，建立了祭天的建築，並設置了「靈星門」。後因門多為木製，進而改為「欞星門」。將這種祭天的建築物，放到文廟等地，足見其尊崇程度。

圖 107　衡門（光棍大門）

63 古代糧倉是什麼樣的建築？

　　中國古代糧倉的種類是很多的。從漢代開始已建設糧倉，後逐步拆改。這是在特殊情況下發放糧食用的，如"豐圖義倉"，這座存放糧食的"義倉"是清末閻敬銘等所建。

　　"義倉"位於渭南地區大荔縣東17公里朝邑鎮（原朝邑縣）南寨村塬上。"義倉"西邊還有閻公祠。"義倉"和閻公祠四周有土築牆圍繞，合為一組建築群，北面正對朝邑東嶽廟。所以，"義倉"是一組大型四合院，四壁外牆是用磚砌成的城牆，東西總長約130米，南北寬約80米，高約8米。城牆底部厚13.5米，頂部厚13米，有明顯的收分。南面城牆上有垛口，共計62個。南城牆中心兩側設東、西券門兩個，北面城牆中部建有望樓，城牆平頂，四面環道，行走方便，又可防衛。為及時排雨水，城牆每隔16米或21米設有一個排水道，利用間隔牆牆頂設計，伸出城牆達3米多，全倉共有排水道10個。倉房全部是利用牆體預留的室面，內部砌券頂。南牆倉房14間，北牆倉房20間，東西牆倉房各為12間，總共58間，包括兩個門洞共60間。倉房間大小不一，南面進深較淺，但是大部分倉房面積為50平方米（寬4米，長12.5米），倉門前有3米深的簷廊。倉門為券門，門檻為石製，高0.5米，厚0.6米。室內地

平比外邊高，對面牆上均開通風用的拱券小窗。平均每間倉房可存糧7.5萬公斤，這樣便於通風乾燥，糧食可存放十幾年不壞。“義倉”全部採取磚砌結構，建築佈局非常巧妙，利用城牆牆體作為倉房，節省了材料。中間有一個大院子可供平日曬糧用。這個“義倉”的設計做到了防火、防水、通風，採光較好，目前保存完好，可以供遊人參觀。這足以說明中國古代工匠的聰明與智慧。

中國早期的糧倉也是早期的學校——據考證，帝堯時期的米廩既是儲存糧食的倉庫，又是老者頤養天年的場所，還是早期學校（“庠”）的雛形。那個時候，為了使老者不愁食物，帝堯特地將他們安置在了糧倉。這些老者都是歷盡世事而有經驗的人，平時沒有太多雜事。便將小孩子召集起來，請這些老者給予管教，傳授經驗知識。這樣，糧倉又有了養老和學校的功用。

圖 108　陝西豐圖義倉平面圖

圖 109　四川彭縣出土漢糧倉

圖 110　陝西豐圖（朝邑）義倉

64 會館建築有什麼特色？

會館，實際是同鄉會辦公的地點。大的會館有住房，有講學的地方，也有開會與吃飯的地方，如同現在各機關的招待所。在封建社會，沒有官方招待所，只有旅店，旅店住一夜費用比較多，而且十分不安全。因此，各省、市建立同鄉會，創辦會館，給本省市進京辦事的人員或學生提供食宿等，十分方便。

會館中設一個紀念館，紀念本鄉本土的名人，使子弟不忘鄉土。例如，山西會館做關雲長的紀念館，河南會館做岳飛紀念館，安徽會館紀念曹操。同時，在會館中還設計一座會堂，用以講學、報告、集會等，還建一些宿舍。

會館到處都有，遍及全國。建築式樣與四合院的房屋式樣相同。

中華人民共和國成立後，解散同鄉會，會館隨之而解體，其房屋也被改造為其他用途的建築，如辦工廠、住居民等。如今，大部分會館已沒有蹤影。

目前，在北京還保留數處會館，外地會館也有一些，但是沒有過去那麼多了。例如，北京的安徽會館、湖廣會館尚保存完好。

北正院（廊院）

東跨院

前正院（廊院）

大戲台

辦公室（董事會）

大戲廳

圖 111　北京安徽會館平面圖

65 湖南的嶽麓書院情況如何？

嶽麓書院是宋代四大書院之一，建在長沙湘江西岸的嶽麓山下，經過千餘年來的變遷，始終保持"嶽麓書院"這個原名以及原有的一定規模，是歷史上遺留下來的一個文化名跡。

在封建社會初期，沒有學校，只有書院。書院如同一所大學校，集中了文人學士在這裏講學。書院自唐明皇時代建造麗正書院開始發展起來。到了宋代，四大書院已是赫赫有名了。元代書院更加普遍，各州都要設立書院，用以發展文化。到明清時期除維修舊有的書院以外，又重新建立了不少書院，直到清朝末期大量開辦學校後，書院才逐步解體關門了。

凡是書院建築，都分為以下三大部分：

一是講學部分，有講堂、齋舍，以講堂為中心；

二是藏書的地方，如藏書樓；

三是祀神的地方，如文廟、文昌閣等專祠。

嶽麓書院自北宋時期建立以來，經過元、明、清三個朝代改建，如今的建築已經不是原來的面貌，總面積尚有6000平方米。用一條中軸線貫穿全院主體建築。在主院，從前至後有大門、前庭、正殿、後殿、書樓、文昌閣，西部軸線上為文廟。

嶽麓書院做屋宇式大門三間，兩端為粉白牆，門前帶廊

子，門額上書四個大字——"嶽麓書院"。前院亦即前庭，
有東西教學齋各八間；正殿名叫"忠孝廉節"堂，共九間；
堂後建立文昌閣，閣為兩層。文昌閣供奉的帝君名為"梓潼
帝君"，本姓張，名亞子，常居住在四川七曲山，生前獨自學
習，有一定道學，死後人們為他立廟。唐宋時期皇帝封他為
"英顯王"。道家認為梓潼帝君掌握文昌府之事，擇人間祿
籍，大權在握，而普天之下的學校常在其中祠祀文昌帝君，期
望多出人才，所以書院、學校建立文昌閣。每年農曆二月初三
為文昌帝君生辰，學校組織祭祀。書樓為方形，為藏書之用，
舊時不叫圖書館而叫"書樓"，凡是書院都有書樓。

　　另外，在跨院曾建有文廟，專祀孔聖人。大成門面闊三
間，東西廊房各面闊五間；大成殿面闊五間，前有泮池。書
院、文廟與城鎮裏其他廟的建制大體相同。書院建有文廟。長
沙嶽麓書院為全國最大的書院。

圖 112　湖南嶽麓書院

圖 113　北京金台書院總體圖

五

結構裝飾

66 古建築中的斗拱有何作用？

斗拱，是中國古代建築上的一種構件，主要用於木結構，是在木結構影響下產生的。先民們從大樹的樹杈受到啟發，於是在房屋立柱上做"叉手"，做"叉手"時又在樹的影響下開始支撐橫木，因此在變體結構產生的影響下，產生出斗拱，越發展越複雜。今天在許多有名的建築、重要的建築上仍應用斗拱。

斗拱主要起在立柱之外再承擔力量的作用，這是運用了力學的原理。我們做屋頂，要使屋簷的前後伸出很多，所以要在簷下用斗拱來承擔，使其越伸長越理想，但是簷下不能加立柱，"斗拱"就是在這種情況下產生出來的。

斗拱由小到大，由簡單到煩瑣，由少到多，由粗糙到細緻，由沒有花紋到帶花紋，由一跳到兩跳到三跳乃至七跳，由伸出的簷子短而到伸出的搪子長度決定大小，由承重功能到裝飾功能，由一般結構到具有民族特色的裝飾題材，經歷了漫長的演變發展過程。

中國古代建築在增強整體性的同時，突出對地震力的消解，具有較強的抗震功效，其中的斗拱和榫卯在一定意義上甚至起到了關鍵性的作用。

斗拱本身不僅具有"減震器"的作用，而且水平連接起來的斗拱層還能夠形成一個整體，將地震力傳遞給有抗震能力的

柱子，大大提高了整體結構的安全性。我們祖先早在7000年前就開始使用榫卯，使建築在不使用釘子的情況下相互連接，整體建築構架因此形成特殊的柔性結構體，不但可以承受較大的負荷，而且允許產生一定的變形。當地震力作用時，建築結構便通過變形吸收一定的地震能量，減少了對建築物的破壞。天津薊縣的觀音閣（唐代）和山西應縣的木塔（遼代）等木結構建築，雖經多次地震卻依然屹立不倒，主要就是歸功於斗拱和榫卯的巧妙設計。

斗拱達到成熟狀態之後，一般運用在重要的殿宇上。例如，越是規模大、豪華的宮殿建築、佛殿建築、神殿建築、園林殿閣建築，越多運用斗拱。一個好的木匠師傅，能做出幾十種斗拱，盡力使之變化，以符合當時主人的要求。

一般平民、老百姓的房子上不能用斗拱，第一，用不起，沒有那麼多的木料；第二，老百姓的房子沒有那麼豪華，根本就不需要。過去統治者規定，凡是皇宮、宮廷建築才可以用斗拱，平民百姓建築房屋都不能用斗拱。只有王府大宅可以略用，但是主要的是用在皇家建築、裝飾建築、佛寺建築、神祠建築等重要建築上。

斗拱的變化隨著時代發生變化，在每個時代都有不同的風格，因而，我們在研究過程中，可以用斗拱的式樣及做法，作為判斷各地古建築年代的標準之一。清代官式建築，凡是大式建築都用斗拱，小式建築就不用斗拱。斗拱這一構件是中國古代建築中特有的，是外國沒有的。

圖 114　外簷鋪作雙杪斗拱橫剖面圖

圖 115　山西洪洞廣勝寺上寺轉角斗拱

67 中國古建築有哪些特殊建造式樣？

中國古建築中有升起、卷剎、側腳、弧身及傾壁等，都是中國古建築的幾項特殊做法，也可以說是特徵或手法之一。

升起。平直的簷子過於呆板、死硬，看起來不舒服，因此，在設計與施工外簷部位時，就使兩端向上挑出少許，使平直的簷子出現一種曲線。這樣一來使人們觀之有一種柔和的感覺，這叫"簷子升起"、"簷角升起"，也叫"簷口升起"。

卷剎。將圓而平的柱頭棱角砍去，成為圓和的形狀，也叫作"剎柱頭"。當木柱要做成梭柱時，也做出圓和的卷剎，這個部位叫作"柱頭卷剎"。

側腳。一座房屋的牆壁，砌成由下向上的直線，叫"直壁"，直壁過高，感覺不穩定，所以做成向內傾斜的斜坡，給人十分穩定的感覺。這種穩定的斜壁就叫"側腳"。

弧身。一座房屋，如三間或五開間，前端外壁（外簷）應該是直線的，如做"弧身式樣"時，就出現如同前邊直線改為曲線。這一樣式的做法始於唐代，流傳到明代。今天在新的公共建築大樓中常常出現"弧身式樣"，大家不了解它的來歷，說是仿效西方摩登式樣，其實不然，中國1000多年前，就已在

建築上運用了這種手法。

傾壁。中國古代房屋常常將一個直壁體做成向外傾斜的壁面，這是一種表現手法，使呆板的建築有所變化。但是，傾壁的傾斜角度是有一定限度的，一般為15至20度，不然牆壁會倒塌的。這樣做法給人一種體形的變化，看起來也很舒服。這種做法從漢代開始至今已有2000多年的歷史，在中國古代各個時期的建築上常常出現。我們應不忘祖業，把它總結出來並在新的建築上應用，既要表現時代性，又要體現中華民族的建築特色，從而達到二者的完美結合。試觀今天外國新建築中也常常出現這一手法，這也許是人們的共識，也可能是仿效中國的。

除此之外，還有後部處理方法，但沒有確切的詞語表示，有物件而沒有名稱。這個問題在調查古建築時也常常出現，最主要的是古代建築專業書甚少，當時不能一一記錄下來。

側腳牆面→

殿頂曲線曲面

"弧身"式樣

圖 116　橫向民居之式樣側腳牆面　"弧身"式樣殿頂曲線曲面

圖 117　清式佛殿

1. 大角架	6. 地栿	11. 柱頭鋪作	16. 腰串	21. 角獸	24. 正脊升起
2. 子角樑	7. 格身板柱	12. 闌額	17. 心柱	22. 角柱	25. 簷角升起
3. 拱眼壁	8. 壓闌石	13. 耍頭	18. 踏道	23. 角石	26. 柱頭卷剎
4. 補間鋪作	9. 柱礎	14. 額	19. 副子		
5. 直櫺窗	10. 板門	15. 立頰	20. 石地獄		

68 塔是如何施工的？

中國古代建築，包括古塔、城牆在內，全都用腳手架施工。腳手架發展很早，在戰國時期建設土牆的城牆時即用腳手架。從河南一些古城牆中可以看出古代建築的腳手架的痕跡，在一些牆體中尚保存著腳手架插杆洞眼，洞眼裏存有木杆的遺留物，而洞眼距離就是杆距，正好如同人體的高度，這樣，在架子上施跳板，板上供人行走施工、運料等。古代城牆、土牆（包括萬里長城），全都用插杆腳手架施工，這是根據牆壁上的洞眼分析出來的。

至於平房、樓閣、佛殿、大堂、經堂等大型殿堂的施工也都用腳手架，但這種腳手架為頂杆式腳手架。腳手架用在屋簷施工時，架子本身再綁紮外插杆，外挑杆，杆子隨牆往上插，這樣才能對屋簷頂予以施工。

關於中國古代的磚石塔，高度一般在30多米，最高的達到80米，對這樣高度的塔進行施工，仍靠腳手架施工。因為在磚塔的塔身上都有方形洞眼，大小在10厘米×15厘米左右，洞眼遍佈塔身，每層每面四個或六個，磚塔修建完畢時，將洞眼用磚塞住，而砌體磚與堵塞磚，不是一個整體，時間一久，這個堵塞磚必然脫落，因而露出原來的插杆洞眼。我們根據插杆洞

眼來分析腳手架的結構方法，完全可以推測出原來施工時腳手架的圖樣。

修塔的腳手架分為兩種：一種為插杆單排式。每面的立杆只有一排，一頭綁入插杆，另一端插入洞眼，這樣就能固定了，層層都是如此。另外一種為頂杆式。不過，頂杆式的腳手架要使用雙排立杆，一排貼於牆壁表面，一排獨立，這樣也可以施工。

過去有人講，高塔施工採用堆土法。建一層塔，堆一層土，建造13層塔，就堆土13層，如建52米的高塔，那麼要堆52米長寬高的土台，試想，塔建成時，再剷去土，這要有25萬立方米的土，去何處找？又如何運輸？這種建塔方式是沒有根據的。

在大的佛殿內部再建塔，也可以說是房子裏的塔，叫作"內塔"。浙江寧波天童寺阿育王大殿之內確有阿育王塔（舍利塔）來供奉舍利，表示對塔的尊敬，也可以說是對佛的尊敬，所以將塔建於殿內。五台山、九華山寺院均有這種情況，在大雄寶殿裏再做木結構佛塔，這也是有很多的例子的。在建築之中再做建築，是表示對佛的一種真誠敬仰，這在建築上名曰"佛道帳"，宋代的一部建築專著《營造法式》中就有這項內容。佛道帳是用木結構做出來的，安裝在大雄寶殿裏，這樣就對佛的敬仰更加隆重與尊重，從而達到進一步敬佛、禮佛的方式。其實就是用木材經過能工巧匠做出的小型建築，把它安放在佛殿裏。

　　還有佛殿裏再建造小型佛殿，小型樓閣一至三座或一至七座，如河北應縣淨土寺的大雄寶殿建造的天宮樓閣，有正殿、配殿、廊子等，都做得十分華麗。中國的佛寺、廟宇常常這樣做，這叫作"殿內塔"、"殿內龕"、"殿內仙山樓閣"等。而有的寺廟大殿之中還做塑壁鼇山，其中山水樹木、亭台樓閣及各種房屋甚多。

圖 118　塔身插竿洞眼

圖 119　古塔腳手架

69 唐代的木結構建築目前是什麼狀況？

中國現在遺留的唐代木結構建築僅有四處。

第一處，南禪寺。在山西五台縣陽白鄉李家莊村，有一座"南禪寺正殿"，建於唐建中三年（782年）。它是山區中的一座小型佛殿，平面、廣深各三間，單簷歇山頂，主要構架及斗拱全部都是唐代原物，其餘房屋不是唐代的。大殿殘破狀況嚴重，國家文物局發現之後及時維修，按原料修繕，能不動的材料就不動，盡量保持原樣、原材料，這座大殿規模還不算太大，但是木構樑架做得極為適宜，用料尺度、大小規模均為精巧構造，這是唐代原物。

第二處，佛光寺東大殿。此殿在山西五台山豆村鎮，當年佛光寺規制更完整，至今還保持原來式樣與面貌。東大殿是唐代建築，右側的文殊殿是金代所建。唐代佛光寺東大殿面闊七間，進深十架椽，單層歇山頂，沒有廊簷，柱子宏偉，斗拱碩大，出簷深遠，內部佈局為金箱斗底槽式樣，實際是用兩圈柱子，上部樑架做得極其複雜，椽、木擦、異形拱、駝峰等都簡練大方，這些都是唐代原物。雖經數次整修，主體建築均按原樣未做改變，這是唐大中十一年（857年）的作品，至今有1100多年歷史，木料猶新，沒有填補與修改，唐代原物能夠保

存得這樣完好，是非常寶貴的。

　　第三處，五龍廟。地處山西南部芮城縣城以北一個不太大的院子，其中正殿（五龍廟）三間，其餘房屋均為唐代晚期修建的，唯獨有一座小殿沒有平棋也不做藻井，做的是徹上明造（一種室內頂部做法，天花板不做裝飾，讓屋頂樑架結構完全暴露，也稱"徹上露明造"），一進入殿內即看見木構樑架，材料整齊，尺度精確，做法古樸而優美，一看即知這與明清時代建築沒有共同之點。這也是唐代較典型的建築。

　　第四處，大雲院。在山西晉東南平順縣，也造有三間正殿，該殿開始鑒定為五代時期，後來在維修時，經過詳細勘察方知是唐代建築，結構特點明顯。總的來看，唐代木結構建築遺留就這麼多，僅在五台山附近就有兩座唐代的殿，從中可知唐代木構建築之式樣及其特點。這些唐代木結構的建築，距今已有1000多年了，能保存下來十分不易。當年唐代版圖大，建築數量多，那麼為什麼都保存不到今天？其中最主要的一個原因是戰爭頻繁，損壞多，無法保存；其次是長江以南氣候潮濕，木結構建築易於腐蝕，很快就破壞了，因此木結構建築不易保持更多的年代。

圖 120　山西五台縣南禪寺大殿

圖 121　山西五台縣南禪寺大殿樑架

圖 122　山西五台山佛光寺大殿立面圖

0　　5　　10 m

圖 123　山西五台山佛光寺大殿平面圖

圖 124　山西五台山佛光寺大殿剖面圖

圖 125　山西芮城五龍廟

圖 126　山西平順大雲院

70 元代的木結構建築在什麼地方最多？

在陝西韓城，至今保存有30多座元代建築。這是一個重要發現，說明中國古代建築十分豐富。中國有名的元代木結構建築是山西芮城永樂宮、洪洞廣勝寺，雖然韓城元代建築規模沒有那樣大，但其做法、式樣與尺度都有特色。

韓城元代木結構建築從構造特徵來分析，分為傳統式和大額式兩種類型。

傳統式樑架結構方法，主要是根據唐宋兩代的木結構建築的結構式樣而建的，代代相傳且不斷發展，而元代傳統式樑架結構卻沒有多少創新，也沒採用新的結構方法。

大額式樑架結構方法，是元代木結構樑架中大量採用的一種結構方法，是元代創造出來的一種新的形式。大額就是在一座殿宇裏按面闊方向縱向架設的一根粗壯的大圓木，實際就是一棵大樹幹，用它來承擔上部樑架的一切重量。宋《營造法式》中記述結構有＂簷額＂和＂內額＂的制度，但是在宋代建築實物中，還未發現這種例子。這種簷額和內額我們統稱為大額式。大額式的做法，除遼、金可見孤例外，大量建設在元代。它是元代木結構建築的一種新方法。這種方法在山西地區有五種不同的式樣，韓城則只見前簷架設大額的方法。

前簷架設大額的做法是在前簷處不使用普拍枋（平板
枋），不使用闌額，而用一根粗大的圓形木樑，順著房屋的長
度架設在簷下，下部支撐木柱，非常簡潔，上部排列斗拱。採
用這種方法可使簷下平柱向左右移動，不受間架位置的限制，
或者減去不必要的平柱。大額上排列斗拱自由，也不受固定位
置的限制。在外觀上有一條粗壯的簷額橫亙在柱頭之上，使殿
宇建築更顯得宏偉壯觀。

配合大額的做法還常使用綽幕枋（雀替），它與大額不可
分離，把它放在大額下面與大額緊密相連，特別是在大額與柱
頭相交處必然使用它。使用綽幕枋的主要作用是補充大額的抗
壓力，同時，用它增強大額與柱頭連接點處的抗剪應力，因而
綽幕枋是過渡力量的一個構件。

另外，山西臨汾還有一些戲台也為元代建築。

圖 127　陝西扶風元代木結構大殿 "大額式結構"

71 中國古代為什麼很少蓋樓房和木板屋？

中國古代建造房屋以木結構為主體，木結構也能蓋數層，但因木結構構造不堅固，到一定的時間房屋即腐爛，因而用木結構來建造樓房十分不易。公共建築為什麼極少建成高樓呢？最主要的原因是沒有承重構件。例如，古代建造佛塔、文峰塔等高層建築時，因為其平面的面積小，間距承重最多是6至8米，這樣間距一方面可以用木樑來承重，另一方面也可以用磚做承重層。又如，八角疊樑井、六角或八角攢尖頂、筒券頂、穹隆式，用這些方法來解決樓板承重問題，可以建造多層，其高度甚至可以達到13層，有70至85米，但只能在小面積的情況下才能蓋出多層建築。如果是建造一所較大的空間，或者大跨度的建築，是辦不到的，主要是沒有承重樑材，中國早年承重材料沒有過關，就不可能建設大面積的高層建築。如果早年就有鋼筋混凝土之類的樑的話，很早就建高樓大廈了。

因此，中國古代不建高樓最主要的原因，就是沒有大跨度的材料，至於地震，並非主要原因。

中國古代建築，是以木結構建築為主流向前發展的，但建築過程中並不全部使用木材，而只在其中的木構架（柱、樑柱、屋頂以及門窗用木材）上使用，還要大量地用到磚牆，構成磚木結合的建築。一座房屋也不是全部用木板做成的，內外

牆壁用木板是很少的，其中只有內部隔牆用木板，其他各種牆面全部用磚做。

中國的民間居住房屋之所以不單獨用木板材料來做，是因為使用木板做房屋不防寒、不防熱、不堅固，易於腐爛——用木板做房屋只是一時之計，不會建成永久性建築。

清朝末期，因為吉林地區有長白山原始森林，所以在建築房屋時常常用木板，如木板大門、木板雨搭、木板影壁、木板外圍院牆、木板廊子，甚至大街上的臭水溝（下水道）等也是用木板做的，成為“木板世界”。結果這些為一時之需而搭建的房屋，不到三十年全部腐爛，歪斜倒塌，所以到後來全部拆除了。用木板做房屋是經不起大自然的風霜雨雪的侵襲的。

此外，還有一些小建築也是用木板做的，如大房屋的一些附屬建築，農村裏的小倉庫，為了臨時應用，都用木板做成小屋。長江以南的民居建築，盡量不砌磚牆，而用木板外牆，但是只限定在前簷部位。前簷之裝修全用木板，表面用木板做成許多花紋。古代佛寺、廟宇等一些建築，在前簷部位也用木板做成木裝修，如障日板以及大片的木板裝修。障日板就是將木板板縫對接，在板縫之處再壓上一個木板，既擋縫，又堅固美觀，這種做法在大佛殿前簷部位可大面積使用。此外，在門窗上部及門窗之兩旁，也用木板來作為隔擋壁體，用北方官話講就是“高照眼籠板”。在佛殿及廟宇裏的佛像、神龕及比較大型的木建築都使用木板，唐宋以來十分流行而普遍。北宋建築專著《營造法式》中，把這種房屋稱為“佛道小帳”，實際上就是木板房屋。

72 古建築的屋頂式樣有哪些？

一座建築都分為三部分：一曰"屋基"或"殿基"；二曰"屋身"或"殿身"；三曰"屋頂"或"殿頂"。屋頂也好，殿頂也好，都是房屋的一個部分。為了使雨水順流，不使屋頂存水漏雨，所以做尖頂，即雙坡頂。這樣的屋頂落上雨水之後，水馬上會從房屋頂部流下，不會滲漏到房子裏邊去，可以保證人們生活的安全，延長房屋的壽命，這種屋頂通稱為坡頂。

坡頂房屋能使房屋增加高度，從外觀上給人以高大宏偉的感覺，特別是如果做得精巧，會使房屋更加美觀。

中國古代房屋的屋頂特別大，也特別重，因為中國的房屋多是殿閣樓台，都用粗壯的木料來蓋房子，這樣才能堅固耐久，在屋架頂端再加上一定的重量，房屋結構才能扛得住，也更加安全、堅固，這是中國房屋建築都做大屋頂的主要原因。

中國古代社會等級森嚴，古建築的屋頂樣式也分別代表一定的等級。

等級最高的是廡殿頂，它的前後左右共有四個坡面，一共交出五道脊，所以又稱五脊殿。這種屋頂只有皇宮的朝儀大殿、太廟正殿或建的寺、廟才能使用。

其次是歇山頂，前後左右也是四個坡面，左右坡面上又各有一個垂直面，所以交出九道脊，又稱九脊殿或漢殿、曹殿。這種屋頂多用在體量較大的建築上。

再次一級的有懸山頂（前後共兩個坡面，左右兩端挑出山牆外）、硬山頂（前後兩個坡面，左右兩端不挑出山牆，按清朝時的規定，六品以下官吏及平民只能用懸山頂或硬山頂）、卷棚頂（又名元寶頂，外形很像懸山頂和硬山頂，只是沒有明顯的正脊）、攢尖頂（所有坡面交出的脊均攢於一點）。

另外，中國的屋頂簡單區分，有單坡頂、雙坡頂、四坡頂、廡殿頂、歇山頂、八角攢尖頂、扇面頂、圓頂、四面歇山頂，以及勾連搭式頂。單坡頂，用於民間的一般房屋，單坡一面高，一面低，使水流方便。雙坡頂，即尖頂，屋頂水向兩邊流，一般民房、四合院都做這樣的屋頂。雙坡頂的房屋十分普遍。盝頂是小庇簷式屋頂，基本是平頂房屋，在女兒牆上做一個屋頂，使人們從外觀上看不是單純平頂，很多平矮的屋頂都採用這種做法。元代宮廷裏皇帝喜歡盝頂房屋，因此在元大都（北京前身）裏做盝頂的房屋相當多，一直影響到明清時代。在吉林扶餘縣境內民屋也做盝頂房，當地鄉民們都叫它為“虎頭房”。

廡殿頂　　　　　　　　　　歇山頂

懸山頂　　　　　　　　　　硬山頂

卷棚頂　　　　　　　　　　攢尖頂

圖 128　中國古代屋頂部分式樣

圖 129　吉林扶餘虎頭房外觀

73 屋頂的構造方式有哪些？

中國古代建築做屋頂是十分普遍的，總體來看，做平頂房屋還是比較少的。屋頂在屋子的牆壁上高出來，主要是用屋架來支頂。屋架分為三種不同的式樣，即北方的房屋以樑柱式屋架為結構體，南方的房屋則用穿斗式屋架為主，也有的地方用混合式。

中國房屋的屋架坡度在35至45度，一般都是這個標準，不像美國房屋的屋頂坡度由20至70度不等。無論哪一種屋架式樣，都在屋架之頂用檁木順搭，檁木上掛椽子，一般檁木直徑比較大，在6至10厘米。在檁木上釘屋面板、望板，板子厚度有2至5厘米，板上抹大泥，泥土厚度為15至35厘米，有的房屋做45厘米，泥上再鋪瓦。屋頂轉角部位及頂部折角部位則要做屋脊，都用青瓦，嚴絲合縫，以抗雨水。這是屋頂的基本構造方式。

至於簷部，分為挑簷、防火簷兩種式樣：

挑簷，將椽木加長，向外伸出，伸出多少要根據設計決定；

防火簷，即將椽木不伸出外牆口面，用磚砌疊樑式，逐層向外伸出，全與屋頂交合於一起，把木樑椽木等包於內部，這

種防火簷的防火效果非常好。

　　屋頂用瓦，在當時是進步的、文明的、普遍的做法。還有在山區、林區的一些房屋，採用木板瓦，即方形木板，一塊搭一塊，用以防雨。吉林長白山井幹式房屋的瓦就是這個樣子。有的山區石片特別多，所以蓋房子即用石片作瓦，這就更堅固、耐久，更防雨水了。

　　中國的古代建築以木結構為主體，於是柱網林立，為了使大空間內部沒有柱子或減少立柱，也想盡了辦法，實行減柱法，創造移柱法，用大額的架空方式、勾連塔結構等進行試驗，仍然解決不了，所以又採用大穹隆，才能做出大的空間。例如，新疆維吾爾自治區土質密實，堅固異常，人們常常做出直徑比較大的穹隆構成大的空間。又如，在吐魯番唐高昌故城有一處非常大的土穹隆，直徑為16米，全部用土做成，非常壯觀。再如，香妃瑪扎也是一個地上穹隆，用土做成。其他如伊斯蘭教清真寺及瑪扎也做比較大的穹隆頂。

　　除此之外，還有土窯洞，也做出大的直徑筒券頂、穹隆頂。如在甘肅省隴東地區靈台縣的土窯洞為人工挖出來的，內部可以放置300輛三輪車，大約有1500平方米。製作穹隆頂始於漢代。有人說穹隆頂是從西方傳來的，其實不然，中國人很早以前就會做，至今已有數千年的歷史。在建築方面，西方人會做的，東方人也會做，並非什麼都是學西方的，有很多方面是東西方不約而同產生的。因為社會的發展，人們的思維方式有相同的方面，從不懂到懂，從不會用到會用，從不會做到會

做，是一個發展的過程。現代建築用鋼架或鋼筋混凝土建造出大的穹隆頂，大薄殼體，都是受到古代大型穹隆頂的啟發，逐步發展與建造而成的。

中國南方的建築設計更加合理，不僅做工精細，施工質量也高。還常常在公共的廟宇、佛寺、園林廳堂中做出重頂，一層是軒頂，另一層是屋頂。例如，一座廳堂，前廊子從下向上看，是斜簷頂，不美觀，沒有藝術性，所以下邊都加一層軒頂，屋內各間也如此。北方的殿宇按間計算，三間或五間。一般南方的房屋廊子都要起一個名，叫"某某軒"。

這樣，從殿宇內部向上看去，一軒接一軒非常對稱、整齊，特別是屋架的排列，都是一樣的，上部樑架之草架也都是一樣的。

軒，按江蘇蘇州的叫法有"廳軒"、"抬頭軒"、"廊軒"、"鶴脛軒"、"船篷軒"、"副簷軒"、"三界迴頂軒"等。做軒還有一個優點，凡是軒廳內部的樑架均用好料，精工細做，都是徹上明造，人們抬頭就可以望見，所以必須要好看、美觀。軒頂上的樑架即為"草架"，人們看不見，可以不用好料也不必雕刻，只起到架起屋頂、防雨防水的功能，所以稱為"草架"。在草架頂部做望磚、鋪瓦，這是正規的做法。這種軒頂，一般用於南方的木構殿閣，尤其是在蘇州、杭州等地非常普遍，但是在北方沒有這種軒頂的做法。

74 古建築的屋頂為什麼會有凹曲面？

根據構造的方式，屋頂本來是橫平豎直的幾何形，都是直線的。但是中國的宮殿、廟寺、佛寺等的主要殿閣，屋頂都做出曲線，就連四合院平房，屋頂也多多少少帶有曲線。這是中國古代建築藝術的一個特點。

曲線當然比直線美，在房屋上運用曲線，能達到增加建築美觀的效果。例如，"簷平脊正"是對建築的要求，而裝飾藝術則在這個基礎上開始運用。簷宇的線條應該是筆直的，但若做起兩端必然運用曲線使它翹起，構成一種曲線美；屋脊本來也是又平又直，但是運用曲線的結果，是將兩端也盡量升起，翹起來，成為曲線美；廡殿頂和歇山式頂四個面的轉角脊，也做出曲線，構成所謂"推山"；在屋面雙坡或四坡本來也是應當做得平而且直，但實際上這些都運用了曲面，將平直的坡度做成曲坡屋頂的四個角，還運用曲線，將四個角盡力向上翹起，構成曲坡翹角。

總的來看，這樣做可使一座房屋顯得輕快而美觀，柔和，有韻律感，不僅生動活潑、美觀大方，而且還可以表現出很強的藝術性。同樣，如果用一個直角的房屋來對比，就會覺得直角的房屋既生硬又呆板，沒有什麼美可言。

善於運用曲線達到美的效果，是中國古代建築的特點之

一。除此之外，曲線還表現在圓柱、斗拱、樑枋、墩柱、彩畫、壁畫等方面。所以說，中國古代建築是一門藝術性很強的學問。如果單純用直線條，或單純用曲線條，都會存在一定的缺憾，只有二者互相結合，互相表現，才是成功的。中國古代建築上的曲線美，對曲線之運用是大膽的，哪個國家也比不上。

　　"鉤心鬥角"一詞最早是用來形容建築的。中國古代建築簷角高高翹起，諸角直指宮室的中心，叫作"鉤心"，所謂"心"即宮室的中心；諸角彼此相向，像戈相鬥，叫作"鬥角"。原出唐代杜牧《阿房宮賦》："五步一樓，十步一閣，廊腰縵迴，簷牙高啄。各抱地勢，鉤心鬥角。"清代吳楚材、吳調侯注："或樓或閣，各因地勢而環抱其間。屋心聚處如鉤，屋角相湊若鬥。"其本意指宮室建築內外結構精巧嚴整，後來才漸漸衍生出各用心機、明爭暗鬥的意思來。

75 平頂房屋是怎樣做的？

中國古代建築以尖屋頂為主，佔80%。平頂房屋以喇嘛寺院的建築為最多，除此而外，則多見於民居。喇嘛教是中國佛教的一支，它從西藏開始，影響青海、甘肅、寧夏、內蒙古、山西北半部、北京、河北及東北三省。在這些地區都有喇嘛廟，而且在大的喇嘛教寺建築中出現許多平頂式的殿宇，式樣仿照漢代建築，在平屋頂上中心部位再凸出一個閣樓，建造一個尖屋頂。而其他各部位全部做成平頂。

在民間居住房屋當中，由於北方雨量少，也做成平頂，風力大的地方也喜歡做平頂。如河北從邯鄲經石家莊、保定一直到冀東地區，遼寧錦州、黑山、瀋陽以西至白城子等一帶全部做平頂。另外，在寧夏，大部分房屋也做平頂，如銀川全城房屋都是平頂，甘肅、青海、新疆地區的平頂房屋甚多。平頂房屋有的做女兒牆將平頂擋住，有的地方平頂伸出為簷，說是"平頂"卻沒有真正平的，多少都有些坡度，以利排流雨水。

中國的古代平頂房屋以北方居多，北方雨水較少，所以適合做平頂。不過平頂房屋不甚美觀，特別是外觀沒有什麼變化，顯得有些呆板。平頂房屋能夠節省材料，從而節省造價，比尖屋頂要便宜多了。吉林西部地區的廣大城鄉，鹼性特別

大，種地不生長作物，當地人用這樣的鹼土來造房屋，人們稱
為 "鹼土平頂平房"。屋頂上的泥土均用鹼土，用鹼土可以防
水。新疆許多地區都比較乾旱，風沙甚大，而且雨水稀少，
所以許多地方建設房屋時都做平頂，用黃土抹頂。黃土堅固密
實，雨水沖上去，土不流失，據了解這種土具有黏性，可以防
雨水。

關於平頂房屋屋頂的做法，各地不同，做法也有很大的區
別。現在將一般做法介紹如下：

一座房屋，將檁木架上之後鋪平椽，椽木上再鋪望板，
上部堆砌大泥25至30厘米厚，待略乾之後拍實。望板用柳條
者，砸雜土，待乾後抹細泥加白灰，拍實；望板用劈柴者，鋪
土坯，坯上再抹泥；望板用竹束者，仍然堆砌大泥20至30厘米
厚；望板用板條者，其上可鋪鹼土，砸實，打平，抹細泥。總
之式樣很多。

76 為什麼建造「藻井」？

天棚中心部分向上凸出，在建築術語中叫作"藻井"。藻井是中國古代建築中最重要的一種具有裝飾功能的做法。天棚在古代建築中叫作"平棋"，是平的，把房屋內部樑架部分的閣樓用天棚遮擋住，使屋內空間方整（如在寺廟）。人們在這個空間活動，拜佛或供奉佛像時，供佛的局部天棚上方高度不夠，佛像頭部上面的空間過小，顯得壓抑，在這個局限的部位處，若將天棚自水平面再向上凸起，凸出的部分，就叫作藻井。一般來看，大的佛殿中主體佛像部位都要做藻井，這樣顯得佛像更加莊嚴。從另一個意義上說，屋頂閣樓這個大的空間，如果不去利用，就白白地浪費掉了。做成藻井，也使佛的頂部不再壓抑了。

藻井多用於宗教或皇家的建築之中。明代以後，藻井的構造和樣式有了較大的發展，除規模增大以外，頂心使用了象徵天國的明鏡，周圍配置蓮瓣，中心繪有雲龍圖案。到清代，這一裝飾為一團生動的蟠龍所取代，並成為流行的式樣，藻井也因此被命名為"龍井"。

古人對藻井大做文章，進行裝飾、美化。一般都用木材，採取木結構的方式做出方形、圓形、八角形，以不同層次向上

凸出，每一層的邊沿處都做出斗拱，並做成木構建築的真實式樣，做得極其精細，斗拱承托樑枋，再支撐拱頂，最中心部位的垂蓮柱為二龍戲珠，圖案極為豐富。

我們現在舉出中國的佛寺大殿中藻井的真實例證：

第一為**河北承德普樂寺旭光閣大殿**，做正圓形藻井，向上凸出達3米。第一圈十分精美；第二圈砌到斗拱；第三圈做出寬約1米的平棊，分出方格；第四圈、第五圈均做斗拱，與第二圈斗拱相同；第六圈為藻井的頂部，做出二龍戲珠，龍為蟠龍。數個藻井直徑大約10米，十分龐大，全部貼金，為金色藻井，非常豪華。

第二為**北京雍和宮萬福閣**，在閣內彌勒佛頭部向上做出一個大方形藻井。向上凸入三折：第一折為仰蓮佛像，上部用斗拱承擔；第二折做平棊；第三折用斗拱支撐；最頂部為八角形圖案。使彌勒佛像自胸部即進入藻井中，閣內光線較暗，有意造出神秘的氣氛，使彌勒佛更加嚴肅，顯示其神威。

第三為**山西芮城永樂宮三清殿**。藻井做大方形，向上共凸進三層：第一層為斗拱層，每朵斗拱做出外拱四跳，四周交圈；第二層為八角形，在每個角內再用斗拱會合，每朵五跳；第三層做圓形，再劃分十條斜樑支撐，在十條斜樑底面全部做斗拱，一直交到中心部位——藻井頂部，再雕塑出二龍戲珠。

第四為**山西應縣淨土寺大雄寶殿**。這個殿宇三間，大殿的天花分為九塊，全部做出藻井，這九個藻井，做出九種式樣。中間一個大的做方角形，與八角形相結合。第一層用斗拱層來

支撐天宮樓閣，也就是說在大方形藻井中，每面向上凸進天宮樓閣。

　　除此之外，在山西大同華嚴寺大雄寶殿內部，做出壁藏，即樓閣，其實天宮樓閣供佛同時還為藏經之用，也做得十分細緻。另外，在山西應縣淨土寺大雄寶殿裏仍然做滿滿的天宮樓閣，這些均為遼金時代的建築，是十分寶貴的。天宮樓閣也有佛道小帳。

　　一般看來，這種佛道小帳始於宋朝，盛行於遼、金、元歷朝，實例甚多。特別在遼代，天宮樓閣不只做在大殿裏。

圖130　河北承德普樂寺旭光閣大藻井（天津大學建築系、
承德文物局編著，《承德古建築》）

圖131　河北承德普樂寺旭光閣（天津大學建築系、
承德文物局編著，《承德古建築》）

77 古建築中的門窗樣式有哪些？

中國古代居住房屋中使用的大木板門叫板門，從古廟到佛寺，從皇宮到一切公共建築，都有板門，即雙扇板門。雙扇板門在住宅民居中應用得更早，我們今日到中國鄉下還可以看到，在鄉村的農民房屋中大都做這樣的門，而且十分普遍。這種門在安裝時，必以門枕石為軸，門上安裝連楹，用門替固定在大門框上，開門十分自由。這種門大約用6厘米厚的木板，開起來很重，這樣才有防禦性，一般來說，將大門扇關閉之後，從外部打不開。雙扇板門看起來平淡，但是它伴隨著中國人生活已有兩千多年的歷史。

在南方，用雙扇板門的也不少。不過從宋代開始就有槅扇門了，關於槅扇，南方叫作“長窗”，可以說又是窗又是門，是門與窗的結合。槅扇分為兩種：一種為短槅扇，安裝在檻牆上，或叫檻窗，這純粹是窗子，而不是門；另一種是安裝在屋子中間並做成落地式長窗，可以拆卸，這就是一對可關閉的槅扇了。

在中國的北方，民間居住房屋從來不做槅扇，槅扇全部用於佛堂廟宇及公共大型房屋上。從宋、金以後的廟宇絕大部分都用槅扇了，通常一間用四扇。在用槅扇時，在立柱之間，貼

柱安門框，上部安橫穿，中間安槅扇，每扇高寬之差大約為45
厘米，槅扇上部加上橫披後，窗格的式樣最多，幾乎每房一個
樣式。以南方為例，如冰紋、葵紋、八角紋、垂魚、如意、海
棠、菱角、菱花、迴紋卍字、軟角卍字、十字長方、宮式等，
數不盡數。

　　比較來看，在南方的房屋用槅扇的比較多，北方的民居用
得少，西北地區用板門就更多了。所以中國各地的門窗是不一
樣的。

　　中國的古建築，各種房屋淨空都要高。淨空高才能內部
空間通透、敞亮，樑柱高，屋架必然要高，因此，前簷樑枋就
要高，只用門窗來做前簷之圍護結構是遠遠不夠高的，所以在
窗子板門之上安橫框，其上再加窗子，這種窗子叫“高照眼籠
窗”，北京清代官式叫“橫披”。如果還不夠高，就要再加板
子，名曰“高照板”。

　　橫披窗是從漢代開始的，經過唐、宋、元，到明代、清代
就逐漸多起來。

　　中國民間住宅的宅門，除大門（即院子當中出人的門）
外，還有出入的便門。大門，用於家人及來往客人出入，代表
住宅之冠。一般分為屋宇式大門、牆垣式大門、衡門等，有三
至四種。

圖132　帶窗花的窗子〔（明）計成，《園冶》〕

圖133　山西洪洞文廟長窗、門等紋樣

78 窗口的大小依據什麼標準？

關於窗子，窗口開得大與小是相對而言的。在寒冷的地方，窗子開得大，冷氣透入多，屋內寒冷。但窗子開得大也有好處，即陽光射入量大，屋內明亮而且溫暖。在南方，窗子開得大，屋內反而過於熱，所以窗子開得比較小，但是天熱時為了透風或多進入涼風，還要將窗子開得大些，這些不是固定的標準，有時根據當地習慣而定。

中國古代窗子的式樣很多，一般住宅房屋的窗子都用當地最喜歡的、最高級的材料。最簡單的結構形式，可以是方格的、直條的、帶圖案式的，其中有盤長、梅花、冰紋、大桃子、圓圈、卍字、壽字等，都用支摘窗。有的地方情況不同，使用四條槅扇。中國從民間到宮殿、廟宇，窗子做得十分複雜，做花紋的也特別多，如做菱花式的圖案就有十幾種。花紋圖案做得多了，窗子木欞特別密集，致使屋內光線不足，那些繁雜的窗子欞把光線都擋住了。

唐代和唐代以前常常用直欞窗，以直欞窗為代表。到宋代、遼代也做直欞窗，但是帶圖案的裝紋窗逐漸地多起來了，在三間房中兩進間的窗子即用直欞窗，下部修築檻牆。金代大力發展槅扇窗。

　　清代，除方格窗子之外還有檻格窗。橫披窗用在簷下，它發展甚早，漢代已有。普遍用於民間的是地方性的方格窗和當地的吉祥如意窗。例如陝北窯洞及山西平遙合院，其正房做窯洞式，同樣做一個大花窗，每家如此。圖案為櫻桃、雙錢、麒麟錢等，主要是古錢等各種紋飾。中國人對於門與窗很下功夫，把它當作重點裝飾的地方，往往在一座房屋上，把雕琢功夫都用於窗子和門上，所以窗戶與門成為裝飾的主要藝術點。

　　窗子是採光與通風的主要部位，十分明亮，人們來看房子，一眼便看到了窗子的大小及紋樣，所以在當地，窗子十分重要。

　　中國是多民族的國家，居住範圍廣。房屋式樣不盡相同，因此它的門與窗子也不完全相同，花樣與種類特別多。

圖 134　遼寧營口城隍廟大廂房支摘窗

圖 135　木槅扇菱花雕

圖 136　某大宅眼籠窗（也叫扇門）

79 古代窗戶的採光、防寒效果如何？

自從有了房屋，就有了窗子，其面積根據屋子裏的空間大小來決定。窗子用來通風與換氣，這樣人們住著才健康、衛生。古代房屋依人們的需求逐步形成，窗子開的大小也十分合適。

百葉窗是窗子的一種式樣，在中國的新建築上使用百葉窗還是不少的。百葉窗的好處是不用玻璃，採光好，可以通風，又可兼顧私密性，是一種非常實用的窗子。廣東潮州有很多百葉窗，也有其他許多地方將百葉窗作為真的窗子來使用。但是在廣東南部地區，習慣用百葉窗作為一座建築的牆面裝飾，如潮汕地區，一些房屋在窗口處，開啟明朗的窗子，可是在窗口的外部，即窗口的兩側，做上固定的百葉窗，沒有懸空，只是牆面上的裝飾，是假窗。用百葉窗做裝飾，倒是很別致，顯見在南方是非常喜歡百葉窗的。

百葉窗源自中國。中國古代建築中，直條的叫作“直櫺窗”，橫條的叫作“臥櫺窗”。臥櫺窗即百葉窗的一種原始式樣。嚴格來說，臥櫺窗與百葉窗有一點不同，就是臥櫺窗平列而空隙透明。百葉窗窗櫺做斜櫺，垂直於窗的方向內外看不見，只有與窗櫺縫隙方向一致時才可看到。

在沒有紙的年代裏，窗子的部位用“吊搭”，即用木板

做成的窗扇，也就是一大木板，正和窗口那樣大，夜裏關上，使野獸等都不能進入，白天將"吊搭"吊起來，人們活動不受影響，這是一種防衛性設施。後來發明了紙，白紙甚薄，用白紙糊窗子，把窗扇劃分成花格，在這些格上糊滿白紙，待乾透之後特別平整，紙窗有一定的透光性，使屋內達到一定的明亮程度。其特徵即從外面看不到屋內，從屋內看不到外面景物，又亮又擋，效果猶如現代建築中的磨砂玻璃以及花玻璃。中國近千年來居住房屋用紙窗已成為習慣。我們現在居住房屋，裝上玻璃窗，再裝上窗簾，其實在屋內的感覺與紙窗是同樣的效果。

古時糊窗戶用的紙，最常用的是桃花紙。桃花紙的質地薄且韌，較之於普通的白紙更為潔白，呈半透明狀，民間常在桃花紙上塗油，做成油紙來糊窗戶。清代宮廷中多用高麗紙糊窗，用的是棉、繭或桑樹皮製造的白色綿紙，色澤潔白淨透，質地堅韌，經久耐用，這樣做一直延續到清朝晚期，窗戶紙逐漸被玻璃所代替。

以前，在東北等寒冷地區，家家糊窗子。一般在秋季糊窗戶紙，秋天不冷不熱，宜於糨糊乾透，否則冬天天寒地凍，糨糊不乾，窗紙糊不住。

在窗子糊完一兩日之後，窗紙乾透，馬上向窗紙噴菜油，這樣一來使紙透明而堅韌，風雨再大，也不會破損。

東北地區家家戶戶都把窗紙糊在外部，從外部看不見窗子櫺花格，有窗紙擋著，從屋裏來看，窗子花格一清二楚。特

別是關內的人到東北去，覺得很奇怪，為什麼把窗戶紙糊在外面？

如果窗戶紙糊屋裏，每年下大雪窗格積雪，當陽光照射時，窗格的積雪融化，雪水浸泡窗紙，窗紙很快會掉下來，這時天寒地凍，怎麼辦呢？如果將窗戶紙糊在外，外部是平的，大雪紛飛時，窗格是不會積雪的，雪水融化直流下去，對窗紙沒有半點影響。這是一種很科學的方法。"關東城三大怪，把窗戶紙糊在外。"這是可理解的。到北京及華北地區，將窗紙糊在窗格的內部，窗子花格都露在外部，使人們觀之美觀大方，具有一定藝術性。因為關內冬日雪少，雪積在窗欄上不會有太大影響，所以，將窗紙裱糊在窗子裏邊。

圖 137　大型直櫺窗

圖 138　北京文廟大殿破子櫺窗外部式樣

80 冬天在房屋裏是如何取暖的？

一般情況下，南方不需取暖，只有北方需要採暖。在中國北方，冬天寒冷，夏日酷熱，每年到秋後就要準備過冬。從建築方面主要考慮的是採暖問題，中國各地的房屋採暖，其方式各不相同。

東北鄉村用火炕採暖。住宅中每間房屋都做土坯炕，用它來代替木床。火炕自古以來即被人們應用，炕下燒木柴，或者燒煤使炕面溫熱，人們睡在其上十分舒服。當地的人們流行一句話："炕熱屋子暖"，即火炕熱，屋內空間的溫度就升高了。火炕一方面可以使屋子暖和，另一方面可以使勞作一天的人們晚上休息時烘暖身體，舒解一天的疲勞。如果睡在涼炕上，不能緩解人們的疲勞，時間長了身體會受不了，反而要得病，所以火炕取暖在北方幾乎佔80%以上。其他取暖輔助方法，有用火盆、火牆、火地、磚砌火爐、鐵火爐等，否則屋內將會結冰。中國的北方採暖完全用土法。

明清時期的民間火炕，按房屋單間的面闊寬度來定尺寸，如東北地區常言"一間屋兩鋪炕，三間房四鋪炕"，炕的尺寸一般是1.8米×3.54米，這樣可以多睡人。炕由炕洞組成，炕洞炕壟寬10厘米，長度按間寬，順長的方向炕洞寬12厘米，一

洞一壟，用磚抹灰泥砌成，然後鋪火炕的表面，在火炕洞口頂上放上磚塊或者石板，其上再用泥抹實，大約10厘米的厚度，待乾透時表面再抹一層細泥使其平坦，最後鋪蘆葦。從中堂間的鍋台灶眼生火，燒柴、燒煤，使火炕沿洞傳熱，這樣夜晚睡覺時相當溫暖，這是北方一般火炕的施工方式。若是旅店的火炕則叫"順山大炕"，是按房屋進深尺度建設的，這樣的火炕長，可以居住較多的人。

關於在火炕上睡眠，是頭向外腳向裏，一個挨一個，這是比較正常的睡法。如果家裏人口少，只有夫婦二人，則可以順炕休息，順炕就是南北方向的火炕，東西方向睡覺。

在北方，建造房屋時特別重視防寒，因為北方一些地區冬季的溫度常達到零下40℃，所以，人們不僅在住房內部採取防寒保暖措施，還在建築設計時就考慮防寒這個問題。例如，在地面防潮，使之保持乾燥狀態，就能起到一定的防寒作用。天棚，即屋頂支起的空間（閣樓），使房屋必然起防寒的作用，屋內上部做天棚，在天棚的頂部放置鋸末，平鋪一層，大約20厘米厚度，就能起到保暖的作用。在窗子方面，窗子用雙層窗扇，玻璃與玻璃之間有一個10毫米寬度的空間，這樣即能起到防寒的作用。在門的部位防寒是在門的邊緣處釘上一條毛氈，用以阻擋門縫的風，門扇之外又加建一個木板小屋，這叫作"門斗"，在嚴冬之前建起來，冬日過後即拆除。門前建造"門斗"是為擋風，當人們進出時，有一個過渡空間，不使寒風直接吹入屋內。門縫與屋子的縫隙，也要在冬日之前用紙

糊上。關於外牆壁防寒方式，在寒冷地區採用將外牆加厚的方法，一般房屋外牆厚度有37厘米即可，但也有外牆厚度加到75厘米左右的地方，黑龍江省哈爾濱地區就是這樣。外壁加厚，是北方地區通常採用的一種防寒的方法。

　　關於屋外防風防寒方面，建院牆可以減小風力，院子為四面圍合，還有廂房遮擋，這也更好地起到防風防寒的作用。在正房與廂房的缺口處可建築拐角牆，中間開門，隔風很好，故名謂之"風叉"。

圖 139　火炕剖面圖

圖 140　北方火炕

房屋如何防潮？ 81

如何使房屋防潮，這是在建造房屋時要考慮的一個大問題。因為一座房屋過於潮濕，人們居住時會極不舒適。過去，造房時十分注意地下水，唯恐地下水位高，房屋易於潮濕，因此在建築房屋時都尋找高爽之地，不可在地下水位高處造房。而這僅僅是尋找、躲避，還不是一種積極有效的處理方法。

中國各地方為解決房屋防潮問題都想盡辦法，採取了不同的措施。若先做地面，地面與地下直接接觸，易於吸水，當做房屋地基時，地槽挖開土之後，為防止落雨水，加緊施工，或在地面上部架起一個臨時性棚子，以防雨水落入；土層打夯打緊固之後，用石塊兩度打夯打實，使之牢固，在石縫中灌入水泥白灰漿，以期固定，然後鋪防潮油氈，再塗以白灰層。另外，古建築中的木柱，在柱下有柱礎石，可防止水浸入柱中。若砌外牆，在木柱處做八字柱門防潮通風，或者對木柱安裝一個砌雕透龍的花片，用以給木柱通風，否則木柱易於腐朽；屋簷之下，則用磚石塊砌出斜坡，名為“返水”，以防雨水流入牆基。一所房屋的各個方向都得進行防水防潮處理，這樣才居之乾爽舒適。

地面防潮，應當做灰土地面，即夯築灰土層，表面拌細白灰、青灰混合砂漿，乾涸之後相當堅固，這樣可以防止潮氣上

升，外牆防潮也如此法。中國的"三七灰土"，即最佳的石灰和土的體積比為3：7，用青灰漿砸平之後十分防潮。在北京地區有一種煤礦，出產青灰料，用水混合，合灰之後係一種具有黏性的灰漿，在平頂處、在大面積或縫隙處塗抹，待乾涸之後可以防水。它的特徵是，第一色調美觀；第二有一種黏著力，是一種防水防潮的好材料。

外牆壁防潮，應在外牆壁之下半部，從地基地面上1.2米處，用石塊砌築，這一段石壁牆即等於防水防潮牆壁，地下水不會滲透。如果做磚牆壁，則從地基開始砌磚一直砌到屋簷簷口，那麼將常常發生牆壁的下半部被地下水浸潤濕透，逐步地粉蝕磚牆壁體。人們居住的房屋內，部分牆壁是潮濕的，當陰天下雨之後牆壁更濕，使屋內裱糊的壁紙全部脫落下來。同時磚壁長期潮濕，磚壁返鹼，變成粉末，不要幾年，房屋即有倒塌的危險。在中國，無論大西北還是江南，凡是舊日建造的磚壁住宅有60％以上都存在著這個問題。這歸咎於一點：當初建造房屋時，沒有注意房屋的防水與防潮的問題。

在建造房屋時，大面積的地基、房場（即房基）要選取高處、向陽、地下水深的位置。中國的古代建築為何有"高台榭，美宮室"之稱呢？那就是造房子，要在地基上下功夫，多花錢做好地基，往往要選擇一個比較高的土台上建屋，就是這個道理。中國房屋分三段式，即地基、屋身、屋頂，其中台基即用土墊起來或用天然土台子使之加高，其目的即在於防水與防潮。

82 古建築的採光、通風問題是如何解決的？

總體來看，中國古建築在設計時就已經考慮過如何採光，怎樣使房屋裏能夠明亮，這是蓋房子的前提。

從佛寺、道觀等的殿閣來看，尤其是大雄寶殿，就覺得光線不足，不只是一個殿，基本上所有的殿閣採光亮度都不足。究其原因，最主要的是只有前窗，前面面闊5間時，就有4個窗子，中間是大門。窗子為2米×1.5米的直櫺窗，窗子小且窗櫺密集遮擋陽光進入，當然對佛堂來說不必那麼明亮，殿內光線暗淡給人一種神秘感。進入殿內之後，給人一種莊嚴、肅穆之感，使人們對佛更加敬仰。宗教界的各式房屋都如此，但無論怎樣來分析，光線都是不足的。例如，在石窟中光線不足，即用空窗採光。寺院、廟宇殿堂的光度不足還有一個原因，就是這種殿宇進深比較大，靠天然採光達不到應有的亮度。特別是北方的房屋到了冬日下午4時之後，幾乎在室內看不見東西，無法活動。尤其是陰天下雨更加黑暗。

在很多民間居住房屋中，窗子開得小。在北方，窗子越大，冬天室內越冷；在南方，窗子越大，夏日室內越熱，所以要開小窗子，開小窗子屋內必然要黑暗的。

中國古代建築還把方向作為重要設計方式之一。蓋房子

時，講究朝向，無論建設任何房屋都要講究朝向，那就是向陽，凡是造房時，主要房屋必須要向陽，即向南，向陽當然房屋內部就明亮。雖然將房屋窗子的方向朝南，但是房屋內部光線仍然可能是不足的，這是因為窗子小，而且窗格太密，影響亮度，所以西北地區一些土窯洞中也用高窗來作為採光窗。另外，古時生活簡單，在房間內部居住，主要是睡覺、休息，所以對光線的要求就沒有那樣強烈，對光度要求也就沒有那麼高了。

　　通風對房屋建築來說是十分重要的，沒有通風，房屋內得不到良好的空氣，人們會患病，或者身體不能保持健康。中國人的祖先在設計與建設房屋時首先考慮窗子通風。各種窗子窗扇都可支開與摘下來，到冬日用窗子通風比較寒冷，即用通風孔，在建築的牆壁上設計通風孔，由通風孔間接進風。在牆壁上做通風洞，洞口用鐵製的花格網堵住，並用以作為裝飾。地板下通風，是干欄式建築常常用的。窯洞民居在洞邊緣有通風口，蒙古包頂部之天孔，即為通風之用。例如，在磚牆上有窗（花格窗）漏光等，這些都為通風而用。又如，門柵、窗柵、廊柵等都用於遮擋、通風之用。在民居中，南北方向與東西方向之間的窗子相對，這叫“過堂風”、“穿堂風”，這也是通風的一種方法。有許多地方做硬山牆時，在山尖做通風窗，這也是通風的方法，特別是閣樓內部做樑架以通風。

圖 141　敦煌石窟 254 號窟內空窗

圖 142　牆壁通風孔

83 中國古建築怎樣劃分室內、戶外活動空間？

中國古代建築處理室內與戶外的活動空間的辦法很多，室內一般設有花地罩、拉門、屏風、花紙窗、帷幔等，以下分別介紹這五種形式。

花地罩，設在一定位置，如隔牆、火炕、敬神的地方，分間之部位常做二層格，半透明，用這個"罩"來區分空間，可大可小，可拆可裝，既能隔擋，又能溝通，所以是居住建築當中最好的一種活動空間分隔方式。

拉門，在一個個大的房間裏，空間過大居住不舒適，同時與兒女居住也不方便，所以要將大的空間劃分成比較小的空間。用磚隔牆等於用實牆（死牆），封隔之後，再需大空間就不好辦了。採用拉門是比較靈活的，而且易於摘掉，把輕盈的拉門摘下來，那就是一個大的空間。

屏風，是房屋內部劃分空間的一個好方式。它相當於兩至四扇折門，可以搬動，不用時就搬到其他地方，可擋、可折，這種辦法更加靈活。例如，在屋裏宴客時，用屏風圍擋，屏風之外可以安放東西。既可以支床住人，又可以分間，還可以隨時拆卸。

花紙窗，在屋內一個大的空間部位，在大花窗上裱白紙，

這是一種隔檔，必要時可將大花窗摘下來。

帷幔，是把布吊掛起來以遮擋其他景物。在一個房間裏再要分隔時，可用帷幔，如古人讀書、書法、繪畫，不希望他人打擾。如果沒有單間屋子，則用帷幔，故有“讀書須下帷”、“做工用帷幔”一說。用它作為臨時性的隔檔。

在戶外有門柵、窗柵、廊柵，三者的作用都是一樣的。用柵欄進行分隔空間，又分又擋又隔，起到一定的作用。另外，外罩挑廊、簷箱的做法也是一種擴大、劃分空間的方式，既適用又可以達到美觀的效果。還有木樁、木柱、影壁界牆、上馬石、轅門等，都是劃分空間的有力的小品建築。

如果在戶外有效地利用外部空間，則有很多的方法，如廊子、外廊，可以通行、休息、遊覽。關於院內的各種門制，如垂花門、配門、角門、衡門，都是劃分與構成外部空間的方式，其他如影壁、牌坊、旗杆、石柱等也都是劃分與構成外部空間的好方法。人們善於利用這些空間，進行各種的活動。

圖 143　蘇州丁宅房內雕花罩

圖 144　蘇州一宅屋門外觀及細部

84 古代砌磚用什麼灰漿？

中國的砌磚技術十分巧妙，能夠砌築各種式樣的磚壁體，有薄有厚，有高的牆壁有低的磚牆，有側腳牆（向內傾），也有傾壁式樣（壁體為外傾），同時還有弧牆，砌成圓弧狀的，還有更古的如萬里長城，以及很大的石牆，等等。

那麼這些壁體在沒有水泥的年代裏，用什麼灰漿可以黏住呢？

中國在唐代或唐代以前，沒有石灰，僅有白灰，砌磚壁體則用黏性黃土灰漿，如唐朝的磚牆，全部用黃色黏土來砌築，至今磚牆堅固而不倒塌。這個做法，已成為鑑定與分析磚塔的建造年代的一個有力的證據，如用純黃黏土做砂漿的塔就是唐代的塔。

到宋代，砌磚技術更進一步成熟，有石灰生產，用石灰和黃黏土和水之後成為一種白灰黏土漿，這樣用灰漿砌塔，就更加堅固耐久了。試觀宋代建造的大量的樓閣式塔，其磚形體用的全部是白灰黃土漿。

宋代以後，到元明時代砌體則用純的“白灰灰漿”，這樣更加堅固耐久，如全國各地的城牆、萬里長城、磚牆等，凡是各種壁體全部都用純粹的白灰灰漿，在灰漿裏再不加入黏土。

　　尤其是明清時期的一些大的磚石建築，都大量使用白灰灰
漿。白石灰的生產，解決了大量的磚石砌體的一個大問題。

　　後來到清代，在官式建築及個別的重要建築之中，往往用
糯米煮漿加在石灰裏，用它來砌磚縫，這樣使灰漿乾涸之後非
常堅硬，用鐵鎬也敲不碎。不管怎樣，皇家的建築數量還是少
數的，在個別工程中用糯米漿還是可以的，如果大量地使用那
就太浪費了。

85 傳統房屋的構造及承重結構狀況如何？

中國古代建築以木構架結構為主，基本上都採用樑柱作為骨架的構造方式，這種結構方式主要由立柱、橫樑等構件組成，構件之間使用榫卯連接，構成了富有彈性的構架。

其形式主要有三種：第一種是**"井幹式"**，就是用圓木或方木四邊重疊，結構如井字開明，這種結構原始而簡單；第二種是**"穿斗式"**，用穿枋、柱子相互穿通接斗而成，中國南方民居及較小的殿堂樓閣多採用這種形式；第三種是**"抬樑式"**，也稱**"疊樑式"**，其形式是在柱上抬樑，樑上安柱，柱上又抬樑，這種結構可使建築的面闊和進深加大，因而成為大型壯觀的建築物所採取的主要結構形式。還有些採用穿斗與抬樑相結合的方式，形式更為靈活。

骨架，即用木柱樑架承擔的，也就是用木材組成的樑柱式的結構方式。做木柱承擔橫樑，樑上再立矮柱支撐斜樑，然後架與架連接起來，縱橫交叉組合成為構架體，然後用牆壁來作為圍護構造，所以人們講，中國的房屋"牆倒屋不塌"。這不像國外，用牆作為承重，牆倒了當然房屋也就倒塌了。中國則不然，即使一座房屋四面的牆都倒塌完了，房屋也照樣豎立，其主要因為木柱樑架沒有倒塌，實際上這就是樑柱式。

中國南方的房屋以穿斗式結構作為樑架結構方式，溯本求源，穿斗式結構是仿自干欄式房屋，干欄式又仿自巢居。穿斗式屋架主要用立柱排列，再用檁穿枋橫向穿插，以使立柱穩固。

南方的房屋樑架，重要的殿宇在中間兩排或四排縫中的樑架則用樑柱式，兩側之盡間、梢間用穿斗式，成為混合式結構。

北方則用樑柱式構架，它是由穴居、半穴居的構架逐步發展而來的。樑柱式其實就是用柱支承樑，樑上有檁木，檁木上用椽，縱橫搭接。中國房屋是分間的，在每一間的縫隙之中有一排樑架，每排樑架的立柱、矮柱重重疊起，架設兩三條樑。

蓋房子之前要打地基，立石，截柱，夯土做台牆壁，或用土坯以及磚砌內外牆，主要是外牆，再做屋頂鋪瓦，然後再做內外裝修、裝飾，這樣使得房屋很快地建造起來。一般內部隔牆不用板，必要的部位仍然加砌磚牆。中國的建築以木結構為主體，所以很多部位都要安裝，建一座房子兩三個月即可完成。

在民居的構造中，最主要的有以下幾個部分：

地基、基礎，非常關鍵，我們建造一所房屋對地基、基礎處理不當時，房屋要下沉或歪倒。

立柱、樑架，要一步步地安裝牢固。

砌體，是主要的砌築圍護結構，內外牆都要砌得堅固耐久。

　　屋面瓦，要對它進行處理，這樣才能使房屋不漏雨。主要的處理方法是，在屋面板上抹泥，要加厚一點，上部抹平再鋪瓦，瓦面整齊，使仰合瓦鋪砌甚緊，這樣才可以保證不漏雨水。

　　上樑與下樑，都是中國古建築中的建築部件。上樑，就是脊檁、正樑，架在屋架或山牆上最高的一根橫木，也就是人們常說的"棟樑之材"，它起著承載屋脊重量的任務。下樑，民間也叫"隨樑"，其作用在於穩固正樑。由於上樑的重要性，人們通常會選擇粗而結實的木材來製作，而下樑的選材則要求配合上樑，並最終取決於上樑的形狀，也正因此，才有"上樑不正下樑歪"的說法。

圖 145　穿斗式

圖 146　樑柱式

圖 147　抬樑式

86 古建築中都有哪些柱式？

中國古代建築向來以木結構為主，房屋用立柱支撐，木構架承重力強。"立柱頂千斤"，說明中國古代建築的"柱"十分重要，立柱是承樑，同時也是支撐樑枋，使樑柱不倒塌下來。立柱也是分間的標誌，因位置不同而名稱各異。

最前排的為"廊柱"，外簷的叫"簷柱"或"前簷柱"，後面的叫"後簷柱"，中間的叫"金柱"，圍成一圈的叫"前槽金柱"，後部的叫"後槽金柱"，樑架上的叫"瓜柱"、"短柱"或"矮柱"。木料不足時，用零碎材料拼合組成的叫"拼幫柱"。帶棱的叫"瓜楞柱"，圓的叫"圓柱"，方的叫"方柱"，還有八角柱、小抹角柱、雙柱等。梭柱即上下細中間粗，直柱中間分段，有蓮花朵的叫作"蓮節柱"，上細下粗叫"大收分柱"，柱頭很圓的叫作"卷剎柱"，式樣不同，其名稱也不同。

每一根立柱都用於每間房屋的四角，一間房屋4根立柱，如果三間房屋就有8根立柱，如果三間房屋進深也做三間，這就有16根立柱，柱是按間的尺度設立的。

中國古代建築以木結構為主，木結構中必然要做柱，柱子再承擔樑，被稱為樑柱式結構體系。中國的南方用穿斗式樑架

結構，這種做法也用柱，在柱子與柱子之間進行橫向穿插，南方的房屋用柱則更多。

一間房4根立柱，從一般房屋來看，若建五間房間，至少需要12根立柱。如果這間房子進深大，中間再加一排柱時，就有18根立柱。再加大進深，中間還得加一排立柱，這叫"前槽柱"、"後槽柱"，這樣房子可以達到24根立柱。如果這座房屋很重要，前面還要加廊子（前廊），這時就要達到30根立柱。由於古代沒有承重材料，蓋房子必須要加立柱，否則房屋是蓋不起來的。在浙江東陽縣有一家房屋蓋的間數多，立柱多達1000根，主人自己標榜，這住宅房屋面積大，號稱"千柱落地宅"。按1000根立柱算，500間房就要1200根立柱，所以這家的房屋可多達500間。在大型佛寺裏，如果建造100間大經堂，就要400根立柱，所以說中國的古代建築柱子是相當多的。一根立柱，基本是一棵大樹，蓋100間房子就需要400棵大樹。

在一些古代建築中，柱子有時也被賦予一定的文化內涵，通過一定的象徵性手法表現出來。比如，明、清兩代祭祈天地的天壇，在其主體建築——祈年殿裏，分佈著三層柱網，中央承托屋頂的四根金龍木柱象徵著一年的四季，支撐中層屋簷的12根金柱象徵著一年的十二個月，支撐底層屋簷的12根簷柱象徵一天的十二個時辰，金柱和簷柱加在一起又象徵著一年的二十四個節氣。類似的表現手法，在別的地方同樣可以看到。

那麼，柱子是否可以減少？由於在當時社會中沒有大跨度

的承重樑材，立柱當然是不能減少的，如果一旦減去立柱，房屋就建立不起來了。元代在建築上進行了改革與創造。因為一個建築空間，柱子林立的話影響視線，如何將大雄寶殿內部的柱子減掉，這是一個大問題。後來，工匠們用大額或橫向架上大額，大額即"大樑"，軀幹粗大，也就是用幾棵大樹幹材連接起來，把它架在立柱之上，再將中間的一些立柱減掉，由此產生了"減柱法"。但這也是有一定限度的。若是五間屋，只能減去4根柱，否則就很危險了。匠師們還採用"移柱法"，用大額架上之後，有些柱子因為遮擋視線，就不立在原來的位置上，而是將柱子移到附近，這樣可以靈活一些，無論怎樣改造，沒有大跨度的承重樑是不能解決問題的。什麼是大跨度的承重樑呢？那就是現代的鋼筋混凝土大過樑，有它才可以不要柱，構成大的空間，在古代以木材為結構方式，想什麼辦法也不可能構成大的內部空間。元代雖然出現了大額式結構法以及減柱或移柱法，但最後還是無濟於事，也不可能得到大的發展，減柱與移柱都是有一定限度的。

在樑架結構中，如果沒有大額承擔重量，對於移柱和減柱都不可能實現。由於大額也不能做得過分粗長，有一定的局限性，因此移柱與減柱一直不能得到大的發展。

圓柱、直柱、方柱、八角柱、小抹角柱、大收分柱、纏龍柱、蓮節柱、梭柱、瓜楞柱、拼幫柱、束竹柱、都柱、雙柱、垂蓮柱、吊柱、半截柱、懸空柱等，都是中國古建築中常用的柱子類型。

圖 148　拼包圍型木柱式樣

圖 149　拼幫木柱及鐵箍式樣

圖 150　河南魯山文廟中柱（內柱）穿樑結構圖

圖 151　前卷棚為元代大額式結構

87 傳統建築中為何流行小簷子？

傳統建築如民屋大門、樓閣、寺院、廟宇等，在其重點突出的部位，如牆壁上、大門之頂端、窗口之頂端、進門的地方，常常使用小簷子，專業術語叫作"庇簷"。做庇簷的目的有二：

第一，可以使建築的外觀增加裝飾之美感。增加裝飾是由於光平的牆面太單調，沒有陰影，沒有什麼突出的東西，所以在門窗的頂部，構成門楣、窗楣的效果，不但增加陰影效果，同時它與大的屋頂十分調和。

第二，因為壁面很平，如果增加較長的庇簷，使壁面又多出一條簷子，就既可以將雨水引向牆面以外，以保護牆體、門、窗結構，又比較有趣味，從繪畫的角度來欣賞它是很有味道的。而且它又有下簷及重簷的效果——其實它不是重簷，更非下簷。中國江南地區一些建築上更多採用小庇簷，既顯得壯觀，又可增強藝術性。我們平時所說的在一所建築上做的"庇簷"、"小庇簷"、"門罩"，其實指的都是一類東西。

庇簷分為幾種做法：

第一種為**貼壁庇簷**，只在牆壁的表面突出一個簷子，下部用簡單的斗拱，距門大約在30厘米。

第二種為用**丁頭拱挑出的庇簷**，它比貼壁庇簷要傾出來

些，但尺度並不大。

　　第三種為**垂柱**，庇簷挑出更多，更有味道。像一個房子似的突出，但是立柱截去，即為垂蓮柱，這個效果更好，常常用在重要建築上。

　　第四種為**立柱支撐的庇簷**，這常用於大門或便於入口處，具有雨棚的效果。這種庇簷乃為貼牆，但是挑懸出來的尺度大，不可承受，所以增加兩根立柱來支撐它。

　　也有的庇簷，在壁面下不做什麼孔洞與門窗的部位，只做庇簷。這種純粹為了裝飾而做的庇簷，表示這塊壁面是重要的。

　　許多住宅也加庇簷，而且做得十分明確。這種傳統建築手法在各地的建築中都比較流行。庇簷在中國的南方為多，北方比較少，這種狀況是隨著庇簷的不斷發展而形成的。

88 古代建築中為什麼用文字或圖案做裝飾？

中國自古以來就是一個重視教育、詩書禮儀傳家的國度，崇尚"耕讀傳家久，詩書繼世長"。因而在建築住宅時，在大門內外、院子前後、室內室外都懸掛對聯、匾額。例如，家中進門處有"抬頭見喜"、"出門見喜"，門榜之對聯常用"不覺春來，但見青山點翠；何知歲月，只聽黃鳥聲喧"、"向陽門第春來到；積善人家慶有餘"、"詩書報國；耕耘之家"、"萬般皆下品；唯有讀書高"、"克勤克儉家能富；百忍堂中有泰和"、"文章華國"等，大門左右的對聯十分高雅，不僅要求內容意義深遠，同時要求書法寫得有功夫，"字"經得起推敲，也要經得起評論。這樣一來，才顯出這戶人家有學識、品位高雅。有的人家在建造房屋宅院時，就在磚牆上雕刻出對聯，將雕刻磚砌於牆之表面，也有許多人家用木板雕刻書法文字對聯，用木漆塗上顏色，顯得高雅而別致，常年掛於大門的兩側，或二門的兩側。這實質上就是一種裝飾。

每逢新年佳節，或舉辦紅白喜事時，人們習慣都用紅紙（喜事）或黃紙（或白紙，喪事），再以黑墨書寫對聯，十分鮮明。但經過風吹日曬，十天半月後，對聯逐漸剝落。於是這種文字、書法被普遍雕刻在建築上，繼續發展成為建築裝飾藝

術的一種風格。所以，以文字作為建築裝飾是別具特色的。

　　在過去，大戶人家流行一種"堂名"。因為人有名，大街小巷也有名，那麼一個家、一大組房屋，也要有名字，所以產生了"堂名"，如"福和堂"、"東和堂"、"百忍堂"、"慶春堂"、"天一堂"等。有堂名，就得掛匾，先用木板做成雛形，再書寫和雕刻上堂名，懸掛於房屋正中間樑柱上，或大門之上端。遇有達官貴人送匾都掛於門上。建築用文字進行藝術裝飾，這是中國古代建築所特有的。

　　中國古建築中，還常常會看到一些雕塑和紋樣，有的利用這些雕塑及紋樣名稱的諧音來表徵一定的文化意義。例如，最常見的獅子形象，"獅"是"事"的諧音，以此來象徵事事如意，佩有彩帶的獅子象徵好事不斷，將獅子與花瓶放一起象徵事事平安，將獅子與銅錢放在一起，則象徵"財事茂盛"。再如，古建築中"魚"的飾樣，取"魚"與"裕"或"餘"諧音，象徵豐裕有餘。又如，"蝠"與"福"諧音，"鹿"與"祿"諧音，"扇"與"善"諧音，等等。人們藉助這些帶有象徵意義的裝飾，來傳達美好的意願和祝福。

89 「雕樑畫棟」是什麼意思？

中國古代建築，特別是統治階級的建築，從來都是以雕樑畫棟著稱，一座建築設計得好與壞、華麗與否，主要看它的雕刻與彩畫的華麗與細緻程度如何。雕樑，是將樑頭或重點部位予以雕刻，雕琢出各種花紋供人們欣賞。無論南方、北方，各式的建築都或多或少地施以雕刻與彩畫。例如，在大樑及樑頭部位進行雕刻，還有在門窗部位、外簷樑的中心及端部、端頭、垂蓮柱、屋脊、脊頭垂魚、惹草、腰花、門邊與床罩、地罩等部位施以雕刻。

雕刻在南方的建築上更為盛行，福州、潮州等地連同整個木樑架全部製成雕刻品。有的人家大門口的結構，不論什麼材質，一律予以雕刻。把外簷的斗拱及樑柱端部雕琢出極其俊美的紋樣。例如，廣東潮州有一戶人家，在門的四扇槅扇中雕出《三國演義》。大體來看，南方建築雕刻玲瓏而精細，風格柔軟細膩。

北方以山西為代表，雕刻粗獷、豪放，大都效果良好，以寫意風格為主體。

古代建築中，在木構件上雕刻為木雕，在磚構件上雕刻為磚雕，在石構件上雕刻為石雕，也有在博風板、正房探頭、住

宅門楣、石牌坊等處進行雕刻。

　　畫棟，即彩畫，一般在橫樑與橫枋之牆面繪製彩畫，彩畫的部位以大額枋、平板枋、墊板老三件為主體，連成一氣，畫也形成一個整體，其內容主要是固定程式的花紋。清代，彩畫分為"和璽彩畫"、"旋子彩畫"和"蘇式彩畫"三種。另外，在椽子頭、椽子及望板底、柁頭、樑頭等部位都畫彩畫，尤其是簷下部位全面繪製。如果一座建築的簷下素而無花，則十分不雅，更談不上什麼華麗可言，所以好的建築都要做彩畫。南方氣候潮濕，常常陰雨連綿，濕度非常大，對彩畫有很大的影響，彩畫的色與粉受潮，易於變色、退色，甚至使彩畫脫落。

　　彩畫鮮明華麗，達到防護與美觀的效果。但是每隔幾年就要重新繪製，否則，經過風雨剝蝕，容易變舊。

　　自古以來，有人總結經驗，說"雕樑畫棟"之雕樑在南方流行，因為彩畫怕天氣濕度大，所以南方普遍施以雕刻。北方乾燥，繪製彩畫較少受氣候的影響，繪製得比較多，故有"南雕北畫"之說。在彩畫的核心部位，人們常是繪出雙龍或六龍，總之，皇家喜雙龍與鳳，以龍鳳流雲為主的題材比較多。一般的人家喜歡花卉圖案，以吉祥畫面為主。

圖 152　吉林蛟河民居動物脊頭

圖 153　吉林蛟河民居蓮花脊頭

懸山式殿頂、山面博風板

懸魚之變體

惹草

帶花紋的惹草

博風頭如何
捲瓣無規定

不帶花紋的惹草

圖 154　北京大高殿之山面博風板

圖 155　東北民居中的山牆腰花

圖 156　吉林民居中的山牆懸魚

圖 157　北京故宮內一大殿內部樑枋彩畫

90 民間房屋的外牆一般用什麼顏色？

唐代以前，建築呈現材料的自然本色，沒有其他的顏色，自唐代以來，色彩在建築上的運用開始普及，並體現出一定的等級，比如，黃色成為皇室特用的顏色，皇宮寺院多用黃色和朱紅色；紅、青、藍等為官宦府邸的顏色，民宅只能使用黑、灰、白。其後宋、元、明、清均沿襲唐朝對色彩的規劃，只是在風格上各顯特色。比如，宋代更為清麗高雅；元代受藏傳佛教等因素的影響，色彩更為絢爛；明代用色較為濃重；到了清代，由於突出油漆彩畫，著色也更為細膩豐富。

中國的民間房屋，也可以說是農民大眾住的房子，都用土與木兩種天然材料，所以在大學裏的建築系有"土木工程"這一學科。農民大眾經濟情況不好，特別在封建社會，貧富相差懸殊，有錢、有勢之人蓋房子隨心所欲，房屋裝修時，由鄉民、鄉親協助，利用現有的材料，如土、木、磚、石、瓦、草等。百姓建房時，建築材料本身是什麼顏色，房屋建成之後就是什麼顏色，再不可能出錢來油飾與彩繪，因此，廣大農民大眾的房屋色調是樸素的，沒有什麼特殊的顏色。

例如，土是"土"色，淺米黃顏色木材也是土黃顏色，磚是青灰色，瓦也是青灰色，二者十分協調。例如，北京市區、

郊區民間居住的房屋，牆、屋頂、青磚、瓦片、筒瓦都是青灰
色，為了保持本色，各種房屋呈現一片青灰色，這種色調人
們稱為“青堂瓦舍”；山西、陝西等北方的磚瓦房也都是這種
色調；在山東、河南、東北三省等地，將門與窗子的框套塗以
黑色。因為黑色塗料便宜，容易獲得，又穩重大方，所以他們
均塗黑色，沒有奇異古怪的效果。人們生活在窮困之地，房屋
色調暗淡，不招惹人注意，居住安寧。中國南方，由於天氣炎
熱，民間居住的房屋都粉刷白灰，使牆面均成為白色牆面。如
江西民居多是白色的外牆面，這樣既乾淨、明亮、樸實，又顯
得涼爽，江南鄉民們稱為“粉白牆”，四川巴中白塔的白色壁
面也是粉白牆。

91 有些房屋前為什麼要掛匾？

中國的古代建築建成後，如果沒有匾聯，會給人感覺缺少點東西。名不正，言不順，對建築無法欣賞。其實匾聯對建築物起畫龍點睛的作用，是古代建築本身的一種裝飾，二者有著密切的聯繫，如明代瓔珞寶塔的匾額。

人出生後都有一個名字，古代建築也要有一個名稱，作為代號。常常在一座房屋、一座殿堂房簷之下、門口之上掛上一塊牌子，直立者叫作“華帶牌”，橫向者則稱為“匾”。在上面寫字，注明什麼堂、什麼廳等，在比較重要的建築前端橫匾兩側掛上詩文條幅，叫作“對聯”，所以人們將這一套方式統稱為“匾聯”。

中國古代，經學傳流，將經史文字在建築上展現，運用匾聯這一席之地大做文章。藉助它既可發揚孔孟之道，又可以體現書法之魅力。

為什麼要在建築上做這些東西？一方面說明殿堂名稱及其作用；另一方面也為人們提供精神上的享受，要人們振奮精神，大展宏圖；同時也體現出中華之文明，通過它可用名人事跡教育人們及後代子孫。

那麼這些匾聯一般用於何處呢？常常用在大門、二門、大

佛殿、佛堂、牌坊上。有一種四對聯、八對聯，掛在五門大堂
中柱的門上，真是琳琅滿目。對於對聯的要求，一要文字美，
二要寓意深，三要書法水平高，四要雕刻手法精，主要要求設
計妥當，大小、長短統一，色調一致，對尺度、比例等要進行
通盤考慮。從歷史上看，唐宋以後匾聯很多，尤其是明清時期
的建築，處處為詩，各個成聯。在廟宇、宮廷、佛寺、古塔、
園林等大建築群中，在木板上刻上匾聯，或用石材雕出匾聯的
字樣，已成為建築所獨有的一道景觀。

圖 158　北京雍和宮華帶牌

六 保護修復

92 一般的民間房屋能保存多少年？

中國民間的房屋，以合院住宅為主體，一般人家還得住單座房屋而沒有什麼院牆。由於貧富之差別，在建造居住房屋時，情況也是不相同的。有錢的人家，財力大，蓋房子要購置高級材料，而且做工精細，當然年限久，壽命長。這與人一樣，條件好，有財力，住得好，吃得好，玩得好，精神愉快，自然壽命要長。建造王府房屋就是這樣。在古代有些地區建造房屋時，十分考究。在造房子上不吝金錢，如在建設廟宇時，同樣的大佛殿，使用材料比較高級，做工精緻，而且在屋頂方面用料尺度大，屋頂加厚，因此可以使用800年左右。

建造房屋要使用大量木材，有經驗的木匠會因材施用，在木料的搭配上常有一些講究，如山東的梁山等地認為，檁子應該用杉木，房檩應該用榆木，這樣建造出來的房子更堅固耐久。所以我們常聽到這樣的說法——"蓋瓦屋，杉木檁，榆木椽"。不過有些木材即使堅硬且不易變形，人們也多不取用，如一些地方不會用槐木來做門和窗，這是因為"槐"字中帶"鬼"，當地居民認為用槐木做門窗，有"鬼把門、鬼把窗"之嫌，這是居家置業的大忌。

中國民居建築很多，不過這些年來由於中國城市規劃和

建設，對舊的民宅拆除很多，遺留下來的老房屋，由於年久失修，也到了破爛不堪的地步。現在北京東城、西城、北城還保存一部分四合院，經過維修已經開放供遊人參觀。目前全國各地保留的時間比較早的民居，一般是在清代建造的，至今有300多年的歷史。再早一點的有明代民居，到現在有500多年的歷史了。例如，山西襄汾縣丁村、山西趙城、安徽休寧、安徽黟縣西遞、浙江慈城等，這些應當是比較早的民居實物了。

圖 159　北京大府之一 "恭王府"

93　木構建築的房屋保存最久的是多少年？

中國的房屋建築，以佛寺、廟宇等各種殿宇建築保存時間最長，因為當時在建造這些建築時，不受經濟條件的限制，材料用得高級，構造方法堅牢，技術精巧，有些地區乾燥，不受潮濕的影響，所以保存時間久。例如：山西五台山佛光寺東大殿、南禪寺正殿、芮城五龍廟，等等，都是唐代大中年間（847—859年）前後所建的，至今已1100多年。這些建築現在都沒有坍塌，可以說它們都是木構建築中最大、最早的建築。

那麼，如何使一座古建築壽命長，使其年代久遠呢？

首先，應該選用粗大的材料，選用技術水平比較高的工匠來施工，材料的質量比較好，這樣才能達到壽命長的目的。

其次，地基要打得牢，一座房屋四面的牆壁（外壁）要砌築得很厚。牆壁厚重，可使建築的地基、基礎隨之加強堅固與厚重。

最後，屋頂要用粗大的材料，才能扛住屋頂層的重量。在屋頂層除椽木之外，上加較厚的望板，板上加蓆，蓆上加鋪泥土層，其上再鋪以灰瓦。瓦鋪得細緻，每隔幾年再竄瓦、補泥，年年修理屋頂草叢等。

東北三省，一年中有半年的時間，大地、樹木、建築的民

居房屋都普遍地被大雪覆蓋。每到春初，溫度轉暖，路面、屋
頂上的雪開始融化，一片溫潤，大雪融化一部分又停了，就這
樣停停化化，時間有三至四個月，屋頂漏水就是在這個時候。
因為一年中，夏日水流急，屋頂不會滲漏，就怕化雪又凍冰。
久而久之，瓦塊鬆動，瓦片下部滲水。特別是用合瓦的房子，
有瓦壟，壟溝冰雪在半融半化的狀態下，最容易把瓦壟凍裂。
所以東北各地民居平房普遍使用仰瓦，這樣不會高低不平，也
沒有瓦壟之不利因素，大雪消融，積水很快地流下來，再也不
會被擋住。因此當地屋頂均以仰瓦為主體，就是這個道理。

　　這種做法的特徵，主要是屋頂的厚度與牆壁的厚度基本相
仿，這樣才能保持房屋壽命，使這座房屋的使用年限長久。如
果不這樣做，人們為了節省材料，把房屋蓋起就算了。雖然不
是偷工減料，但也馬馬虎虎，把屋頂做得甚薄，這樣下雨時便
會漏水。漏水多了，屋頂會首先腐爛、破壞，然後房屋逐步坍
塌，這樣的例子有很多。

94　關於古代建築研究的狀況如何？

中華人民共和國成立初期，梁思成先生主持清華大學建築系的工作，與此同時，還擔任中國科學院與清華大學合辦的建築歷史研究室主任。當時該研究室有十數人進行研究。劉敦楨先生在江蘇南京任南京大學、南京工學院（現東南大學）建築系教授兼古建築研究室主任，與他一起的也有十數人進行研究。後來雙方都開始合併，這些研究併入建工部下屬的建築科學院，建立建築歷史與理論研究室，成立北京總室、南京分室，研究人員發展到100人左右，後因種種原因解散了。以後梁思成、劉敦楨兩位先生相繼過世，建築科學院的建築歷史與理論研究室僅餘十數人。

20世紀50年代，國家文物局成立古建築修整所，專門為了研究古建築進行維修和設計。後來各省的文化部門也都有一部分人專門從事這方面的工作。

1966年，在中國科學院自然科學史研究所設立建築史專業，開闢了對中國古代建築史的研究工作。其他如文化部、考古所、各大學之建築系等也都有人研究。

幾十年來，從事建築史研究方面的人員雖不是很多，但從未間斷。近年來，各大學培養的碩士、博士研究生，陸陸續續

招考，補充了不少新鮮血液，人才也就多起來了。這些年來，
無論是老年的、中年的還是青年的建築工作者、專家，都在
努力寫作、出書、講學、考察研究，有民居、宮殿、園林、施
工、城市規劃、古塔、佛寺、廟宇、長城、考古等各方面的專
門論述，內容豐富，成績顯著。

95 怎樣處理城市建設與古城保存的關係？

古代城市是歷史遺留下來的文化遺產，它不是一座單純、死寂的老城，因為目前仍有許多人生活在那裏。所以對一座舊城進行改造是一件非常困難的事情。在中華人民共和國成立之初，梁思成先生本想保留北京舊城，讓舊城原封不動，當作一個歷史博物館。後來學習蘇聯城市建設的經驗，要在城市裏進行改造，舊城中許多老房子被拆除，在老房子基礎上再建樓房。先在舊郊區試驗，建樓房，經過幾十年，舊郊區建得差不多了，便進入城中。先在城內的中央各機關、部隊駐地進行建設，拆除一片，建設一片，建起了一片樓房。這樣一來，舊城城內逐步形成"釘子"式的發展狀況。

近幾十年，開始對北京城內的宅院成片地拆除，再建新樓，它的進度很快，使城內的舊居民住宅幾乎被全部拆除。城內與郊區境遇相同。北京城的故宮，是清代的皇宮，基本上都是平房，相當於兩三層樓房的高度。北京城市規劃將故宮四周的房屋逐步升高。現在您如果到北京登上西山頂端再看，北京已經是高樓林立了。北京以這樣的方式建設，對中國城市有很大的影響，其他城市也競相效仿，在舊城中拆舊房建新樓，老房子越來越少了。如果建設工廠、工業區，那就在城市遠郊建

設，時間久了，樓房密集，遠郊與近郊也就沒有什麼大的區
別了。

在處理城市規劃與古城關係時要處理好以下幾個問題：

第一，對古代重要建築、古代文物，例如大廟、道觀、佛
寺、塔幢、書院、教堂、牌樓、商行等建築要進行保護。這樣
的建築，依據國家的文物保護法規定，基本上是不能動的。這
樣，在規定建設新樓時，要保留這些古建築和文物，並按照要
求保持一定限度的用地並離開一定的距離。

第二，在規劃建設區域時，如確實有價值的老房子也要予
以保留，如北京鑼鼓巷、北新橋地區的四合院建築至今仍然保
留完好。

第三，在城市建設中，碰上重要的古代文化要地，同樣要
保護。如河南鄭州商城，就在鄭州城裏，四周都是重要的古建
築，把商城的夯土城牆保留下來，對一個新的城市建設是沒有
什麼大的影響的。

總之，在新的城市規劃與古代舊城保護上應該沒有大的矛
盾。在進行城市規劃時，要與舊城市有機地銜接，沒有什麼具
體的要求，只將舊日街道延伸過來，拉長或轉彎，沿地勢較平
坦的地方發展，不分什麼方向，也不拘泥於什麼形狀，完全可
採用一種新的手法和思路。特別是從事城市規劃的設計師和專
家，在對古代城市規劃時，應將保存與發展結合起來。從我個
人的角度來看，凡從事城市規劃的人員，應當學一點中國古代
建築，學習中國古代建城的理念和規劃方法。歷史為我們留下

了千萬座古城，每座城市都有許許多多的經驗、規劃設計的理論和方法、指導思想與原則等，相當豐富，我們要予以總結、挖掘、探索、研究、運用，因為它們是取之不盡、用之不竭的寶庫。

目前，中國關於古代城市理論、規劃、設計手法（如分區、道路、公共建築、街坊、住宅區、防禦性工程，以及對水和山的利用、綠化和景觀、景點的佈置等）方面的學術及普及性的讀物太少，對古代城市建設的理論和經驗的發掘和研究遠遠不夠，這是一個應引起重視的問題。

96 地震對古建築的破壞情況如何？

中國是一個多地震的國家，據歷史記載，地震將許多古代建築在剎那間震毀。如北魏洛陽城，本來寺塔林立，寺院相連，但在一次大地震中全城建築毀滅殆盡。

從全國來看，古代建築在施工時，建造得非常堅固、耐久，可惜地震無情，不論怎樣堅固的建築，遇到地震都會遭到不同程度的破壞。

中國有許多高塔，據估計曾有數萬座，而至今毀於地震者佔大半。其中震壞的磚塔成了半截塔，為數也不少。我們在考察中發現的單層塔、三層塔、半截塔都是地震時震壞的。還有的是整個塔被震壞，有的被震為歪塔，特別是在1976年唐山大地震時，北京周圍的建築都遭到破壞。以唐山為中心的塔的塔尖被震掉了，磚塔在震動下開裂，形成大的裂縫。有的塔剎有銅球，銅球在地震中被甩到很遠的地方，銅剎杆也甩出甚遠。據了解，磚造及石造建築牆體還是比較堅固的，然而這些堅硬的構築，也全部震倒或遭到嚴重破壞。

但是，木結構的建築，諸如大佛殿等反而未塌倒，其主要原因，是因為木結構的交接處用榫卯做結合點，木構的榫卯有彈性，在劇烈的震動中，榫卯可活動，所以它具有抗震的性能。比起磚石結構，木構建是抗震的，在無數次大的地震中所保留下來的大多數建築都是木構或以木結構為主體的。

97 塔能矗立多少年不倒？

中國的高塔被稱為"中國古代的多層建築"，又稱為"高層建築"。因為中國古代除塔之外就沒有高層建築了，以平房為主體，向橫平方向發展，偶然看到的高層建築就是塔，因而塔是高層建築的代表。例如，北魏時期建造的洛陽永寧寺塔，當時所用的材料是木材。用木材能造二十七八層大樓那麼高的塔，這說明當時已經有相當高的工程技術水平了。

中國早期用木材建造木塔，同時也用磚建造塔，這兩種材料同時運用。用磚材最多能建造80多米高的塔。

中國早期建造材料簡單，一直延續了7000多年，極少用金屬，而始終用被後世稱作"秦磚漢瓦"的土、木、磚、石。可就是這些材料，建成了無數的各種式樣的宏大建築，這足以說明中國人民的勤勞與智慧。

在大西北地區則用土建塔。用木材造塔，十分困難，而且需要大量的木材，所以木塔不是很多，而且也不容易保護。木塔既不防水也不防火，腐蝕、破壞之後易於倒塌。磚塔堅固耐久，中國至今保存最多的還是磚塔，如果不遇上地震，磚塔是不會倒塌的。保留至今的磚塔，以河南登封嵩山嵩嶽寺塔最為完好，至今有1500多年。因為早期建塔，對地基十分注意。有

的地基用夯打實後，上面即造十數層的磚塔，因地基完好而不會下沉。另外，中國建塔用磚砌築必然要用砂漿（早年沒有水泥，沒有黏性連接材料，因而以磨磚對縫砌築）。砌築磚塔用的砂漿，早期以黏土為主，夾雜少量石灰。還有的許多磚塔是用純粹的黃泥漿砌築的。

唐代的塔砌磚全部用黃泥漿，沒有一點白灰，一直到宋代砌築磚塔時才用黃土中夾雜石灰漿，這樣的塔建築堅固，不會自己倒塌。

有少量的塔用鐵築，稱為鐵塔。還有用琉璃貼面的塔，但是也大都為磚塔，在磚塔上貼琉璃，以防雨水，更美觀，使塔華麗，不過琉璃塔為數更少，也不過千分之一而已。

中國的塔，長期以來多為磚木混合的樓閣式塔。由於磚塊硬度大，木材軟，不耐久，兩種材料結合在一起時，一遇火燒或潮濕影響，木材首先遭到破壞。磚塔上常用木材做簷子，做斗拱，時間久了，木材腐蝕了，出現一層一層的洞眼，一層一層的空缺部分，每年風吹雨淋，易生草，生小樹，這樣一來就使一座塔顯得破破爛爛的。有時還因為地震將塔震歪，亦無法扶正，或震掉一半，成為半截塔，所以很多塔都是破的。在北方的塔，年久失修，塔剎毀掉，門窗洞口常常遭到破壞，風風土土的，也有破爛不堪的感覺。

最主要的一個原因是，中國塔是一種多層建築，若按樓閣式塔分析乃是一種高層建築，按一層為4米計算，13層塔應當高為52米左右，建塔時搭腳手架，維修時重搭腳手架，加上塔

的數量又多，很難及時維護。年久失修，塔就破爛了。

　　中國塔的分佈，主要是根據各地區佛教發展及分佈情況的不同而不同。一般來說有塔必有佛寺，但也有的寺院不建塔。

　　塔的形狀不同，大小不同，高低不同，時代不同，因此塔的做法就有差異，塔的保存情況也不一樣。

　　中國的木塔沒有得到大的發展。因為木結構的建築，無論木塔、房屋還是樓閣，都有一個問題，就是不防火。每遇大火，必然燒光。中國歷史建築飽經“天火”、“失火”、“炮火”之苦。建築遭到破壞，火災為主要因素。所以木塔是不耐久的。建造木塔工程很大，如多層木塔，則用木料相當多。中國古建築中，早期木塔是相當多的，到後來逐步減少。例如，北魏時期洛陽的永寧寺塔就相當高大，它是一座平面方形的木塔，每面9間36米，高度9層，每層按8米計算，高達72米，再加上塔剎高70多米，整座塔高至140多米。這是歷史上的奇跡。可惜此塔於修建成後15年，由於比丘尼誦經點燃香支失火燒得盡光。據記載，此塔從第8層起火，大火燒了三個多月，這座塔是中國歷史上第一座高大的木塔。

　　至於其他各地的木塔也不少，但是都沒有北魏洛陽永寧寺的木塔那樣大。其他的木塔雖然小，但是也多被燒毀了。山西應縣的釋迦寺的遼代木塔還十分完整，可以說是中國現存木塔之冠，是中國現存最高最古的一座木構塔式建築，也是唯一一座木結構樓閣式塔。

　　那麼用這些材料建造的塔，壽命有多少年？或者說，能矗

立多少年？

　　假如沒有地震發生，磚塔可保存2000年，但是要有計劃地每隔一段時間進行保養、清理、防水等維護工作。另外，一旦發現局部破裂，就要及時進行維修，磚塔扛更多的年限是沒有問題的。此外，更主要的是不要登塔，若登塔的人多，則對塔有損壞。

　　在建塔時，如果對塔投資甚少，外牆甚薄，直徑過小，施工時不仔細，偷工減料，那麼這樣的塔，最多也就扛幾年，然後逐漸塌毀。少則50年，多至100年，再也不能延長了。建塔時督工、主持、耗資、塔的大小等諸多因素決定塔的壽命。

圖 160　山西應縣木塔

98 古建築中的屋頂如何防水？

中國古建築中，一般是用瓦來防水。瓦是用泥土做坯子然後焙燒，燒成澆水之後變為灰色。瓦是從西周時期開始出現的，到現在已有近3000年的歷史。在陝西周原地區出土的瓦有筒瓦，有板瓦，瓦上還帶有瓦釘，是拴繩用的，以固定瓦。

從那時就流傳下來各種式樣的瓦。瓦在開始的時候比較大，到後來瓦塊逐漸縮小，也就是由大塊變為小塊。到後期，瓦中又發現筒瓦、長筒瓦、小瓦，一直到明清時代的小青瓦，即青灰色小瓦，也就是現在還能看到的一些老房屋上用的。

小青瓦長20厘米，寬15厘米，厚度有1厘米，從南方到北方所用的瓦都是這樣。中國的小青瓦是古代建築上的重要材料，除了個別的地區由於習慣與經濟實力不行而用草屋頂之外，從城市到鄉村的房屋多採用它。南方用小青瓦時，屋頂用扁的木條做檁子，將瓦搭在檁條空當處，然後再用小青瓦一仰一合地鋪蓋，這種房屋不需防寒，不用灰泥，所以屋頂瓦面上不能上人，否則將瓦踩壞，瓦塊會落下。北方瓦屋面是將小青瓦鋪在泥的背上，也用一仰一合的做法。

合瓦在北方單獨燒製圓筒形，直徑較短，將它扣在仰瓦的接縫處以防雨水，再用灰泥抹縫隙，十分緊固。東北地區不

能用筒瓦，因為冬日寒冷雪大，易於凍冰，灰泥易於酥化，對建築的影響極大，所以那些地方都用小青瓦面，全部用仰瓦的方式，這樣，在屋頂瓦面上不會出現凍冰現象，使房屋保持長久。這也反映了瓦面做法是與當地氣候相結合的。在皇宮、廟宇、寺院等的房屋多採用琉璃瓦，琉璃瓦有明麗的光澤與色彩。

　　中國古代建築房屋的屋頂都做得很厚，既防寒又防熱，最主要的是防雨。

　　“秦磚漢瓦”這個詞，聽起來雖然與建築有關，但它其實本源於金石學。根據考古發現，西周時已有瓦，東周時已有磚，所謂“秦磚漢瓦”絕不是說秦始有磚而漢始有瓦。從金石學的角度來看，“秦磚漢瓦”指的是秦代的畫像磚和漢代的瓦。磚瓦的出現雖早於秦漢，但秦漢兩代的磚瓦，因其上多刻有文字和圖案而具有相當的藝術價值和文物價值，也因此具有一定的代表性。

99 如何保護已有古建築？

如何對已建好房屋進行保護，是一個很重要的問題。為了延長建築的壽命，屋頂不漏水，要予以經常性的保護與維修。這與我們所穿的衣服一樣，衣服要勤洗勤換，勤整理。對衣服如果保護好，本可以穿兩年；不保護不清理，一年就要壞掉了。而一座房屋建成，是"百年大計"，因為它不是臨時性建築，而是持久性的，長期的，所以要保護與維修。

如何保護？從屋頂到基礎，要經常勘察——有沒有裂縫，瓦片是否脫落、破損。有裂縫時，要及時用灰泥抹住，不讓其裂開大口，以防雨水滲透。脫落、破損的瓦片要及時補上。每年秋季要竄瓦一次。"竄瓦"就是把瓦取下來，把瓦泥砍下去，在望板上重新鋪泥、鋪灰、鋪瓦，這樣會使房屋不漏水。房屋壽命長不長，房屋破不破，關鍵問題是看房屋的防水防漏如何。磚牆開裂口，要抹補灰泥；地基積水，要及時疏通排水，要做防水坡；門窗破了，及時修補；油漆掉了，及時刷油……這些都是對建築本身的基本防護。一座房子施工完畢要及時住人，經常住人，有人居住的房屋不易損壞，因為有人即有煙火，房屋總是乾燥的。如果一座房子不住人，空著時間久了，房屋返潮，房屋很快就會破壞。總之，也就是說哪個部位

出了問題，要及時修補，否則，它很快會被破壞。由於宮廷裏
房屋多，所以專門設立管理與維修部門。在王府大宅裏都有幾
個專門修房子的技術工人，必要時來修房子。小破小修，大破
大修，要及時維修。

　　一般看來，對一所房屋刷漿、抹灰、修地面等，是要經常
做的。在農村，鄉民的泥土房每年秋天少雨季節，要和泥抹泥
牆，抹土牆，整修草房的草頂，重新苫草，重新和泥。屋內的
土炕也要拆掉重砌，這樣保證過冬時灶炕好用。房屋要年年維
修，一年一小修，三年一大修，10至20年要徹底大翻修，這樣
才是使房屋長久矗立的好方法。

100 中國古建築如何古為今用？

中國古代文化的內涵很廣泛，古代建築文化作為與建築本身相關的文化，是中國古代文化的一個重要的組成部分。因為一座建築不僅僅涉及工程技術、建築材料，它的建成還經過了人們的思考——它體現了一種意識形態、思維方式，是具有美學、文學、藝術、歷史、文化等價值的綜合藝術，所以說建築展示著一定的工程技術，還蘊含著一定的意識形態。建築對人們的生活有直接意義，與中國傳統文化有直接的淵源。因此，若從文化的角度來研究古建築，那就有十分重大的意義。近年來，建築與文化方面的文章、專著在世界上非常多，已成為一項熱門話題。

中國古建築的精華體現在各個方面，無論是從設計與施工，還是從總體佈局到藝術裝修等都有其特色。像古代建築上的構造、裝飾、裝修、處理手法都有一些精彩之處。古為今用，就是對建築特點的運用。

那麼，當今進行建築設計時，如何運用古代建築的精華呢？這確是一件很難的事情。前些年，一些大型建築單純追求形式，只運用了大屋頂、斗拱等，其實大屋頂與斗拱只是古建築中的一部分。

　　我認為，下列一些東西可以運用，也就是古代建築的特色。如大收分柱、直欞窗、明廊、敞廳、月樑、丁頭拱、一斗三升、庇簷、搭子、美人靠、廊板、短椿式基座、雀替、垂蓮柱、雙扇板門、徹上明造、懸山頂、博風板、鏡牌、替木、繳背、藻井、穹隆、疊澀式、覆斗式、影壁、碑刻廊院、中軸線對稱式、屏門、扇、八卦門、小亭子、小樓閣、烏頭門、台階、蓮節柱、簷頂、眼籠窗、平棋、天宮樓閣、長廊、飛廊、斜廊、欄杆、大過樑等。這些不一定都做清式，還可以採用一些漢、宋、遼、金及明代的建築風格和特徵，這樣就更加豐富多彩了。

　　在設計中要注意這些建築元素在古建築的什麼部位，起什麼作用與意義。當我們將那些元素單獨地引用到新建築上，應如何處理？放在哪兒？如何變化？怎樣改變它？這些，建築師都應該考慮到。

　　我們要繼續學習古建築，學習建築歷史。雖然古建築內容繁複，但經過學習仍然是可以掌握的，而當代的建築師應當在設計中抓住主題，運用古建築手法和藝術風格來做文章。

　　我們再以內蒙古建築為例，其中在喇嘛廟的設計方法上就不是保守的。在設計時充分運用西藏式喇嘛廟式樣和內地漢式寺廟的樣子，然後使漢藏兩種式樣相結合，即成為 “內蒙古建築風格”。那麼到底是怎樣結合的呢？

　　一方面，是在單座建築上結合運用，成為漢藏混合式；另一方面，是在一座寺廟的總體上結合，其中幾個殿做漢式的，

還有幾個殿用藏式的，至於總平面佈局還是以漢式的或者藏式
為主。

　　這些經過繪草圖、構思運用、設計，創造性地實踐，是可
以做成功的。據我的設想，將來中國新建築的方向還是要體現
出民族古代建築式樣的。

參考文獻

（宋）聶崇義 . 新定三禮圖 . 上海：上海古籍出版社，1985.

（明）計成 . 園冶 . 北京：中國建築工業出版社，2009.

張馭寰 . 中國古代建築史 . 北京：科學出版社，1985.

張馭寰 . 中國古建築分類圖說 . 鄭州：河南科學技術出版社，2005.

張馭寰 . 中國建築源流新探 . 天津：天津大學出版社，2010.

劉敦楨 . 蘇州古典園林 . 北京：中國建築工業出版社，1979.

劉敦楨 . 中國古代建築史 . 北京：中國建築工業出版社，1984.

王其明 . 北京四合院 . 北京：中國書店，1999.

天津大學建築系，承德文物局 . 承德古建築 . 北京：中國建築工業出版社，1982.

☆說明：本文所收入的圖片，若無特別標注，均係作者本人拍攝、描繪。

索引

責任編輯　王　穎

書籍設計　a_kun

書　　名　問答中國古建築

著　　者　張馭寰

出　　版　三聯書店（香港）有限公司

　　　　　香港北角英皇道 499 號北角工業大廈 20 樓

　　　　　Joint Publishing (H.K.) Co., Ltd.

　　　　　20/F., North Point Industrial Building,

　　　　　499 King's Road, North Point, Hong Kong

香港發行　香港聯合書刊物流有限公司

　　　　　香港新界荃灣德士古道 220-248 號 16 樓

印　　刷　美雅印刷製本有限公司

　　　　　香港九龍觀塘榮業街 6 號 4 樓 A 室

版　　次　2020 年 10 月香港第一版第一次印刷

規　　格　特 16 開（145 × 210 mm）336 面

國際書號　ISBN 978-962-04-4725-9

本書原由清華大學出版社以書名《中國古建築知識一點通》出版，經由原出版者授權
本公司在中國香港特別行政區、中國澳門特別行政區出版發行本書。